小林泰彦

にっぽん建築散歩

繪

日本建築

手帖

慢　北海道到九州、
江戶到昭和時期200處老建築，
了解人文歷史、地理時空如何改變

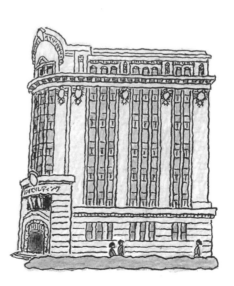

寫在文章之前

我的老家是居於商店街一隅的商家，隔著街道兩旁盡是各式店鋪一家挨著一家，童年時光就是在這樣的環境裡度過。

家中本業是和菓子屋，隔壁鄰居是在東京也很出名的日本菸管屋，而對面則是本店位於京都的吳服屋，再往前還有總是飄著美味香氣的洋食屋、刀劍鑑定師、足袋屋等等，種種只要在過往東京老街的熱鬧地段裡都看得到的店鋪，這裡也不一而足。

在這樣環境中長大的孩子們，對老家這些無比熟悉的店鋪風景，自然也就深植於記憶之中，好比日本菸管屋的看板，可是有兩公尺這麼長的巨大金色菸管，而刀劍鑑定師的玻璃櫥窗內，則只有一把光看就知道價值連城的日本刀作裝飾，大多數商店都是以灰泥粉刷的厚實土藏建築，有些還會在外皮多覆蓋上一層銅片，後來才知道這是當年發生關東大地震後街道建築全數燒毀，經過大家的齊心重建而成為了這塊區域的建築特色。

商店街的一頭是知名肥皂製造商的總公司大樓，這棟擁有華麗裝飾與繽紛色彩的建築物完全力壓其他房舍，也是當時整條街上具有西洋風韻的醒目存在，它的對面就是我們唸書的小學，同樣是到長大以後才曉得這幢以鋼筋水泥建造的三層樓摩登校舍，屬於震災復興的重建校舍之一，而操場一端是學校點綴品似的小公園，不僅有著流動的水池還有長板凳等造景擺設，可說是孩童們最喜愛的遊樂場所。

小學四年級時，在政府的學童疏散計畫下，我到了鄉下躲避戰火侵襲，沒有想到原本無比熟悉的街道，卻因為空襲而消失殆盡，不論是我家還是菸管看板甚至是洋食屋的食物香氣都不復存在，原本應該能夠擋下燃燒烈焰的鋼筋水泥校舍，也僅剩下了建築框架而

已，所有一切全燒成了灰燼。

雖然所有的街道建築全都不見了，卻反而更加鮮活地存在於自己的記憶之中，漆黑沉重的土藏結構建築，彷彿只要閉上眼睛就依然沉甸甸地佇立在那裡，帶有著他處所沒有獨特綠色銅板覆蓋的商店，也依舊散發獨一無二的銅綠色澤，至於有著石塊造景小公園同樣是細水潺潺，隨時都能夠繞著池水嬉戲玩耍。

或許正因為童年時期有過這些回憶與經歷，養成了自己一邊欣賞建築物一邊認識城市的習慣，我們身處的環境可說就是由建築物所形成，因此親近建築物，也就能夠多貼近所在土地一分，擁有著十足趣味建築的城市，也必然非常有意思，抱持著這樣的念頭出發去旅行，會發現建築物們全都生動地與你對話，所以無論到哪裡旅行都不會讓人感到厭煩。

在這樣的想法之下，只要越認識土地上的建築，就可以越徹底地融入當地，越是貼近在地的人文就會越想努力了解這裡的建築物，最後就變成了以建築為目標的散步之行了。

這種時候的散步要訣就是儘量不經過同一個地點，並且在有限時間裡儘量多接觸一些的建築物。

至於散步路線就以紅色標線顯示於地圖上，而地圖方位當然是朝上為北邊，往下向南面，要是有例外的話也一定會另外標註。

建築物件名稱會放在『』裡，接在後面的（）則依序分別是別稱、國家指定文化財、建築年分、設計師名字，其中又以建築年分最容易讓人有感，所以都會特別標示清楚，建築設計師大名也是了解建築物的重要關鍵之一，同樣也會努力做註記。

這本書內所挑選出來的三十篇內容，都是過去連載於雜誌上的文稿，由於出版有諸多條件限制加上版面有限，還有許多介紹無法一一收納進來而覺得很可惜，但也希望大家對這些篇內容都能樂在其中。

筆者

目錄

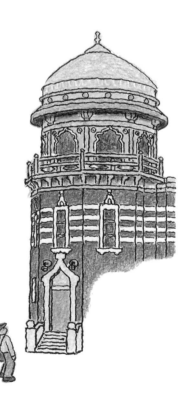

4

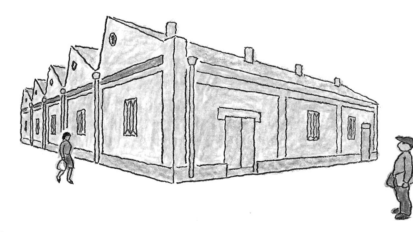

留下札幌農校與開拓史
北方大地的地標

札幌

北海道

札幌農學校遺留在北海道大學校園園區內的模範家畜房，在第一次看到它時的驚訝心情實在很難完整地用文字形容，使用木頭建構的無比巨大穀倉雖然簡單樸拙，卻具有著不可思議的震撼力，讓人忍不住讚嘆怎麼會有這樣的建築並且為之摒息。

以地下鐵南北線北十八條站為起點，往西前進就能立刻來到「北海道大學」校園園區，並在右手邊看到「札幌農學校

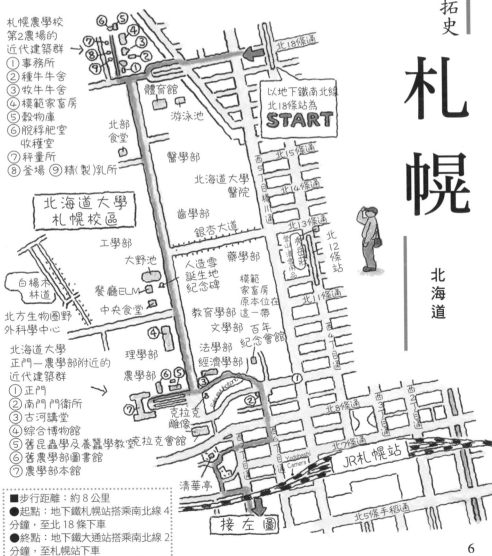

札幌農學校
第2農場的
近代建築群
① 事務所
② 種牛牛舍
③ 牧牛牛舍
④ 模範家畜房
⑤ 穀物庫
⑥ 脫稃肥室
　收穫室
⑦ 秤量所
⑧ 釜場 ⑨ 精(製)乳所

北海道大學
札幌校區

北海道大學
正門一農學部附近的
近代建築群
① 正門
② 南門門衛所
③ 古河講堂
④ 綜合博物館
⑤ 舊昆蟲學及養蠶學教室
⑥ 舊農學部圖書館
⑦ 農學部本館

北18條通

以地下鐵南北線
北18條站為
START

體育館
游泳池
北部食堂
醫學部
北海道大學醫院
齒學部
銀杏大道
工學部
大野池
餐廳ELM
中央食堂
白楊木林道
北方生物圈野外科學中心
人造雪誕生地紀念碑
藥學部
模範家畜房原本位在這一帶
教育學部
文學部
法學部
經濟學部
百年紀念會館
理學部
農學部
克拉克雕像
克拉克會館
清華亭

北15條通
北14條通
北13條通
北12條站
北11條通
北8條通
北7條通
北5條手稻通

JR札幌站

接左圖

■步行距離：約8公里
●起點：地下鐵札幌站搭乘南北線4分鐘，至北18條下車
●終點：地下鐵大通站搭乘南北線2分鐘，至札幌站下車

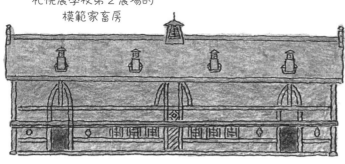

札幌農學校第2農場的
模範家畜房

第二農場」（冬季・第四個週一公休），在事務所登記填寫造訪者資料後，入手一份簡介即可繼續前進，盡頭處的右側正是文章開頭所說的第二農場最古老木造建築『模範家畜房』（一八七七年，William Wheeler・開拓使工業局營繕課・安達喜幸），亦即「產室・追込所及耕馬舍」。

從遠處見識過建築的大小與外觀後，進入對外開放的內部參觀，會發現二樓的空間格外開闊，目前雖然擺放著各種過往的西洋農機具，但原來二樓其實是曬乾乾草的儲藏區。

在移築之前，建築兩側山牆都設有斜坡，讓馬車可以單向進出搬運曬乾的乾草，收藏起來的乾草到了冬季時，再推落到底層作為牛隻飼料，可說是

JR札幌站
JR塔

接右圖

北5條手稻通
北4條通
南北線札幌站
東豐線札幌站
創成川

開拓使札幌廳舍原本位在這裡
1873～1879

北海道大學植物園

北3條通

札幌農學校本校的早期校園
（虛線內）

時計台原本位在這裡

道廳

正門
正門

北海道廳舊本廳舍

銀杏大道

札幌站前通

日本基督教團札幌教會

北方民族植物標本室
西丁11目角
2013.10
泰彥
Yasuhiko

玫瑰園

高山植物園

溫室

北2條通

STV

札幌市時計台

豐平館原本位在這裡

西3丁目園

北海道大學植物園內的近代建築群

① 門衛所
② 宮部金吾紀念館
③ 農學部附屬博物館舊本館
④ John Batchelor紀念館
⑤ 廁所 ⑥ 倉庫
⑦ 雞舍 ⑧ 舊事務所

北1條通

西日
西8丁目通
西7丁目通
西5丁目通

大

公

園

東豐線大通站

大通站

地下鐵東西線南北線的大通站是 GOAL

1 札幌

引入了一套讓牛群能在漫長冬季中康健成長的飼育系統。而且為了讓二樓能夠擁有寬敞的大空間，建築採取的是一體式架構（屬於木造建築結構，利用木板牆來撐起整棟建築物）設計。

在模範家畜房的兩側山牆外側還能看到牛頭木雕，我就是因為太喜歡這個裝飾，還將照片掛在辦公室裡，這個木雕據說是在移築到現在地點時裝上去的，至於南側的木雕則是因為毀損得太過嚴重，二戰後進行解體修理作業時重新製作。

往

後方前進就是配置有青綠牧草儲藏筒倉（札幌軟石建造）以及根莖類蔬菜儲藏庫（紅磚建造）的『牧牛舍』，組成了最符合北海道風情的景色，而這則是在一九〇九年（明治四十二年）作為搾乳牛舍建築範例所設計出來。

『種牛舍』（一八七九年，北大營繕課）則是作為模範家畜房的增建建築，完成於明治十二年，如同名稱一樣，就是專門安置以繁殖為目的的強壯種牛的牛

舍，自然在建築結構上就非常注重隱私，完全阻隔了任何被人從外面窺探的可能性。

『穀物庫』（一八七九年，William Penn Brooks・開拓使工業局營繕課）同樣採用了一體式架構，並且是相當罕見有著防鼠板的高架式建築，用來收納玉米與穀物、種子的儲藏庫，旁邊還有『脫稃室、收穫室』（一九一一年）。

『釜場』是以大鍋爐煮熟、攪碎、混合來製作餵食豬隻等食物的飼料加工場，因為運用札幌軟石建造，擁有符合其用途的堅實結構，卻又具有著如同小教堂

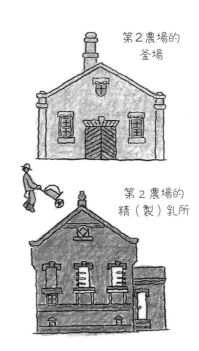

第2農場的
釜場

第2農場的
精（製）乳所

般簡潔優雅的韻味，十分有意思。除此以外如煙囪、出入口、窗戶的裝飾、顛倒哥德式圓拱小窗也都相當與眾不同，至於『製乳所』（一九一〇年）同樣是在細節上無比講究的紅磚建築。

北海道大學植物園門衛所的西側外牆就像這樣非常有意思

北海道大學植物園舊事務所十分端正還具有風韻

離

開了第二農場，就可以由校園中心往南邊走，看到的『綜合博物館』（舊北海道帝國大學理學部本館／一九二九年，北大營繕課／週一休館）是擁有仿羅馬式風格的碩大建築物，但是大門口的門廊則為尖頭拱門。『舊札幌農學校昆蟲學及養蠶學教室』（一九〇一年，中條精一郎）與『舊農學部圖書館』（一九〇二年，中條精一郎）是在當時由任職於文部大臣官房建築課札幌出張所、年紀才三十多歲的中條精一郎所設計，因此很值得好好欣賞，至於再往前就是氣勢萬鈞聳立於林道正面的『農學部本館』（一九三五年，北大營繕課），具有著無比醒目的地標性，這個擁有鐘塔、連續三拱門的玄關及左右各有側翼延伸的巨大建築體，彷彿是在昭告世人北大農學部的重要性。短暫地眺望過在午後陽光照映下如同雪白蛋糕似的『古河講堂』（舊東北帝國大學農科大學林學教室／一九〇九年，新山平四郎）後，就可以沿著南門離開。

接著前往的目的地是就在附近的『清華亭』（一八八〇年，開拓使工業局營繕課／年末新年關閉），這是一八七一年（明治四年）為了造訪北海道，來到札幌打造首座公園「偕樂園」的明治天皇一行，由開拓使下令建造的開拓使貴賓接待所，外表看起來儘管漆

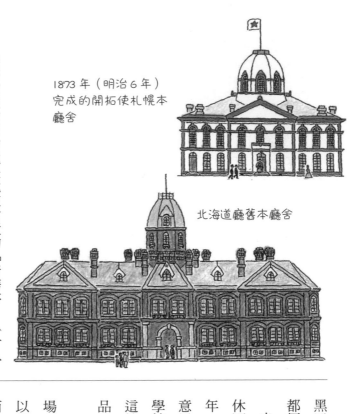

1873 年（明治 6 年）完成的開拓使札幌本廳舍

北海道廳舊本廳舍

黑又暗沉，但是內部無論是西洋廳還是日式榻榻米房都極盡奢華，尤其是向外凸出的凸窗更是格外氣派。

走過了 JR 線就進入了「北海道大學植物園」（週一休園），首先映入眼簾的即是『門衛所』（一九一一年，文部大臣官房建築課札幌出張所）西側，相當有意思。而朝右走則為『宮部金吾紀念館』（舊札幌農學校動植物學教室東翼）是任職於札幌出張所的中條精一郎的作品，玄關一帶很容易看得出來屬於他的設計手法。

『農學部附屬博物館舊本館』（舊開拓使札幌博物場／一九〇一年，中條精一郎）

以美國建築師 Charles J.Bateman 的原案為依據所設計而成，不過從建築正面看來卻總有些三頭重腳輕的感覺，也別忘了數一數上頭有多少顆屬於開拓使象徵的五稜星吧。緊鄰在隔壁的『John Batchelor 紀念館』（一八九八年），則是將英國聖公會祭司，也是北海道原住民相關著述作者 John Batchelor 的個人宅邸移築到

了這裡。這座看起來就像是什麼裝飾都沒有的普通房舍，聽說在移築過來時，將原本的玄關或柱子裝飾，以及兩支煙囪、窗櫺還有外牆的雙重色彩等等全都拆除一空，但凡哪一座建築物被消除了這麼多設計，當然會變得很無趣。豎立在對面的建築物是『北海道大學植物園舊事務所』（一九〇二年，中條精一郎），同樣也是中條三十五歲以前的作品。細細觀察就能夠在簡單的結構中，發現建築所具有的正經與風格，也看得出來中條有多熱愛這份工作，即使從建築後方看來一樣充滿了俐落感，就連地板通氣孔鐵網也設計得很棒。在知道包含連位在對面的洗手間都還是中條的作品時，都忍不住要小小驚訝一下，原來這就是來自北大校園中的移築建築。

一　路自『北海道大學植物園』出發，終於走到了『紅磚道廳』，落成於明治二十一年的『北海道廳舊本廳舍』（一八八八年，北海道廳土木課・平井晴二郎），當時因為興建閣樓耗費太多經費而省略

了防火門，導致後來在一九〇九年（明治四十二年）正月時，除了紅磚牆以外全都被祝融燒毀。一九一一年重建之際，這一回變成加蓋防火樓的預算，所以從當時的照片可以看到建築少了閣樓。而缺少了閣樓的道廳是一直到二戰後的一九六八年（昭和四十三年），為了紀念開道百年才終於修復完成了閣樓部分，靈感來自開拓使札幌本廳舍（一八七三年落成，一八七九年燒毀）大圓頂的道廳圓頂，一樣屬於北海道的一大地標象徵，需要我們永遠地珍惜保護。

建築散步的最後句點當然是『札幌市時計台』（一八七八年，William Wheeler。開拓使工業局營繕課），就如同老舊的名牌一般，這是原本屬於『舊札幌農學校演武場』、完成於明治十一年的建築，這棟建築物也是採取兩層樓設計，為了作為士兵訓練或上體育課程之用而選擇一體式架構，興建之時的地點比現在更北邊，就位在初期農學校的校園中心地帶，正前方有馬路通行，也讓「演武場」成為了過去農學校裡最為

顯眼的存在。

在當時來講，整棟建築物十分氣派而宏偉，正面還有著鐘樓，而且是從遠處就非常醒目的一座鐘樓。在出席「演武場」開幕儀式的開拓使長官黑田清隆的發想下，決定在這裡設置一座大鐘，並發包委由美國霍華德公司 E. Howard and Co. 製造，但是運送過來的大鐘尺寸卻比計畫還要大而進不了鐘樓，為了擺放這座難得的大鐘，於是三年後建造出更大的塔樓來收納大鐘。

任誰仰望時計塔，都會被它的巨大感到無比驚訝。以比例來說，無論怎麼看都會覺得塔頂部分太過龐大，這是因為塔樓並非配合建築物比例而建，替換上規格更大的塔樓後自然會有這種感覺，恐怕這時已經開始會有人覺得，這已經不是「演武場」的時計塔，而是屬於札幌的時計塔了吧。隨著時間經過，既醒目又具有十足地標特色的時計塔，原本太大的缺點反而被所有人認為是優點了，之後雖然「札幌農學校」的

大鐘被定為札幌的標準時間基準，但一樣也認定只要鐘大就是好。

「札幌農學校」在一九〇三年（明治三十六年）搬遷至現今的北大地點所在，三年之後也將「演武場」同樣整棟原封不動搬移到現在地點，但是這裡既不是道路盡頭位置，也不是能夠凸顯建築物特色，因為建築所面臨的馬路相當狹窄，無法好好地欣賞到完整的時計台。簡單來說就是時計台沒有放在恰當地點，所以讓首次造訪札幌的遊客，對時計台的第一印象並不是覺得太小，而是會感覺到座落位置相當奇怪。最後由時計台走到地下鐵大通站就是終點了。

受惠於過大尺寸的鐘樓，而被視為『時計台』的舊 札幌農學校演武場

堺町本通的舊第百十三國立銀行小樽支店
（音樂堂海鳴樓）

儘管是棟小型的建築物，但這建於明治時期的和洋混合風格的銀行，設置在屋頂橫梁處的裝飾，以及屋簷下的銀行行徽圖案都很值得欣賞

2 商港才有的銀行建築與獨一無二的商店·倉庫群

小樽

北海道

①北海道首屈一指的小樽港　不斷地與時俱進／年復一年越發繁華／進展之神速令人吃驚⑯銀行、倉庫、保險業　貨運船業諸家行業／總店、分店、代理店／併同其他商店櫛比鱗次㉝高高聳立的天狗山睥睨著大海與陸地／宣告全世界的小樽港／名震天下的小樽港──

（『小樽唱歌』
明治四十一年。
引用自『小樽』
朝日新聞小樽通信局編）

彷彿親眼見識到商港城市小樽有多繁榮的這首詩，發表於一九〇八年（明治四十四年），往昔的小樽可說是眾口歌頌的城市，因為北前船商船還有鯡魚交易而開始的幌內鐵道，煤炭運送至手宮棧橋裝載上船，做為整個北海道地區的流通據點，同時亦可說是商品倉庫的小樽，熱鬧的貿易活動一直延續至昭和初期，直至一九三一年（昭和六年）九一八事變開啟日本的戰爭年代，小樽的盛況才告終。

小樽的建築散步起始於日銀通上的『日本銀行舊小樽支店金融資料館』（一九一二年、辰野金吾・長野宇平治・岡田信一郎），接著由色內的舊銀行通往舊問屋街一路行進，這裡所見到的銀行、商店建築全是昭和全盛時期建造，商店建築是在一九〇五年至一九

一二年左右完成，日本銀行小樽支店則是建於一九一二年，其他則是打造於一九二二年至一九三○年，完全因應當時的局勢而起，順帶一提當年日俄戰爭以日本勝利告終，南樺太（庫頁島南部）劃歸為日本領地則是一九○五年的事情。

『日本銀行舊小樽支店』是由辰野金吾、長野宇平治、岡田信一郎師徒三人聯手設計，以負責總行設計的辰野金吾為首，再由擔任日銀技師長的長野宇平治作為主要負責人。辰野所設計的『日本銀行總店』（東京）對筆者來說，看起來彷彿如同城堡要塞，因此看到小樽支店的第一印象，也同樣感覺外觀像是座碉堡，加上好幾座的閣樓也會讓人聯想到城堡的瞭望塔。

位於對面的『舊小樽地方儲金局』（市立小樽文學館・美術館／一九五二年、小坂秀雄），對於建築迷

■步行距離：約 6.2 公里
●起・終點：日本銀行舊小樽支店金融資料館，從 JR 小樽站出發徒步 10 分鐘。

接左頁的圖

舊名取高三郎商店（小樽大正硝子館）1906
舊百十三銀行小樽支店（小樽浪漫館）1908
舊金子元三郎商店（小樽琉璃工房運河店）1887
小樽音樂堂堺町店 1896
舊第百十三國立銀行小樽支店 1893（音樂堂海鳴樓）
舊板谷邸 1926
舊北海雜穀（株）營業所 1907（小樽彩屋）
舊光亭（罐友俱樂部）1937
舊久保商店（Sakai家）1907
經度天測標
舊樺太・日俄國境中間標石 1907
舊廣海二三郎商店（小樽琉璃工房）1911
舊木村倉庫（北一硝子3號館）1891
於古發川
手宮線遺址
函館←
花園橋
舊壽元邸 1912
外人坂
水天宮
臨港線
堺町公園
色內町公園
北菓樓
小樽聖公會禮拜堂 1907
石川啄木詩歌碑
舊戶出物產小樽支店 1926（Souvenir Otarukan）
舊中越銀行小樽支店 1924（銀之鐘1號館）
舊上勢友吉商店 1921
舊共成（株）1912
小樽音樂堂 本館
舊魁陽亭（海陽亭）

2012.4
泰彦
Yasuhiko

14

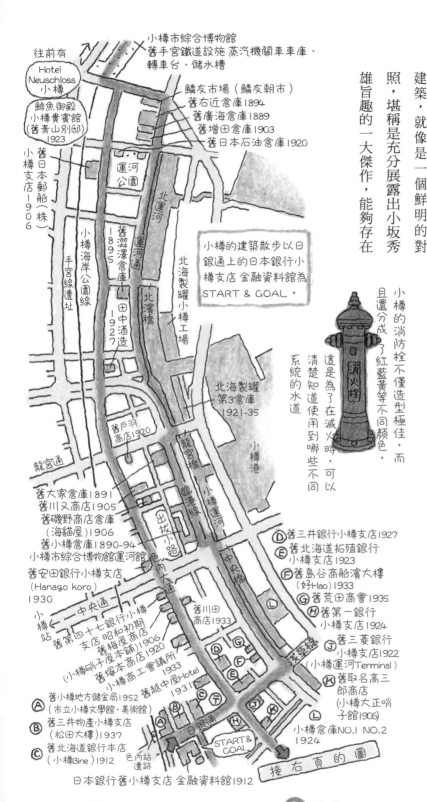

接右頁的圖

小樽的建築散步以日銀通上的日本銀行小樽支店 金融資料館為 START & GOAL。

小樽的消防栓不僅造型極佳，而且還分成了紅藍黃等不同顏色，這是為了在滅火時，可以清楚知道使用到哪些不同系統的水道

來說是非常重要的一棟建築，相較於誕生在二戰前榮景時期的銀行建築群，只有這一棟是完成於戰後，而且對於或多或少帶有樣式主義的銀行建築來說，這個如同在箱子上安裝四角窗戶般簡潔又具邏輯性的現代建築，就像是一個鮮明的對照，堪稱是充分展露出小坂秀雄旨趣的一大傑作，能夠存在於這個充滿歷史意義的場所，也是無比幸運的事。

緊鄰於隔壁的『舊三井物產小樽支店』（松田大樓／一九三七年、松井貴太郎）則是以白磁磚搭配黑御影石、相當大膽的現代主義建築，由橫河工務所的松

地圖標示

往前有 Hotel Neuschloss 小樽

小樽市綜合博物館 舊手宮鐵道設施 蒸汽機關車車庫、轉車台、儲水槽

鯡魚御殿 小樽貴賓館（舊青山別邸）1923

鱗友市場（鱗友朝市）
舊右近倉庫1894
舊廣海倉庫1889
舊增田倉庫1903
舊日本石油倉庫1920

舊日本郵船（株）小樽支店1906

運河公園
北運河
運河通
手宮線遺址
小樽海岸公園線
舊澀澤倉庫1895
田中酒造1927
北濱橋
北濱線
北海製罐小樽工場
北海製罐第3倉庫1921-35
小樽港
舊戶羽商店1920
龍宮橋
龍宮通
臨港線
小樽運河
出拔小路
中央橋
色內大通

舊大家倉庫1891
舊川又商店1905
舊磯野商店倉庫（海貓屋）1906
舊小樽倉庫1890-94
小樽市綜合博物館運河館
舊安田銀行小樽支店（Hanago koro）1930

中央通
小樽站
舊第四十七銀行小樽支店 昭和初期
舊梅屋商店（小樽硝子屋本舖）1906
舊塚本商店1920
小樽商工會議所1933
舊川田商店1933
舊越中屋Hotel 1931

Ⓐ 舊小樽地方儲金局1952（市立小樽文學館・美術館）
Ⓑ 舊三井物產小樽支店（松田大樓）1937
Ⓒ 舊北海道銀行本店（小樽Bine）1912
Ⓓ 舊三井銀行小樽支店1927
Ⓔ 舊北海道拓殖銀行小樽支店1923
Ⓕ 舊島谷商船濱大樓（好Hao）1933
Ⓖ 舊荒田商會1935
Ⓗ 舊第一銀行小樽支店1924
Ⓘ 舊三菱銀行小樽支店1922（小樽運河Terminal）
Ⓚ 舊取名高三郎商店（小樽大正哨子館）1906
Ⓛ 小樽倉庫NO.1 NO.2 1924

日銀通
START & GOAL
色內站遺跡
日本銀行舊小樽支店 金融資料館1912

龍宮通上的舊戶羽商店（海產物商）的時髦木造3層樓建築，雨淋板則是讓人心情格外療癒

井貴太郎設計，講到他就會聯想到『日本工業俱樂部』（一九二〇年）或『東京銀行協會』（一九一四年），而這個則是一九三七年的作品。隔壁則是長野宇平治與日銀支店同時進行作業的『舊北海道銀行本店』（小樽 Bine／一九一二年、長野宇平治），在以樣式主義為基礎的銀行建築來說，則是更加受人喜愛，筆者非常喜歡建築正面以及轉角的裝飾，每回經過都會好好欣賞。

知名的還有色內十字路口的三間舊銀行，座落於西南角的『舊第一銀行小樽支店』（Topgent Fashion Core／一九二四年、中村田邊建築事務所），轉角的曲線設計十分摩登，但卻總像少了什麼，看到老照片才發現這裡是曾經有著圓柱的入口玄關，相信是經過非常大膽的改建才成為眼前這個模樣，不過位於東南轉角處的『舊三菱銀行小樽支店』（小樽運河 Terminal／一九二二年、清水組）卻是倒反過來，聽說是在建築完成以後才重新整修一樓門面，並加裝了六根圓柱。

至於位在東北方的『舊北海道拓殖銀行小樽支店』（似鳥美術館／一九二三年、矢橋賢吉、小林正紹、山本萬太郎），相信在這棟建築物竣工之際，應該是整條街道都跟著一口氣革新，而成為了現代化的風景。朝色內大通前進，會看到『舊三井銀行小樽支店』（一九二七年、曾禰達藏）、『舊第四十七銀行小樽支店』（昭和初期）、『舊安田銀行小樽支店』（Hanagokoro／一九三〇年、安田銀行營繕課）等銀行比鄰而建，但卻是靠這條街道上的舊問屋、大商店

構築成整座城市的對外門面，儘管很想進入『舊越中屋 Hotel』，一睹昭和初期風格的室內設計，卻因為不開放而作罷（二〇一九年），做為「Unwind Hotel & Bar 小樽」而重新開放

從『小樽商工會議所』（一九三三年、土肥秀二）開始，『舊梅屋商店』（小樽塚本商店』（一九二〇年）、『舊第四十七銀行小樽支店』（一九〇六年），會感受到這條街道的與眾不同。『舊川又商店』（一九〇五年）屬於小樽一地木骨石造和洋折衷商店的代表作，不妨認真欣賞，而在插畫中所描繪、位於堺町本通上的『舊北海雜穀株式會社』的營業所（小樽彩屋／一九一一年），擁有和式瓦片屋頂並且將入口設於長面，採木造骨架並在外層以軟石堆砌，上下推拉的窗戶添加了鐵或灰泥門扇，部分會採行洋式出入口，並且會從一樓打造出延伸到二樓的卯建 ❶ 的建築結構，這可是大商家的經典樣式，也是小樽特有的建築風格，就像是在函館擁有的是一樓和式、二樓洋式民宅般的特色，雖然兩地都是將和洋兩種風格融合於同一棟建築，但是小樽的設計比較好，只是在時代的條件限制下，以小樽來說是一八八〇年代到一九二〇年左右所興建的建築才是正宗，以服裝來做類比的話，穿上紋付袴 ❷、頭戴圓頂硬禮帽、手持懷錶、腳套阿爾伯特靴還有一支紳士杖的裝扮，在某個特定年代裡才算是真正紳士打扮的道理相同，而且『舊川

上下推拉式窗戶還加裝了鐵門　卯建

舊北海雜穀（株）營業所的和洋折衷建築，奠定新的建築樣式。
（小樽彩屋）

舊日本郵船株式會社小樽支店

又商店」還在卯建上有著旭日、鶴龜、松竹梅、瀑布等雕刻，非常精采。

再來就是小樽建築散步焦點所在的『舊日本郵船株式會社小樽支店』（一九〇六年、佐立七次郎/因為維修工程而休館至二〇二二年三月），這棟建築物完成於一九〇六年，經由日本人之手所建造優雅、洗練且具有格調的洋式建築，是如同紀念碑般的重要建築物，設計師是就讀工部大學（現今東京大學工學部）造家學科，師從喬賽亞・康德 Josiah Conder 學習西洋建築，第一期四名畢業生當中的佐立七次郎（其餘三人是辰野金吾、曾禰達藏以及片山東熊）。

因為一些理由，佐立留存至今的作品除了這棟建築，就只剩下東京的『日本水準原點標庫』，可以從運河這一頭，或者是後方手宮線遺址的鐵軌處欣賞，因為對外開放參觀，很值得鉅細靡遺地鑑賞，像是門面玄關處設置了風除室❸，就是為了應付北國嚴寒冬季而做的設計。在這棟建築落成後沒有多久，依照日俄戰爭結束後締結的樸茨茅斯條約，就在這裡召開了樺太國境劃定會議。

在『小樽市綜合博物館』研究過舊手宮鐵道設施的蒸汽機關車車庫、轉車台、儲水槽等等之後，就可以走向運河以及石造倉庫了。小樽的建築散步目標首先會是舊銀行群，接著是木骨石造商店群，再來才會是木骨石造倉庫群。進入了運河通後，會因為『舊右近倉庫』（一八九四年）、『舊廣海倉庫』（一八八九年）、『舊增田倉庫』（一九〇三年）這接連三棟的建築而吃驚不已，『舊右近倉庫』是採用了小屋組（以屋架支撐屋頂的構造）加上西式結構而建，原本運河

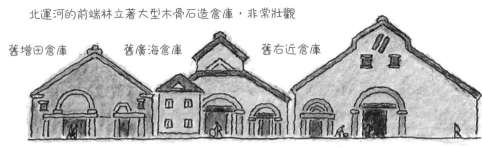

北運河的前端林立著大型木骨石造倉庫，非常壯觀

舊增田倉庫　　舊廣海倉庫　　　舊右近倉庫

是一路蜿蜒至倉庫群前方，所以不妨想像像這樣的畫面，而且北運河還保留著建造當時河流兩岸的寬度，希望大家要能把這裡當作是真正的小樽運河才好，當然也不妨將『舊澀澤倉庫』（一八九五年）加上運河一道欣賞，臨港線（車道）旁的運河寬度，為了修建車道而有一半河面填滿，要是繞到後方由出拔小路（近道）看看『舊大家倉庫』（一八九一年）、『舊小樽倉庫』（一八九〇年至一八九四年）也非常有趣。

渡過古發川繼續走向堺町本通，這裡雖是以觀光為主的街道，但也有著木骨石造商店及倉庫，千萬別錯過。沿著住宅區的外人坂斜坡而

上，可抵達『水天』參拜，見識過『小樽聖公會禮拜堂』（一九〇七年）、『舊光亭』（罐友俱樂部／一九三七年）等之後，即能返回『日本銀行舊小樽支店金融資料館』。

❸風除室：通常設計在大門出入口，用於阻擋強風吹入的過渡空間。

❷紋付袴：男性所穿著，印有家紋的下半身褲裙服飾。

❶卯建：房屋延伸出來的側牆，具有防火功能。

小樽市綜合博物館內充滿了存在感的儲水槽，水槽是鐵製而塔身外表則為紅磚（英式砌法）

19　　❷小樽

③

遺留在道北要衝之地
充滿北海道特色的篤實建築群

旭川

北海道

旭川是道北的物流中心，也是交通要衝所在地，過去曾經是舊日本陸軍第七師進駐的軍事都市，不過現在則是以「北彩都 Asahikawa」之名，持續推出新穎振興措施的一大北邊城市。做為建築散步對象的建築物就散落在面積廣大的市區之中，所以需要做好「走遠路」的覺悟，才能展開探訪之旅。

從讓人眼睛一亮的嶄新「JR旭川站」（二○一○年、內藤廣建築設計事務所）出發，馬上看見的紅磚倉庫群，是將沿著舊國鐵貨物月台而建的上川倉庫株式會社（一九○三年到一九一三年、設計者不詳）改建為商業設施的「藏圍夢」，聳立在正中央、十分顯眼的就是「上川倉庫株式會社事務所建物」（一九一三年、設計者不詳），所擁有的正面屋頂裝飾、半圓拱窗戶都讓人印象深刻，雖然不大，卻是旭川「門面」般代表性的建築物，聽說原本在建造之際取消了一樓入口的附屬屋頂設計，改以門廊取代，還順帶成為二樓的

雖然占地很小，但因位在顯眼的地點而成為如同旭川「門面」般的「上川倉庫（株）事務所建物」

則無論是面對著二條通還是另一側的永隆橋通，都讓
壁。至於『丸京橋本洗衣』（建築年份等資訊不詳）
說明，而很值得來欣賞運用英式砌法所建造的紅磚牆
煉瓦工場生產」的
於一八九八年的館脇
使用的紅磚是由創立
站的這塊土地上，所
庫，建於靠近舊貨物
建築物屬於館脇倉
因為正面有著「這棟
○一七年關店）則是
年、設計者不詳／二
旭川店』（一九一三
口。『Lion Beer Hall
就是當時陽台的出入
到的半圓拱窗戶原來
陽台，所以現在所看

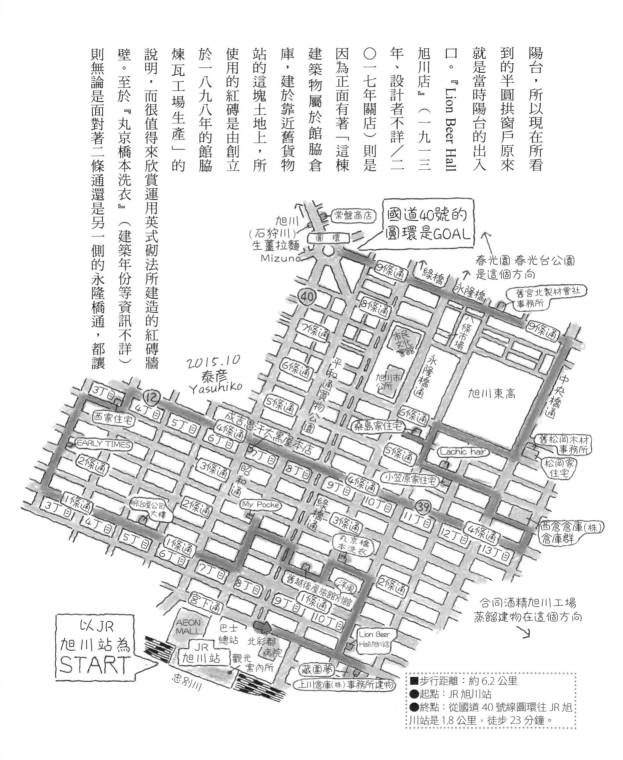

■步行距離：約6.2公里
●起點：JR旭川站
●終點：從國道40號線圓環往JR旭
川站是1.8公里，徒步23分鐘。

與其他倉庫不太一樣，具有特殊感的『西倉倉庫（株）倉庫群』中的一棟

人聯想到昭和初期的西洋建築、紅磚倉庫，在這裡可以稍稍停下腳步感受懷舊氛圍，接下來的『舊越後屋旅館洋風別館』（一九二九年、設計者不詳），雖然原有的和式本館已經不復存在，卻還是能夠看得到在一、二樓排列著上下式與左右推拉式的外凸窗戶，是保存得非常完善的一棟氣派洋風別館。

從一條通一路往西可以走到『明治屋公司大樓』（一九五一年、設計者不詳），這個利用札幌軟石與美瑛軟石打造的木骨石造三層樓建築，擁有粗框架的上下窗面對著大馬路，整齊排列的造型十分美麗。接著從三丁目的轉角右轉，立刻就會發現把紅磚倉庫改造成可以聆聽 Live 演奏的『EARLY TIMES』（建築年份等皆不詳），因為看板上有著 Folk & Rock 而與充滿歷史的紅磚倉庫無比匹配，想著一定要造訪酒吧當一回客人，可惜停留在旭川的時間太短而無法如願。『西家住宅』（一九二四年、設計者不詳）也同樣屬於旭川的和式建築，充滿北海道特色，像這樣既厚實又雅致的木造平房（擁有石造倉庫）建築，彷彿扎根一樣存在於北方大地。

順著四條通一直往東邊走下去，到十四丁目左轉目標對準『西倉庫株式會社倉庫群』（一九二八年、設計者不詳），到現在為止雖然已經看過不少棟倉庫建築，可是這一棟石造倉庫卻又給人不一樣的感受，

特別是擁有著四面傾斜屋頂的這棟，獨樹一幟的風格不由得駐足欣賞。（見二十二頁上方插圖）

朝

五條通往西行進會走到『小笠原家住宅』（改建於一九五四年、田上義也），這座宅邸從正前方觀看會發現它其實分成左右兩棟，左邊是大正年代所建，右邊則屬於田上的設計，改建於昭和二十九年，透過單斜屋頂、特別突出的縱橫線條、深屋簷等元素可以看得出設計師的企圖。當法蘭克・洛伊・萊特 Frank Lloyd Wright 開始著手設計『舊帝國飯店』時，田上義也（一八九九年至一九九一年）進入他的建設事務所工作，之後做為自由接案的建築師，在北海道接了許多案子，緊接著的『桑島家住宅』（一九二七年、設計者不詳），最早是做為吉池病院而建，之後再轉變為桑島病院，屬於讓人可以感受到大正、昭和初期摩登懷舊情緒而停下腳步的建築。

在六條通與中央橋通的轉角則能遇見『松岡家住宅』（一九二五年、施工者・谷口玉吉）以及緊鄰的

昭和初期既懷舊又優雅的
『舊松岡木材事務所』

『舊松岡木材事務所』（一九三七年、施工者・谷口玉吉），住宅設計是採大器的和式結構，添加小巧洋式設計的和洋折衷風格，至於舊事務所則擁有大正末期、昭和初期摩登特色，運用了當時正流行的條紋磚，屋頂山牆的花紋裝飾也很有意趣，兩棟建築合起來獲

以氣勢十足的存在感盤據著9條通的『舊宮北製材會社事務所』的木骨石造建築

得了旭川市都市景觀獎，接著在中央橋通到九條通時左轉，就能在右手邊看到一幢石造建築。

這正是『舊宮北製材會社事務所』（一九一五年左右、設計者不詳），使用了美瑛軟石建材的木骨石造二層樓洋館，讓人意外的是大門並不在九條通上而是朝東開，玄關一側有著三角楣飾以及壁柱並加上大型圓柱，而九條通這邊則有半圓形三角楣，在一、二樓處有著不同裝飾的上下窗，還有另外完成的石牆等等，可說是很有看頭的建築物，一邊讚嘆一邊欣賞的同時，不禁會想這裡其實也該算是旭川的一大地標建築才對。

散步到九條通與國道四十號線匯流的圓環就到了終點，不過還是在鑑賞地圖範圍以外的建築物裡，特別挑出了四件作品來介紹。

首先是『中原悌二郎紀念旭川市雕刻美術館』（舊旭川偕行社／一九○二年、陸軍臨時建築部），偕行社可說是舊陸軍

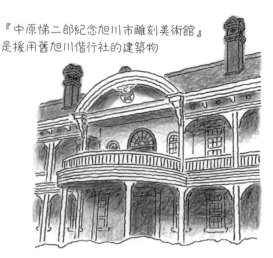

『中原悌二郎紀念旭川市雕刻美術館』是援用舊旭川偕行社的建築物

「舊竹村病院六角堂」是從旭川市4條12丁目移築到現址並修復完成的建築

的將領俱樂部的一個單位，這是為該組織所建造出來的建築物，不過卻是一反軍人死板印象，在一、二樓有著柱廊、玄關門廊的華麗洋館，猜想這裡的半圓門拱（加上了懸魚裝飾）或半圓形門廊都是以札幌的『豐平館』（一八八〇年、安達喜幸・開拓使工業局營繕課／移築至中島公園內）為設計範本，至於美術館在採訪時正好碰上改裝作業，全部覆蓋上帆布而無法窺見建築物全貌（二〇一七年十月開幕），本頁的插圖是繪製完成於二〇〇九年。

『舊竹村病院六角堂』是將原本位於旭川市四條十二丁目西村病院的玄關部分，移築到現址並修復完成，構築成西村病院的各個細部結構或裝飾，就在小塔之中無比熱鬧地隨處配置，也讓人不由得緬懷它當年作為市區裡地標建築的風光往昔。

『合同酒精（株）旭川工場蒸餾建物』（一九一四年、設計者不詳）也同樣被視為旭川的地標象徵，以紅磚建造的五層樓有趣建物，一開始是打造出四層樓高的蒸餾建物，一九三三年（昭和八年）時再增建上第五層成為了如今所看到的模樣，一座孤獨聳立了八十多年的高塔。

至於『旭川春光台配水閥門建物』（一九一四年、陸軍技師・井上三郎），在春光台公園內水道局的「覆蓋式緩速濾過池」為了預防凍結，除了

25　③ 旭川

加上覆蓋體外還多了一層草皮，如此完成的可愛紅磚小圓塔就是閥門室了，紅磚會採用法式砌法，應該也是因為這處屬於舊陸軍第七師團軍用水道的遺跡吧（當時日本軍隊採行法式軍制），順帶一提這座配水池，至今依舊供應著旭川市民們重要的日常用水。

『中原悌二郎紀念旭川市雕刻美術館』、『舊竹村病院六角堂』則都是座落在春光園內，從站前巴士總站二十號乘車處搭乘二十二號、八十號巴士，或者是

『合同酒精（株）旭川工場蒸餾建物』，
在北海道的紅磚建築中屬於特別的存在

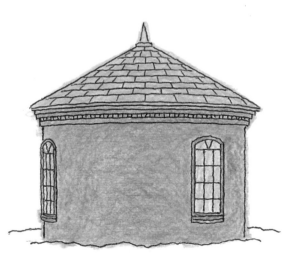

由配水場的圍籬之外，就可以看得到
『旭川春光台配水閥門建物』

由五號乘車處搭乘二二二號巴士至春光園前下車。『合同酒精（株）旭川工場蒸餾建物』則是在同樣的巴士總站十七號乘車處，搭乘三三號巴士到南六條十九丁目下車。『旭川春光台配水閥門建物』也是在相同的巴士總站，由四號乘車處搭乘二八、二九、三十號巴士至春光台一條三丁目下車。

夢幻而不可思議的建築散步

北方的港都

函館

北海道

一直以來就都覺得沒有哪座城市像函館這麼適合進行「城市散步」，所以這回當然也得好好介紹函館。

沿著石板斜坡往上前進，偶然回頭就會看到遠方是耀眼的函館灣，交錯來往的船隻，船塢上的大型起重機，更遠處有著橫津岳、駒岳映襯，近處則看得到教會的尖塔，交織出既迷人又無比懷舊的美景。接著就是要在這樣如夢似幻的不可思議城市裡，展開建築散步了。

起點就是市營電車的『函館船塢前』停靠站，順著魚見坂一路往上走，就能夠在左手邊發現『高龍寺』的華麗山門，該寺廟從正殿到各座偏殿所裝飾的雕刻都十分精采。繼續往前是左右分岔的街道，右手邊是

有著外國人墓地的『基督正教會墓園』，不過在這之前會先是『舊函館檢疫所台町措置場』（一八五年）、如同明治年代區公所般的建築物，由於才剛剛整修完畢，所以看起來並不像老建築。走下魚見坂後右轉，朝幸坂而上則是『舊俄羅斯領事館』（一九〇八年），以紅磚打造卻加上有唐破風❶屋頂等和風設計，看起來漏洞百出的一棟建築，而行進至常盤坂時，轉角處是『Ｙ家住宅』（一九二二年），將一樓設計為和風、二樓則為洋式設計，上下風格清晰的和洋折衷住宅屬於函館特有的民宅風格，姑且稱之為『函館式和洋折衷住宅』，因為接著下來就會不斷有機會見識到這一類建築物，以這棟房舍來說，和風設計只有出現於突出的格狀窗戶而已，第三十頁插畫中的住宅

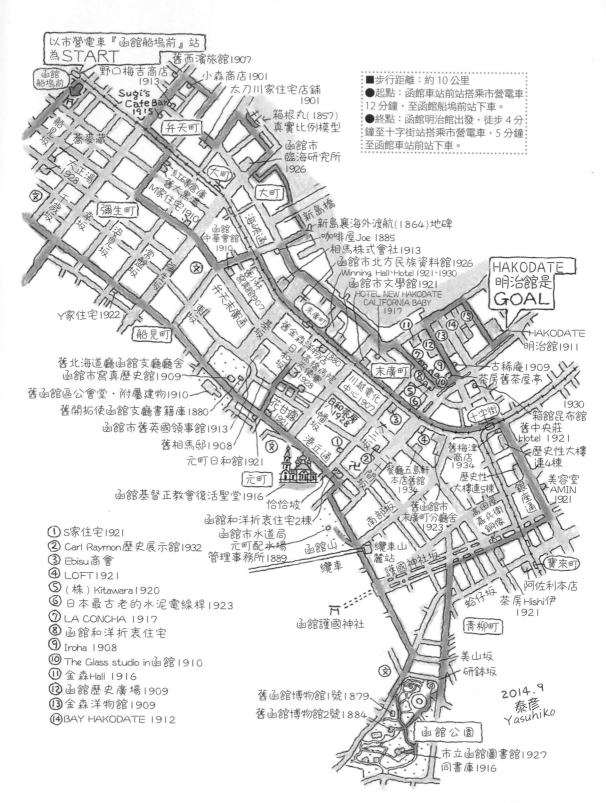

以市營電車『函館船塢前』站
為START

舊西濱旅館1907
野口梅吉商店 1913
小森商店1901
太刀川家住宅店舖 1901
箱根丸(1857)真實比例模型
Sugi's Cafe Barn 1915
弁天町
函館船塢前
箱見坂
蕎麥藏
函館市臨海研究所 1926
大正湯 1928
大町
大町
紅事倉庫 舊大東舍 M家住宅1910
千歲坂
幸坂
彌生町
函館中華會館 1910
新島橋
新島襄海外渡航(1864)地碑
咖啡屋Joe 1885
相馬株式會社1913
函館市北方民族資料館1926
Winning Hall・Hotel 1921、1930
函館市文學館1921
HOTEL NEW HAKODATE CALIFORNIA BABY 1917

HAKODATE 明治館是 GOAL

Y家住宅1922
船見町

舊北海道廳函館支廳廳舍
函館市寫真歷史館1909
舊函館區公會堂・附屬建物1910
舊開拓使函館支廳書籍庫1880
函館市舊英國領事館1913
舊相馬邸1908
元町日和館1921
函館基督正教會復活聖堂1916

① S家住宅1921
② Carl Raymon 歷史展示館1932
③ Ebisu 商會
④ LOFT1921
⑤ (株) Kitawara 1920
⑥ 日本最古老的水泥電線桿1923
⑦ LA CONCHA 1917
⑧ 函館和洋折衷住宅
⑨ Iroha 1908
⑩ The Glass studio in函館1910
⑪ 金森Hall 1916
⑫ 函館歷史廣場1909
⑬ 金森洋物館1909
⑭ BAY HAKODATE 1912

舊金森洋物店1880
舊稅關倉庫
末廣町
HAKODATE 明治館1911
古稀庵1909
茶房舊茶屋亭
十字街
1930
箱館昆布館
舊中央莊 Hotel 1930
歷史性大樓連4棟
舊梅津商店 1934
歷史性大樓連5棟
美容室 AMIN 1921
銀座通

川越電化中心1907
日和坂
花甘藷1921

元町
恰恰坡
函館和洋折衷住宅2棟
函館市水道局
元町配水場管理事務所1889
函館山
纜車

餐廳五島軒本店舊館 1934
舊函館市末廣町分廳舍 1923
嘉兵衛銅像

纜車山麓站
護國神社坂

實來町
阿佐利本店
蛤仔坂
茶房Hishi伊 1921

函館護國神社

青柳町

美山坂
研鉢坂

2014.9
泰彥
Yasuhiko

舊函館博物館1號1879
舊函館博物館2號1884

函館公園
市立函館圖書館1927
同書庫1916

■步行距離：約10公里
●起點：函館車站前站搭乘市營電車12分鐘，至函館船塢前站下車。
●終點：函館明治館出發，徒步4分鐘至十字街站搭乘市營電車，5分鐘至函館車站前站下車。

才是最經典造型，在日本各縣市別具特色的民宅當中，像這樣把房屋拆一半作為洋式設計的也應該只有函館了，充滿了「夢幻與不可思議」的函館，對我來說這樣的民宅建築樣式實在是非常有意思。了解之後才知道，在一九〇七年（明治四十年）大火後的復興時代裡，十分風行這樣的建築樣式，並且因此造就出城市面貌。軒蛇腹（簷口上的凸出裝飾）、墀頭牆、胴蛇腹（牆面上的帶狀壁架）、上下推拉窗、窗戶裝飾、雨淋板等等都是採取洋式設計，或許是因為函館的建築棟梁早就習慣採取洋式風格吧。

為了替代於一九〇七年在大火中燒毀的町會所，而興建了『舊函館區公會堂』（一九一〇年／

到二〇二一年春季為止，因為保存修理工程而閉館中）。做為明治末期的洋風建築，儘管樣式稍嫌老舊，但還是很容易聯想到當時出現在函館中心時的無限風光，現在建築的配色是依照建造當時原樣恢復，不過我個人還是比較喜歡『公會堂附屬建物』這棟而畫成了插畫

松前窩

真言寺
中國人墓園
新教墓園
函館基督教會
共同墓園
南部藩士墓園
稱名寺
實行寺
高龍寺
俄羅斯人墓園
舊俄羅斯領事館1908
地藏寺
沙爾德聖保祿修女會墓園
基督正教會墓園
舊函館檢疫所台町措置場1885

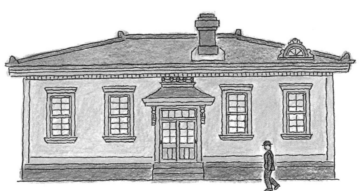

舊函館區公會堂附屬建物的煙囪與屋頂窗戶位置，相當引人注目

從日和坂轉入一旁街道內的『舊佐田邸』（一九二八年、田上義也／日和茶房在二○一五年關閉），因為擁有像是「Frank Lloyd Wright」設計特色的建築物而值得一看，就連過去名稱也曾經被封為『Prairie House』（Frank Lloyd Wright所創造的住宅樣式名稱），只是這應該是由曾參與建造Frank Lloyd Wright的『舊帝國飯店建設事務所』、後來在北海道以建築師身分創造出無數作品的田上義也的設計之一。

接著來到函館最出名的建築物──『函館基督正教會復活聖堂』（一九一六年、河村伊藏），在能夠俯瞰北方港都函館的山坡上，畫立著擁有明顯俄羅斯東正教建築特色的建築物，絕對是其出名的一大原因。位於鐘塔下的啟蒙所、寬敞的聖殿、以聖幛做區隔的至聖所全都一字排開，這正是俄羅斯東正教教會的特色，讓我想到了過去曾經造訪過京都和豐橋的『基督正教會聖堂』也擁有著同樣的設計。

紅磚建造的小小建築『函館市水道局元町配水場管

函館和洋折衷住宅範例（Sugi's Cafe Bar）

（二十九頁）。『舊北海道廳函館支廳廳舍』（一九○九年、家田於菟之助）儘管是木造建築，卻是擁有著巨大立柱的古典主義氣派樣式，而位在一旁由紅磚建造的『舊開拓使函館支廳書籍庫』（一八八○年），使用來自創立於一八七二年（明治五年），由開拓使負責的官營『茂邊地煉化石製造所』的紅磚所砌成，不妨靠近一點來看清楚最早期國產紅磚的模樣。

理事務所』（一八八九年），圓拱式上下推拉窗的白色窗框以及百葉門，還有在山牆上馬賽克處理過的「水」字，都是讓人看了就喜愛的建築，不僅以壁柱來支撐山牆，仔細看還會發現部分柱子頂端還有柱頭裝飾，可以看得出來是經過精心設計的建築。

除了事務所，地下除水槽的出入口也非常有意思，不過現在都被藤蔓覆蓋，只能看得到格窗的裝飾。

一路來到了『函館公園』，閑靜的環境讓人忘卻市區裡的喧囂，而在這裡還有著『舊函館博物館一號』（一八七九年、開拓使函館支廳）與『舊函館博物館二號』（一八八四年、函館縣土木課），一號的正面採左右對稱設計，二號則是面對大門朝右側傾斜的不對稱設計，但同樣都在大門與各扇窗安上了圓拱式格窗，使得整體氛圍既優雅又明亮，無論是一號還是二號都具有這個年代特有的擬洋風風格，對我來說這兩棟建築物格外具有不可思議的魅力，尤其喜愛二號的設計。前方的『市立函館圖書館』（一九二七年、函

館市建築課・小南武一）是看點極多又很有趣的建築，至於附屬的『書庫』（一九一六、辰野葛西建築事務所）因為可以認識到更多的設計師理念，趕緊繞向了後方，可惜卻因為正在重新整修的緣故，而無緣一睹其設計特徵。

在一九二一年（大正十年）火災的教訓下，銀座通兩側房舍建築全都以鋼筋水泥建造，人行步道與車道分隔開來，添加上摩登的街燈以及行道樹，

來到函館必訪的建築物，就是這座舊函館博物館2號

模仿著當時東京的銀座通，咖啡館、電影院、商店一間連著一間，熱鬧得不得了，成為大正到昭和初期東京以北地帶最大的一條繁華大街。

當時的樓房雖然還遺留了一部分到現在，不過鬧區已經由車站前方轉移到了『五稜郭』一帶，建築物則是僅存著曾是旅館的『舊中央莊 Hotel』（一九二二年）以及過去有著『衛生湯』意涵的摩登錢湯，『美容室 AMIN』（一九二二年／結束營業）這兩棟紅磚建築而已。

從美容室 AMIN 來緬懷函館・銀座通的過往繁華

市營電車行經的海峽通上，陡峭斜坡的大三坂的轉角處豎立著『舊 Ryuui. 商會』的『川越電化中心』（一九〇七年），可說是我很喜歡的一棟建築，陽台有著三個接連的圓拱門與列柱，上下推拉窗更擁有細膩裝飾（地點位在斜坡旁的路邊，所以可以近距離地欣賞）的這棟建築物實在是精采絕倫，甚至是經歷時代考驗、重複塗刷的油漆也很有的價值性。

至 於『舊金森洋物店』（市立函館博物館鄉土資料館／一八八〇年）還有『相馬株式會社』（一九一三年）的精采程度，其在歷史上的價值之大並不需要多做解釋，所以就直接省略不提，但是『舊小林寫真館』（一九〇七年、村木甚三郎）不僅是當時最

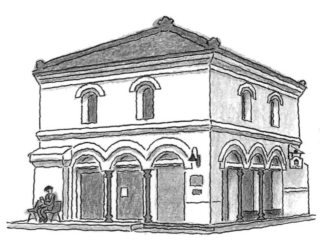

從以前就莫名帶有懷舊氣息的咖啡屋 Joe

時尚的寫真館，又是最拉風的職業而必須親自來見識一番，而弁天町裡有著數量眾多，稍早提過的函館和洋折衷住宅店鋪，所以也需要好好一一探訪，而作為國家重要文化財的『太刀川家住宅店鋪』（一九〇一年、山本佐之吉）則是因為名氣太過響亮，無須多做說明。

然後就是『咖啡屋 Joe』（一八八五年／結束營業）了，四十多年前第一次造訪函館時得知有這棟建築存在，之後我就一直默默地關注著這棟建物，曾經一度瀕臨被拆除的危機，幸好現在已經解除，三十二頁的插畫是不知道第幾次造訪時的作品，我認為這棟建築物同樣也是函館這座既夢幻又不可思議城市的地標之一，『CALIFORNIA BABY』（一九一七年）原本是郵局，之後改建成咖啡店，依舊是夢幻函館長年以來不可或缺的一大存在。末廣町同樣是函館和洋折衷住宅店鋪的一大寶庫，很值得仔細鑑賞，至於著名的『金森倉庫群』（一九〇九年、二十八頁插畫地圖內的

11～13／購物中心『金森紅磚倉庫』）也別忘了一併欣賞，『舊函館郵便局』（一九一一年、遞信省營繕）的『HAKODATE 明治館』雖然是很有看頭的建築物，卻因為被藤蔓遮蔽看不清楚而非常可惜，但還是可以繞到建築後方緬懷一番，而函館建築散步也在這裡畫下了句點。

❶破風：意指合掌形（三角形）的屋頂建築樣式，因尖頂造型能將風一分為二，故稱為破風。

位在波止場通盡頭處的
CALIFORNIA BABY

樂享藩政年代的古蹟建物
以及明治的洋風建築

弘前

青森縣

藩政時代到明治、大正、昭和各個年代眾多的古蹟建築，都完善保存下來的津輕中心城市・弘前，這樣一座城市做為這次的建築散佈主題地點，在還沒出發之前，心情早已經躍躍欲試。

將出發點在『弘前公園』（弘前城）追手門，首先要前往的是天守所在的本丸，欣賞完建造於藩政時代的真正的本丸後，穿越城堡內部往北，由『弘前城』唯一經歷過戰火、有著箭矢痕跡的城門北門（將經歷過戰爭的城門移築至此），朝城外的『仲町傳統建築物群保存地區』

方向前進。

無論是屬於稻草加工品商人的『石場家』，還是作為津輕天然藍染工房的『川崎染場』，都是自古保留下來的建築物，而在十字路口對角的『津輕藩睡魔村』，則是能夠隨時來感受弘前夏夜最動人心魄「弘前睡魔祭」活動的一處設施，也會有津輕三味線的表演登場，在從『舊岩田家』往『舊伊東家』、『舊梅田家』行進途中，沿途都保留著完整的武士城鎮的風韻。

新町的『誓願寺』山門相當罕見地在山牆上開門，屬於以木瓦砌頂的重層四腳門，至於懸魚

站前通
並木通
弘前站
中心商店街
中心商店街
奧羽本線
弘南鐵道弘南線
Best Western Hotel
Newcity 弘前
大町通

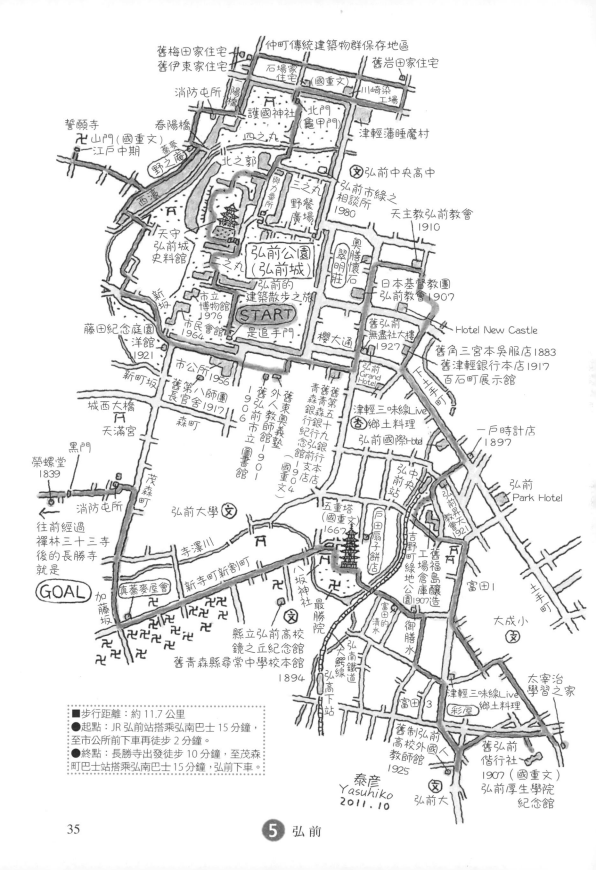

很罕見地在山牆上開門的
誓願寺山門

（在破風上半部的裝飾）的鶴龜圖案則十分逼真，描繪於牆壁上的畫作卻像是現代藝術，總之就是擁有許多一般寺廟山門所沒有的元素，不妨慢慢參拜觀賞。

回到西濠走向大馬路，沿著新坂向上就能夠來到『藤田紀念庭園』（與弘前城有共通券），這是拓展於斜坡地上的大型池泉迴游式庭園設計，不過我們要看的是附屬的『藤田家別邸』（洋館／一九一九年、不詳），特別是日光室裡的玻璃窗最為精美，很適合在這裡的喫茶室小坐休息。

回到馬路上，在城堡的樹林彼端有著一幢時尚建築物，這正是『市民會館』，加上對面的『市立博物館』還有往前一點的市公所，全都是二十世紀日本建築界領頭大師級人物——前川國男的作品。

因為前川的母親曾經是弘前藩士的緣故，在弘前這裡擁有特別多來自前川設計的建築物，在經過前川一九五六年作品的『弘前市公所』前方時，注意在停車場盡頭處就有著與四周格格不入的『舊第八師團長官舍』（星巴克咖啡弘前公園前店／一九一七年），這是完成於大正六年的時髦洋風建築物。

在市公所前方接連林立著『市立觀光館』、『鄉土文學館』、『山車展示館』這些文化設施，其中一隅還聳立著弘前一地傑出人士、堀江佐吉設計的『舊弘前市立圖書館』（一九〇六年）。

明治時代在東北這一帶靠著自學建造出洋風建築的堀江佐吉，其代表作品應該就是移築到這裡的『舊市立圖書館』，及御幸町的『舊弘前偕行社』這兩處。

堀

江佐吉誕生於一八四五年（弘化二年），做為藩地御用木工、堀江家第四代伊兵衛的長男，成人後成為獨當一面的木工，為了追求事業新天地而在一八七九年（明治十二年）渡海來到當時正興起開發熱的北海道，函館櫛比鱗次的西洋建築讓他大開眼界，因此一邊參與開拓使的各種工程建設，也一邊實地學習洋風建築的各種知識，能夠在日後成為打造洋風建築的佼佼者，正是在這段時期所奠定的基礎。

弘前的『東奧義塾校舍』因為火災而全部燒毀，受到委託進行重建的就是佐吉的洋風建築第一號，之後又獲得大倉喜八郎的大倉組拜託，為了建設屯田兵舍而率領無數職人再一次前往北海道‧札幌，佐吉被眼前所看到的『開拓使本廳舍』紅磚建築、將雨淋板塗成白色的『農學校演武場』（時計台），如同西洋街道一般宏偉的都市計畫而倍感震驚，與城下町‧弘前截然不同的自由積極氛圍所深深撼動，因此當一八九〇年（明治二十三年）大倉組的工程因故中斷而回到

了弘前的佐吉，著手重建再次遭到祝融吞噬的『東奧義塾校舍』時，決定展現他在札幌學習的成果，只可惜這棟建築物後來同樣也遭逢火災燒毀。

經過『舊弘前市立圖書館』與隔壁的『舊東奧義塾外人教師館』（這不是佐吉的作品）以後，就能夠來到一般人所認定的堀江佐吉的代表作『青森銀行紀念館』（一九〇四年／國重文 ❶）了，這棟建築物不僅可以從外面欣賞，還可入內研究，建議可以來親自評鑑。

朝北就能夠看

舊第八師團長官舍 1917
雖然位在市公所的後方而不顯眼，但洋溢著大正年代的西洋韻味是一大看頭

日本基督教團弘前教會

到『日本基督教團弘前教會』（一九○七年、櫻庭駒五郎），原本應該使用石塊或紅磚建造的雙塔禮拜堂卻是以木材完成，並且減少不必要裝飾而顯得相當樸素，由另一位同樣是打造弘前洋風建築的在地英傑，也是基督教徒・櫻庭駒五郎所設計施工，櫻庭還是經手移築至稔町保存的『弘前學院外人宣教師館』（國

重文。也有一說設計建築者是傳道本部）的建築師。

接著繼續往前則可看得到由佐吉之弟，同樣是在地建築一大要角的橫山常吉所設計施工的『天主教弘前教會』（一九一○年）禮拜堂。

位 在百石町轉角的『百石町展示館』（一八八三年）是弘前歷史最古老的洋風建築，不過據說在一九一七年改裝為『津輕銀行本店』之後，裡裡外外都有不少更新變動，現在所能看到的，雖然是明治前期採土牆塗上石膏的土藏建造洋館，卻沒有任何違和感，完全融入整座城市而很讓人喜愛。

往土手町商店街前進時發現一戶時計店（一八九七年／結束營業）的『時計台』依然健在而感到開心，接著轉進前方的小街道就能見到『弘前昇天教會』（一九二一年、James McDonald Gardiner）。

而『吉野町綠地公園』裡擺放著在地出身的現代美術家・奈良美智的『A to Z Memorial Dog』裝置藝術，一旁是從以前就非常欣賞的紅磚建築，我想因為有著

精心修繕所以保存狀態也可說是非常好（到二○

年春季為止還在進行裝修工程，因此 A to Z Memorial

Dog 也暫停對外開放）。

再來是由富田前往御幸町，看完了『太宰治學習之

家』以後就可以朝向『舊弘前偕行社』（弘前厚生學

院紀念館／一九○七年、堀江佐吉／到二○二○年春

季為止還在進行裝修工程而閉館）前進，這是在一九

○七年（明治四十年）由當時一手負責第八師團相關

設計施工的堀江佐吉的作品，但因為佐吉在同年八月

撒手人寰，所以應該是由同為在地傑出人士的堀江彥

三郎（佐吉的長子）接手施工，在開闊的日本庭園之

中，完美地容納了帶有著擬洋風格的洋風建築，作為

陸軍將校俱樂部的這棟建築物，同樣充滿了佐吉晚年

簡約的建造風格，裝飾於車停門廊屋簷下「第八師團」

的小小蜜蜂就顯得很有意思。繼續是朝向舊制弘前高

校遺址的『弘前大學』，正門右手邊為『舊制弘前高

校外國人教師館』（弘大咖啡館 成田專藏咖啡店／一

九二五年），提到

了一九二五年（大

正十四年），雖然

是已經臨近二戰前

美好年代尾聲，但

是這棟建築還是完

工成為了輕快明媚

的洋館。

勘查過『御膳

水』、『富田的清

水』及湧泉後，

可再來鑑賞一六六

七年（寬永七年）

建造的『最勝院』

五重塔，來到新寺

町的街道就是『縣

立弘前高校・鏡之

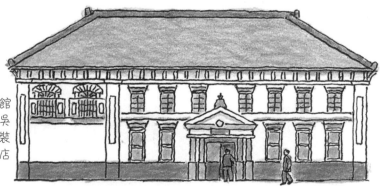

百石町展示館
1883 年做為角三宮本吳
服店而建，1917 年改裝
成為津輕銀行本店

舊弘前偕行社
（弘前厚生學院紀念館）

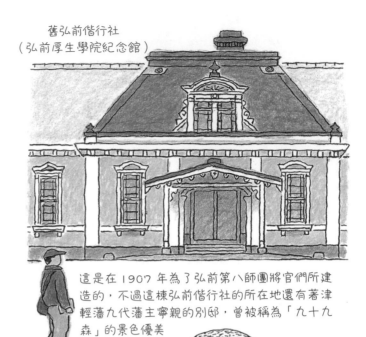

這是在1907年為了弘前第八師團將官們所建造的，不過這棟弘前偕行社的所在地還有著津輕藩九代藩主寧親的別邸，曾被稱為「九十九森」的景色優美之地。

弘前的棟梁
堀江佐吉
1845-1907

丘紀念館」暨『舊青森縣尋常中學校本館』，會被這完全想像不到是建造於明治二十七年，擁有著齊整洋風的校舍而感動不已。接著穿越新寺町的寺院群往加藤坂右轉，來左轉進入長勝寺參拜大道前，會先看到『舊正進會館』（拆除）這個充滿味道的建築物，然

❶國重文：意指「國家重要文化財」。

外右側的千尊地藏並覺得無比感動。

後經過黑門、榮螺堂、禪林三十三寺，最後抵達藩主津輕家的菩提寺『長勝寺』參拜就到了散步之旅的終點了，『長勝寺』是擁有六件國家重要文化財的知名古剎，而筆者自己則是驚訝於蒼龍窟（羅漢堂）的彩色羅漢以及堂

40

在悠然自得的大自然環繞下
屬於石川啄木、宮澤賢治的城市

盛岡

岩手縣

頭一次造訪盛岡是在一九七五這一年（昭和五十年），回來之後就在記事本記下了「這是總有一天要來居住的城市」，儘管後來又多次到訪盛岡，但最初的念頭卻不曾改變，現在因為「建築散步」再次來到這裡，儘管車站前所畫立的嶄新複合式高樓住宅讓人吃驚，但是北上川的潺潺溪流、在橋上遠眺的岩手山以及閑靜的城市街道並沒有任何改變，才安下心來展開散步之旅。

起點就在『開運橋』的西端，沿著河畔的『啄木相逢步道』前行就會發現石川啄木的歌碑。在盛岡的散步行程裡，不時會發現石川啄木與宮澤賢治這兩位在舊制盛岡中學裡是學長與學弟身分，同時亦是兩大國民詩人的石碑或雕像。

宮澤賢治在 1909 年進入舊制盛岡中學校就讀，在盛岡展開了寄宿學校生活

宮澤賢治也一定曾經看過，因為六角望樓建造那一年他是中學五年級學生

紺屋町番屋是在 1913 年時，做為消防番屋之用所建造的西洋風格建築

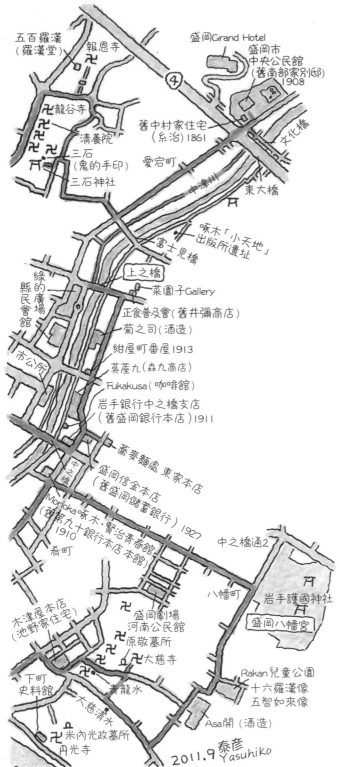

五百羅漢
（羅漢堂）

報恩寺

盛岡Grand Hotel

盛岡市中央公民館
（舊南部家別邸）
1908

龍谷寺

清養院

舊中村家住宅
（糸治）1861

三石
（鬼的手印）

三石神社

愛宕町

中津川

東大橋

文化橋

啄木「小天地」
出版所遺址

富士見橋

上之橋

菜園子Gallery

綠的廣場

縣民會館

正食普及會（舊井彌商店）

菊之司（酒造）

市公所

紺屋町番屋 1913

莫蓙九（森九商店）

Fukakusa（咖啡館）

岩手銀行中之橋支店
（舊盛岡銀行本店）1911

蕎麥麵處 東家本店

中之橋

盛岡信金本店
（舊盛岡儲蓄銀行）1927

Morioka啄木‧賢治青春館
（舊第九十銀行本店 本館）
1910

肴町

中之橋通2

八幡町

岩手護國神社

盛岡八幡宮

木津屋本店
（池野家住宅）

盛岡劇場
河南公民館

原敬墓所

大慈寺

下町
史料館

青龍水

大慈清水

Rakan兒童公園

十六羅漢像

五智如來像

米內光政墓所

圓光寺

Asa開（酒造）

2011.9 泰彦
Yasuhiko

走過旭橋後即可進入命名為『Ｉ－ＨＡ－ＴＯ－Ｖ

大道材木町』的街道，光聽取名就知道這條街道是以

宮澤賢治為主題，散落著包括坐在石頭上的宮澤賢治

雕像等在內的好幾座雕像，整條街道的中心就是一九

二四年（大正十三年）出版的宮澤賢治作品—《要求

特別多的餐廳》的『光原社』。

在『夕顏瀨橋』這條街道右轉，走過山田線平交道口

後就可以左轉，正前方的大門正是宮澤賢治就學時期

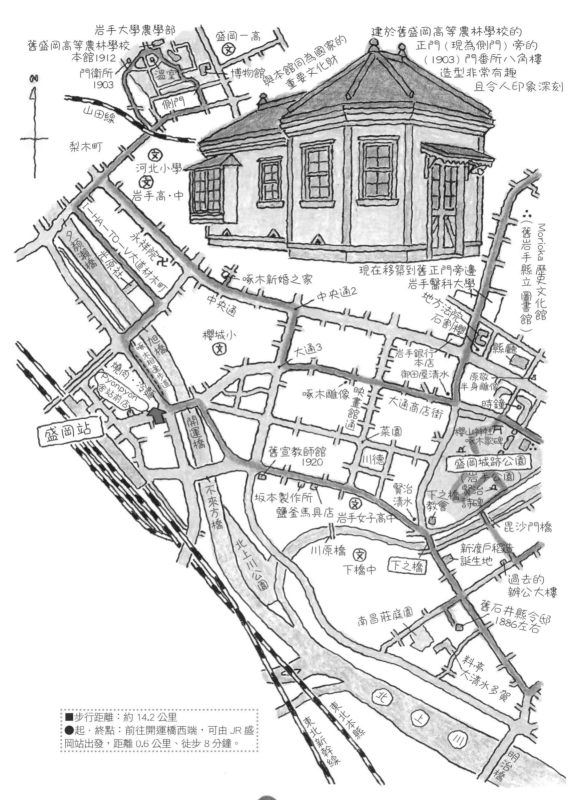

岩手大學農學部
舊盛岡高等農林學校
本館1912
門衛所
1903

盛岡一高

博物館　與本館同為國家的
重要文化財

建於舊盛岡高等農林學校的
正門（現為側門）旁的
（1903）門番所八角樓
造型非常有趣
且令人印象深刻

山田線

溫室

側門

梨木町

河北小學

岩手高・中

I-HA-TO-V大道材木町

永祥院

啄木新婚之家

中央通2

現在移築到舊正門旁邊
岩手醫科大學

地方法院
石割櫻

Morioka 歷史文化館
（舊岩手縣立圖書館）

北原社

夕顏瀨橋

光原社

中央通

櫻城小

大通3

岩手銀行
本店
御田屋清水

縣廳

旭橋

啄木歌遊步道

燒肉・沾麵
Pyonpyon
舍站前店

盛岡站

開運橋

啄木雕像

映畫館通

大通商店街

菜園

原敬
半身雕像

時鐘

櫻山神社
啄木歌碑

舊宣教師館
1920

川德

盛岡城跡公園
（岩手公園）賢治詩碑

不來方橋

坂本製作所
鹽釜馬具店

岩手女子高中

賢治
清水

賢治
教會

毘沙門橋

北上川公園

川原橋

下橋中

新渡戶稻造
誕生地

過去的
辦公大樓

南昌莊庭園

舊石井縣令邸
1886左右

料亭
大清水多賀

東北本線

東北新幹線

明治橋

北上川

■步行距離：約 14.2 公里
●起・終點：前往開運橋西端，可由 JR 盛
岡站出發，距離 0.6 公里、徒步 8 分鐘。

『Morioka 啄木・賢治青春館』是舊第九十銀行盛岡支店

的『盛岡高等農林學校』正門，也是現在『岩手大學農學部』的側門，走進大門後繼續前行就會看到『舊盛岡高等農林學校本館』（國重文／一九一二年），這棟建築物充滿明治後期的校園建築特色，也因為少了官方制式風格而特別迷人，目前作為『農業教育資料館』之用。

往左行進就是讓人印象深刻的八角造型建築，這是先前提過的大學側門原本被作為正門使用時的門番所（一九○三年／國重文），經過移築來到這裡，嘗試採用八角寄棟這種獨特建築工法興建的一座西洋樓房，順帶一提同在附近的門柱（國重文）也是從舊正門搬遷而來。

　回到中央街道朝東邊前行就能看到指標，跟著指示前往『啄木新婚之家』，這棟建築物屬於江戶末期的同心屋宅，茅草屋頂以白鐵皮覆蓋著，石川啄木雖然是在這處房舍中與堀合節子舉辦婚禮，但在婚宴儀式當天就動身前往東京，使得婚禮是在新郎缺席的狀態下舉行，直到五天後才再露面，到他們搬到另一個租屋處為止，兩人僅在這裡生活了三個禮拜，但是因為盛岡一地似乎也沒有其他屬於石川啄木的足跡，加上這棟建築作為江戶末期下級武士之家而被保存下來，在這兩個吸引人的理由下，是非常值得一訪的房舍。

接著要從中央街道往大通商店街前進，到了御田屋清水後左轉，沿著法院前十字路口一路往前走，要是在櫻花盛開季節，還可以欣賞法院前庭知名的石割櫻，將巨大花崗岩裂成兩半而生長、樹齡達三百五十年的櫻花樹還是國家天然紀念物，至於轉角處『岩手銀行本店』所在土地，則屬於石川啄木與宮澤賢治曾經就讀過的『舊制盛岡中學校』遺址。

從十字路口朝北走，緊鄰在法院旁的『岩手醫科大學』（應該屬於昭和前期建築物，非常有韻味）入口附近，則有著與宮澤賢治初戀相關的詩碑以及解說，中學一畢業就因病住進『岩手病院』詩碑（現為岩手醫科大學附屬醫院）的詩人宮澤賢治，在這裡愛戀上了一名護士，「並且使春天停止運轉／只能忍耐著微笑看待／細數著水銀計／打不破的玲瓏之冰」（「岩手病院」詩碑末尾二行）。之後宮澤賢治雖然治癒並且回到位在花卷的老家，卻依舊難以忘懷護士，甚至還動念想要與對方結婚。

過了『岩手醫科大學』後往北，到『報恩寺』前是一公里不到的路程，『報恩寺』是盛岡五山之一的知名古刹，無論是氣派的山門，還是面對著本堂左手邊的『羅漢堂』都令人震懾，屬於禪宗的建築樣式看起來有別於一般寺院，但是這棟建築物的特色卻是格外醒目，而且在裡面的五百羅漢中還有著馬可波羅、忽必烈等羅漢雕像，充滿著異國文化氣息。由『報恩寺』接著轉向『三石神社』，這裡又是另一個不同的世界，神社大殿前的驚人巨岩正是這間神社的神體，根據傳說，以前曾有惡鬼魚肉鄉民而被三石神明擊退，並且要惡鬼發誓「不再出現」而按壓手印於岩石上，也成為了「不來方」、「岩手」地名的由來，不來方是一般在地經常慣用的盛岡別名。

過了國道四號線交流道後之後就能看到『盛岡市中央公民館』，戶外有著移築而來的『舊中村家住宅』（國重文），雖說是住宅，但確切來說應該是附店鋪的住家，而接下來步行經過難大通的木津屋一地，這

裡有著屬於『糸治』（江戶時代延續下來的吳服、舊衣商）的建築物。

順　著中津川河畔的漫遊步道行至『上之橋』，這座橋以及下游的『下之橋』堪稱是盛岡風景中的重要關鍵，陸奧盛岡藩第一代藩主南部利直在建造盛岡城之際，選擇於中津川架設了『上之橋』、『中之橋』、『下之橋』這三座橋梁，上之橋的『擬寶珠』還特別在一六○九年（慶長十四年）及一六一一年（慶長十六年）兩度重新鑄造，『中之橋』也同樣裝設了『擬寶珠』，但在一九一○年（明治四十三年）將『中之橋』改為西洋式橋梁後，將之移至了『下之橋』，雖然目前『上之橋』、『下之橋』都同為現代化橋梁，但欄杆依舊為木造，且有安著鐫刻上慶長年間製作文字的『青銅擬寶珠』（國家重要美術品），成排排列的模樣十分壯觀。

走過深具意義的『上之橋』後進入中津川東岸的街區，擁有六角望樓造型的『紺屋町番屋』是筆者最喜

歡的東岸地標建築，接著是希望永遠就這樣不變的商店『莫薩九』、一看就知道是辰野金吾設計（與盛岡出身的葛西萬司共同設計）的『岩手銀行中之橋支店』（一九一一年／舊盛岡銀行本店），然後過了『中之橋』後終於來到了『盛岡城跡公園』（岩手公園）。

到『櫻山神社』參拜結束，一併觀賞奇岩的鳥帽子岩後前往二之丸，石川啄木的歌碑與新渡戶稻造的紀念碑都很有名，從本丸處眺望過美景之後，來到中津川河畔的廣場，這裡刻有宮澤賢治文語詩「岩手公園」的詩碑卻沒什麼人知道，是傳教師 Topping 一家人難以想像也難以理解的詩文，「河川與銀行樹木的綠意／城市靜靜地落近黃昏」說的彷彿就是這裡，相信應該有不少人也發現了這一點。

再　一次前往中津川左岸的街區，來見識『Morioka 啄木・賢治青春館』（舊第九十銀行本店本館／一九一○年、橫濱勉）這個盛岡最值得矚目的建築物，擁有著摩登而羅曼蒂克的屋頂設計，自明治末年

就誕生在此。參拜過『盛岡八幡宮』後由『Rakan 兒童公園』前往『大慈寺』，到依照其遺言只刻上『原敬墓』的原敬之墓致意，再接著讚嘆過『大慈清水』、『青龍水』後，『木津屋本店』（池野家住宅）以其傳統商店建築被重建為辦公室用途也同樣令人讚佩不已，而這時也能夠理解為什麼先前提到的『糸治』會在這一帶了，因為在過去當『明治橋』附近有著『船橋』的年代，周邊地帶可是一大交通要衝。

『舊石井縣令私邸』（一八八六年左右）是市內歷史最古老的西洋風格建築，屬於越看越有味道的建物，很希望能夠好好地保存。由新渡戶稻造誕生之地往『下之橋』好好地一路欣賞並過橋，造訪過來到盛岡一定會確認建築是否安然健在，同時一併購物

的『鹽釜馬具店』，然後穿越『坂本製作所』前方，不過『舊宣教師館』（一九二〇年）則是在進行維修工程當中（維修結束·櫻城河北地區市民中心），到此就結束了本趟的散步之旅，走過在北上川橋梁中以其獨特外觀而讓筆者喜愛的『開運橋』就是終點了。

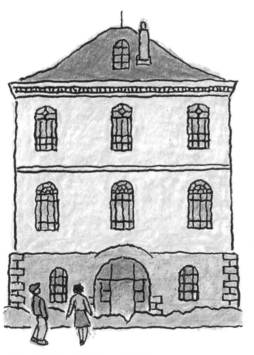

舊（縣令）石井省一郎私邸
1886 年左右建造的市內歷史最古老西洋風格建築，即使今日來看，依舊是非常摩登的建築物

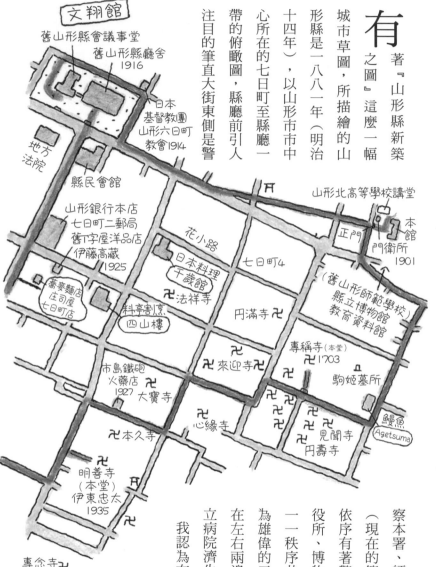

文翔館

舊山形縣會議事堂

舊山形縣廳舍 1916

日本基督教團山形六日町教會 1914

地方法院

縣民會館

山形銀行本店
七日町二郵局
舊丁字屋洋品店
伊藤高藏 1925

蕎麥麵店
庄司屋
七日町店

料亭割烹
四山樓

市島鐵砲
火藥店
1927 大寶寺

本久寺

明善寺
（本堂）
伊東忠太
1935

專念寺

花小路

日本料理
千歲館

法祥寺

七日町4

円滿寺

來迎寺

心緣寺

専稱寺（本堂）
1703

駒姫墓所

見聞寺
円壽寺

鰻魚
Agetsuma

山形北高等學校講堂

正門
門衛所
1901

本館

（舊山形師範學校）
縣立博物館
教育資料館

有

著『山形縣新築之圖』這麼一幅城市草圖，所描繪的山形縣是一八八一年（明治十四年），以山形市市中心所在的七日町至縣廳一帶的俯瞰圖，縣廳前引人注目的筆直大街東側是警察本署、師範學校、南山學校（現在的第一小學），西側則依序有著警察署、活版所、郡役所、博物館、製絲場，建築一一秩序井然而列，正前方則為雄偉的三層樓縣廳大樓，而在左右兩邊的下方僅描繪出縣立病院濟生館的塔屋。

我認為在一八八一年時，像這樣所有西式建築的政府機構都能夠這麼整齊排列的城市並不多，不過盡

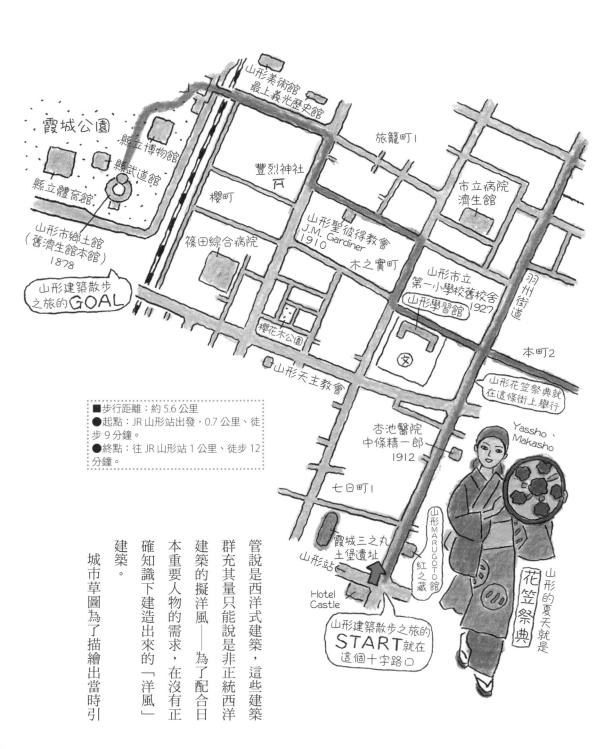

霞城公園

縣立博物館

縣武道館

縣立體育館

山形市鄉土館
（舊濟生館本館）
1878

山形建築散步
之旅的GOAL

山形美術館
最上義光歷史館

旅籠町1

豐烈神社

櫻町

篠田綜合病院

市立病院
濟生館

山形聖彼得教會
J.M. Gardiner
1910

木之實町

山形市立
第一小學校舊校舍
1927
山形學習館

羽州街道

本町2

櫻花木公園

山形天主教會

山形花笠祭典就
在這條街上舉行

■步行距離：約5.6公里
●起點：JR山形站出發，0.7公里、徒步9分鐘。
●終點：往JR山形站1公里、徒步12分鐘。

杏池醫院
中條精一郎
1912

七日町1

Yassho、Makasho

霞城三之丸
土堡遺址

山形站

山形MARUGOTO館
紅之藏

山形的夏天就是
花笠祭典

Hotel
Castle

山形建築散步之旅的
START就在
這個十字路口

城市草圖為了描繪出當時引

確知識下建造出來的「洋風」建築。

本重要人物的需求，在沒有正

建築的擬洋風——為了配合日

群充其量只能說是非正統西洋

管說是西洋式建築，這些建築

49　　　**7** 山形

舊山形師範學校 門衛所 1901

以為傲的洋風街道景致，而採用當時知名的錦繪木版畫，草圖上的說明記載著：「縣廳設於山形市街的中央（中略），為明治十一年縣令三島公的新建建築，門外數十步有著學校、警察、製絲場、博物館、濟生館等，各式仿製西洋的建築林立，三層或四層的樓房聳入藍天，蒸氣鐘的吹笛聲響徹雲霄，透過報時來勸學鼓勵勞作——」（作者引述部分原文），將明治維新時政府的政策，如穩定地方政情、為推動國富兵強展開的殖產興業、文明開化等要求一力扛起，而在一八七六年（明治九年）時前往已經統合的山形縣就任縣令一職的薩摩人・三島通庸，全以模仿的西洋樓房妝點著一縣之都所在的山形縣廳再到主要大街，最終所呈現出來的答案就展現在這錦繪木版畫上。順帶一提在錦繪版畫還確實地描繪出如『水力織場』（使用水車的紡紗工廠）、『千歲園』（引進西洋農業工法的模範農園，之後聞名於世的櫻桃也來自於這裡）等等，屬於三島這位縣令成功推動的事業成果，三島另外也非常強勢地推動修築道路、隧道種種公共事業，在當時還有著「魔鬼縣令」的封號，而且三島在山形縣統合前擔任酒田縣令時，不但曾經鎮壓過民變（Wappa騷動），還認為應該要有「強盛的學校」，而以鶴岡的『朝陽學校』（當時規模日本最大）為首，接二連三地創設學校。而成功宣傳山形政績的方式，除了繪製成錦繪木版畫以外，御用寫真師菊池新學也拍攝下了照片，同樣的構圖也由西洋畫創生期代表畫家・高橋由一，以西洋繪畫的透視畫法描繪出來。在這趟散步之旅中所看到的建築物儘管都已經是一個世紀前的作品，但幸運地還是能透過畫作或寫真來增加更多

認識，因此一定別錯過這樣的機會（保存在縣立博物館教育資料館＝舊山形師範學校本館中），只是很可惜除了作為旅途終點的『舊生濟館本館』以外，全都因為祝融等諸多理由而消失，儘管如此，正因為擺脫了西洋建築模擬風潮，而能夠一睹認真追求現代化建築設計的新世代建物，這也是山形建築散策的有趣之處。

從

七日町邁向舊縣廳大樓的街道，至今依舊維持著三島的城市規劃模樣，吸引徒步的行人來到『舊山形縣廳舍』，從山形縣鄉土館寫有『文翔館』的正門走進來，寬敞的前庭前方就是完成於大正五年的『舊山形縣廳舍』（一九一六年、田原新之助），雖然是樣式端正的建築，但因為反映出大正時代氣勢又不具任何官方習氣而讓人心生好感，在這傾注所有心力設計、監造的田原新之助，是住在英國建築師喬賽亞·康德 Josiah Conder 家裡的徒弟，而擔任設計顧問的中條精一郎，只要是建築迷就一定知道他一手成

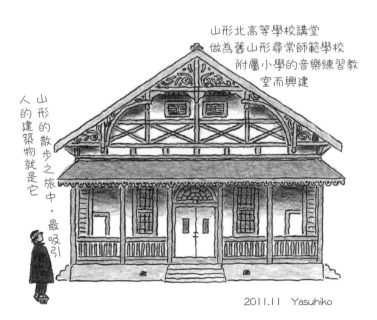

山形北高等學校講堂
做為舊山形尋常師範學校
附屬小學的音樂練習教
室而興建

山形的散步之旅中，最吸引人的建築物就是它

2011.11 Yasuhiko

立、名聲響亮的曾禰中條建築事務所，正因為有了這兩人，才會讓人覺得『舊山形縣廳舍』以及『舊縣會議事堂』設計並不華麗，而是擁有著極高品味，採大教堂形式的『舊縣會議事堂』屬於出租大廳，造訪的這一日正好在舉辦婚禮，圓拱式天花板上的採光窗全

昭和２年興建的山形市立第一小學校舊校舍

階梯的主柱設計十分有意思

秦・伊藤設計事務所 1927

部打開而顯得非常明亮，呈現著與平常截然不同的華麗且歡樂氣氛，不由得想著要是採光窗都能一直開著該有多好，同時一邊離開了『文翔館』。

順著朝向縣立博物館『教育資料館』（舊山形師範學校／一九〇一年）的和緩坡道而走，會發現在正前方的『舊師範學校』塔屋十分美麗，等到靠近之後才發現正門以及門衛所都屬於國家指定重要文化財，在錦繪木版畫上有著鐘塔的仿製西洋建築風格的本館當然不在這裡，反而是明治三十四年於此地興建的才是現今的本館，明治後半時期的學校風格裝飾非常醒目，儘管建築風格相當複雜，卻是很有看頭的建築物。

接著來欣賞一旁的建築，聽說它是山形北高等學校的講堂，但因為已經腐朽風化而禁止進入，查閱關於這棟建築的資料，才知道擁有著『舊山形尋常師範學校附屬小學校音樂練習教室』這麼長的名字，外觀比起首次看到的時候更加的破敗，不知道為什麼這棟建築物特別吸引著我，可能是喜歡上了它因長年風雪而產生的歲月感，靜下心來慢慢欣賞，會發現它十分有味道。規模是一般小型講堂大小，房屋外側的魚鱗板鋪上了木板，建築側面則是漆上灰泥的外牆，窄長的上下窗，出入口上方掛著風扇燈，屋簷處加裝著裝飾木板，至於陽台則非殖民地風格，而應該是雪國式的設計，彷彿在北海道般的這棟建築物，深深盼望即使再怎麼老舊毀壞也不要被拆除。順帶一提在屋簷裝飾木板上的唐草花紋，我發現到它是分成木板經裁切後再安裝上去，以及鏤空雕花木片這兩種。

只要查詢東北首屈一指的大型屋頂，馬上就知道是指『專稱寺』，為了祭悼在京都三條河原死於非命的最上義光之女・駒姬，將原本位於現在天童市的這座寺廟遷移至山形城附近，接著又轉移到這個地點並且以寺廟為中心發展城鎮，做為通往笹谷街道的一大要衝，可說是深具歷史意義的名寺古剎，本堂於一七○三年（元祿十六年）重建，屋簷下四碩大個角柱、泛稱為「夜鳴力士」（傳為左甚五郎作品），要是沒有睜大眼睛看就絕對發現不了，庭院裡的大銀杏樹是天然紀念物，遇上秋黃季節非常壯觀。

『明善寺』（一九三五年・伊東忠太）的本堂聽聞是由伊東忠太所設計，因此一直心懷期待要來好好見識，這是左右各有一座塔樓、造型罕見的本堂，雖然沒有原來所想的那般驚喜，不過還是好好地欣賞讚嘆一番造型絕佳的雙塔外觀。

『山形市立第一小學校』（一九二七年）的舊校舍一般都會直接拆除，這裡卻特意精心保存下來，當作

交誼活動時可用的『山形學習館』，這樣的作法讓我覺得非常好，不僅僅擁有著懷舊的小學校舍的意涵，我因為非常喜歡昭和初期的摩登學校建築，因此連建築物細節都很愉快地仔細欣賞。

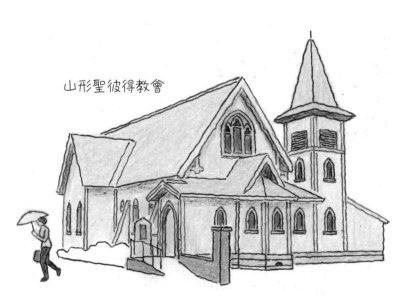

山形聖彼得教會

山形市鄉土館
舊濟生館本館
1878年（明治11年）
落成，兼作為縣立病
院醫學校

就像是大聲宣告要開
始西洋醫學治療般，
既獨特又熱鬧且充滿
力量的這棟建築物，
不難看得出來人們對
它的驚艷

Albrecht Von Roretz
1846-1884

獻良多

明治13年至濟生館
赴任，既是醫師也是老
師的他為山形的醫療貢

Albrecht Von Roretz 是奧地利醫
師，他做為公使館的附屬醫官，
在明治7年出發來到日本，經名
古屋、金澤之後抵達山形

至於規模雖小卻很漂亮的『山形聖彼得教會』（一

九一〇年、J.M. Gardiner）也讓人流連忘返，花了一

些時間觀賞，等回到了東京才知道原來是 J.M. Gardin-

er 的設計，這時才終於恍然大悟教會為何如此吸引目

光。接下來從東大門進入『霞城公園』，朝向作為『山

唯一留存下來的仿西洋風建築，

仿西洋風建築時，就不禁會很想知道創造出這些建築

的人們是怎麼理解所謂的『西洋風』，這一次也一樣有這

做工紮實的螺旋階梯（現在禁止使用）還是一樣有這

樣的疑問，最後也在這獨特又熱鬧的模擬西洋風格的

三層樓建築處，結束了山形建築散步之旅。

形市鄉土館』的『舊

濟生館本館』前進。

座落在『霞城

公園』南端，

無論看過幾回都還是

感到不可思議的三層

樓『舊濟生館本館』

（一八七八年），是

在一八八一年描繪的

錦繪木版畫中，至今

拜訪大學校園裡的歷史建築

東北大學・東北學院大學校區

仙台

宮城縣

選定「仙台」做為建築散步之旅的目標時，最先聽聞片平校校區是東北大學的發源地，實際來過以後就發現，這裡果然擁有相當多敘述著大學歷史的古老建築，曾經跟同行友人說過，林立著各時代特色建築的片平校區，完全就像是一座露天的近代建築歷史館。

因此這一回的建築散步之旅，就選定「東北大學」片平校區以及緊鄰在隔壁、同樣是深具歷史意義的「東北學院大學」土樋校區，靠著散步行動來好好地深入認識。以「片平丁小前」公車站為起點，在轉角處就會發現「放送大學宮城學習中心」（一九二三年／至二〇二〇年春季前進行耐震補強工程）的身影，可從外牆顏色、建築型態一睹建築趨勢的這棟建築物，做

想到的就是『東北大學』片平校區，一開始

為舊東北帝國大學理學部生物學教室，也是仙台第一座採用鋼筋水泥打造的建築，在外牆上半部的裝飾吸引了我的注意，另外從巴士向馬路的對面看過去，木造二層樓高的民宅還有著「魯迅故居舊址」，中國大文豪魯迅是從一九〇四年秋天起，到當時的仙台醫學專門學校（東北大學醫學部的前身）留學，念到一半年建築原貌。在『小川紀念園』（一九三三年）的轉角處左轉繼續前行，左手邊會看到『金屬材料研究所・本多紀念館』（一九四一年）這幢整齊俐落的建築物，被譽為「鋼鐵之父」的本多光太郎博士不僅是我國金屬材料科學的先驅，更是該研究所首位所長，之後更

決定轉攻文學，大約一年半的時間就離開日本返國，那時應當就是生活在這裡，只不過現在看到的已非當

『魯迅的階梯教室』屬於舊仙台醫學專門學校校舍的一部分

出任東北帝國大學校長一職，在玄關一側立有他的半身雕像。

進入東北大校區以後，右側的建築為『AIMR（材料科學高等研究所）本館』（二〇一一年、三菱地所設計），過去屬於舊東北帝國大學工學部金屬工學教室（一九二四年），二〇一二年在外觀沒有大變化的前

提下對整個建築進行了大幅度改建，使用大片玻璃材質引入自然採光的中庭非常迷人，接著繞到建築的南側，可以找到在木造房屋外側魚鱗板鋪上木板的『本部棟三』（一九〇四年），後方還有同樣設計的『魯迅的階梯教室』（一九〇四年），階梯式地板搭配了上下式拉窗，讓外觀看起來格外有意思，這棟建築物屬於舊仙台醫學專門學校的階梯教室，同時也是中國文豪魯迅在年輕時上過課的教室，因此一九九八年中國國家主席江澤民（時任）訪日之際還特別到此一遊，『本部棟』（一九二七年、一九三二年、一九三五年）則是舊東北帝國大學理學部的化學教室，可以欣賞到昭和初期摩登風潮特有的曲面式圓弧轉角。

靠東邊的後方則有著『舊第二高等中學校物理學教室』（一八九〇年）這棟擁有人字形大屋頂的建築物，作為片平校區目前現存最古老建築，原本是打算當作這一趟建築散步之旅的首要關注建築，但也在想或許有可能早就蓋起了新的建築物，因此看了之後發現竟

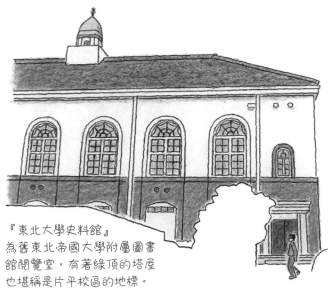

『東北大學史料館』
為舊東北帝國大學附屬圖書
館閱覽室，有著綠頂的塔屋
也堪稱是片平校區的地標。

『東北大學史料館』（一九二六年、小倉強）為舊東北帝國大學附屬圖書館的建物，擁有著大型圓拱窗戶的美麗綠頂塔屋，同樣讓人看了就喜歡，

然只是重新整修，依舊維持著明治二十三年建造時，古意盎然的木造風貌讓我不由得小小吃了一驚。

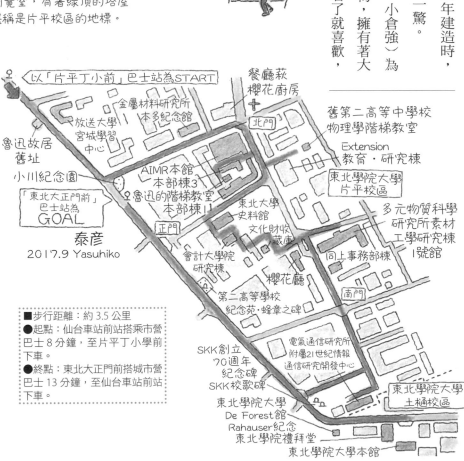

以「片平丁小前」巴士站為START

餐廳萩
櫻花廚房

金屬材料研究所
本多紀念館

放送大學
宮城學習
中心

北門

舊第二高等中學校
物理學階梯教室

Extension
教育・研究棟

魯迅故居
舊址

小川紀念園

AIMR本館
本部棟3
魯迅的階梯教室
本部棟1

東北學院大學
片平校區

「東北大正門前」
巴士站為
GOAL

泰彦
2017.9 Yasuhiko

東北大學
史料館
文化財收
藏庫

正門

多元物質科學
研究所素材
工學研究棟
1號館

同上事務部棟

會計大學院
研究棟

櫻花廳

南門

■步行距離：約 3.5 公里
●起點：仙台車站前站搭乘市營
巴士 8 分鐘，至片平丁小學前
下車。
●終點：東北大正門前搭城市營
巴士 13 分鐘，至仙台車站前站
下車。

第二高等學校
紀念苑・蜂章之碑

電氣通信研究所
附屬21世紀情報
通信研究開發中心

SKK創立
70週年
紀念碑
SKK校歌碑

東北學院大學
土樋校區

東北學院大學
De Forest館
Rahauser紀念
東北學院禮拜堂

東北學院大學本館

非常喜歡中央部位擁有山形破風的『會計大學院研究棟』

位處於後方的『會計大學院研究棟』（一九二七年），遠眺時覺得它屬於簡單的昭和摩登風格，但近看就能充分感受到無論是人字形屋頂還是玄關處，牆面裝飾都屬於十分華麗的建築，這裡過去也曾經是舊東北帝

國大學法文學部二號館。

『文化財收藏庫』（一九一○年）屬於舊第二高等學校書庫，使用英式砌法的磚牆，上頭有著長時間燒造的深褐色磚塊壁架非常好看，這樣磚造的三層樓建築能夠抵禦大地震的主因，我相信就是因為在四個角落設置了扶壁的緣故。走過『櫻花廳』（二○○六年）後就來到了『多元物質科學研究所素材工學研究棟一

紅磚牆上有著褐色壁架而顯得相當漂亮的『東北大學文化財收藏庫』

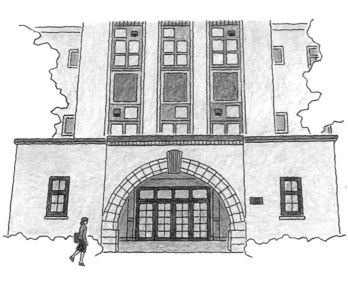

『多元物質科學研究所素材工學研究棟一號館』玄關處的大圓拱，讓每一個走過的人都能感受到它的威嚴與肅穆

號館』（一九三〇年）的玄關大拱門之前，官方制式的玄關後方是輕快的昭和摩登風格，彼此無比和諧，這裡過去是舊東北帝國大學工學部機械電氣教室・實驗室，至於在其後方的『多元物質科學研究所事務

部棟』（一九三〇年），一、二樓使用兩種不同色澤的紅磚磁磚展現著樸實外觀，這裡屬於舊東北帝國大學、附屬電氣通信研究所的建築物。

出了南門以後繼續往南前進，在『電氣通信研究所附屬二十一世紀情報通信研究開發中心』（一九三〇年）前停下腳步，這棟建築物同樣擁有昭和摩登風格，不過在三樓窗戶一帶卻給人有著現代建築元素的感受，後來知道在玄關圓拱楔石有著 SKK 印記的這棟建築，原來屬於舊仙台高等工業學校（SKK）建築學科的校舍而恍然大悟。

回　到巴士經過的馬路朝向南邊走，『東北學院大學』土樋校區內第一眼即可看出屬於明治前期洋館風格的二層樓木造建築，這正是在二〇一六年成為國家指定重要文化財的『東北學院舊宣教師館』（通稱為『De Forest 館』、一八八七年），不過自從三一一東日本大地震過後就禁止進入，在寫這篇介紹文章時（二〇一七年九月）就因被圍籬圍起來而無法看清

楚建築全貌

（插畫是依照二〇一一年的採訪資料所繪製）。

作為一八八六年在此地所創設『宮城英學校』（隔年改稱為東華學校）宣教師住宅之用，而興建出的三棟洋式住宅當中一棟，這棟建築因為是教師兼宣教師的 John

H. DeForest，從一八九六年至一九一一年過世為止（他的夫人之後還繼續住了兩年時間）所居住過的房舍而出名，儘管是明治前期的建築，但作為西方人士的住居，規格上卻看不出來有任何的馬虎之處，外牆魚鱗板鋪上木板、上下式拉窗以外，屋頂原本以日本瓦片覆蓋，但不久後改以雄勝出產的板岩片替換。

一、二樓都有設置陽台，也就是所謂的陽台殖民地樣式，在當時是模擬高溫多濕東南亞地帶的西洋式建築，不過這棟建築物的西半部卻是將窗戶延伸出來覆蓋住陽台，這完全是因為開放式陽台根本無法在日本冬季時使用而產生的改造，同樣類似的設計變化也出現在許多其他西洋館上。作為保存完善又優良的早期西洋住宅，這棟建築在建築史上的價值相當高，以現存的最古老宣教師住宅而成為國家指定重要文化財。

在東北學院大學土樋校區裡另外還能夠鑑賞『東北學院大學本館』（一九二六年、J・H・Morgan）以及『Rahauser 紀念東北學院禮拜堂』（一九三二年、J・

H・Morgan），兩者都是由同一位建築設計師所負責設計的學院哥德式建築，頂端和緩的哥德式圓拱有著柔和感。

沿著巴士經過的馬路往走，右手邊有著『第二高等學校紀念苑』（一九九六年）、有著創立於一八八七年『舊制第二高等學校』（也就是仙台二高，與東京一高、京都三高同時並列）的門柱以及紀念碑，繼續再往前走欣賞東北大學『正門』（一九二五年）、以花崗岩打造的厚實門柱後，「東北大正門前」的巴士站就是整趟散步之旅的終點，不過還得要再順道介紹其它值得一看的建築。『仙台市歷史民俗資料館』（一八七四年）為明治七年設置於仙台的舊陸軍步兵第四連隊十二棟兵舍當中一棟，屬於宮城縣內目前現存洋式建築中歷史最悠久的一座，成為市指定有形文化財，這棟二層樓木造建築採灰泥漆牆、柱梁架構採包在牆內的大壁造形式，石造的基石、上下式拉窗、凸形曲線屋頂下前陽台處的擬洋風，都是值得欣賞的部

分，地點就在榴岡公園裡，搭到市營巴士的原町一丁目下車，徒步約七分鐘可到。

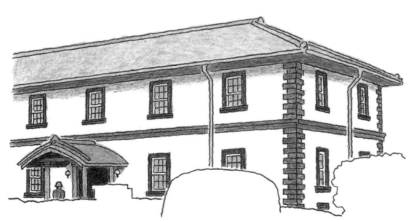

位於榴岡公園中的『仙台市歷史民俗資料館』，是在 1874 年前後建造，做為舊陸軍步兵第四連隊兵舍當中的一棟之用

因製絲・紡織而興盛的城市
擁有鋸齒狀屋頂及商業建築

桐生

群馬縣

雖然是已經超過二十年的舊事了，那時曾經造訪過群馬縣黑保根村（現為桐生市黑保根町）所在的栗生山，在位於登山口處的『栗生神社』停好車，參拜順便欣賞神社大殿建築時，被那裡超乎想像的裝飾雕刻所震驚，因為實在是太過精緻細膩了，無論是人物還是動植物都雕刻得栩栩如生，即使受到風吹雨淋的破壞也無損於木雕之美，看過解說得知是江戶中期關口文治郎這位雕刻師的作品，是頭一回聽聞文治郎的大名，在此之前筆者對於神社佛閣的裝飾是完全沒有興趣的，也是從那一次才開始轉變想法。

後來在前往榛名天狗山前，先到了『榛名神社』（高崎市）參拜，同樣在這裡發現了在『栗生神社』所認識到的文治郎的作品，或許是因為神社設置在險峻群山之間，讓文治郎的雕刻更加顯得強而有力。

儘管早就知道『桐生天滿宮』一樣擁有著文治郎的傑出力作，可是桐生這一地總是沒有機會到訪，不能進入市區街道好好走一走，這次終於可以趁著這次的介紹採訪在桐生這裡徒步尋訪，並且參拜了天滿宮。

生的建築散步之旅是由JR桐生站南口為起點，首先遇見的就是『絹撚紀念館』（一九一七年），過去為了配合國家的殖產興業政策，桐生撚糸合資會社蓋出了一片占地廣大的模範工廠，擁有著鋸齒狀屋頂的工廠群，而這一棟建築物就是當時的事務所。以桐生、足利為中心的兩毛地方從幕府末期開始，就成為了國內屈指可數的纖維工廠地帶，到了明治大正更由家庭工業持續擴大，發展成批發制家庭工業、

在桐生市內眾多鋸齒狀屋頂的其中一棟，舊曾我織物工廠是由大谷石所建造

工廠制家庭工業、現代化工廠制機械工業，靠著山區一帶的養蠶人家而讓製絲業大大繁盛起來，等到橫濱開港後，輸出品成為主力，而機織業也同樣自明治中期起靠著輸出為主的紡織品呈現無比活絡的狀態，桐生林立著大小不同的製絲工廠或織物工廠，加上相關齒狀屋頂，現在已經轉為美容院使用，接著由本町五丁目十字路口往東前行，就可以來到『桐生俱樂部會館』（一九一九年），因應桐生座談會之用而誕生的桐生俱樂部部，屬於桐生相關產業人士的社交場所，建築物本身也是採取時尚的西班牙殖民地樣式，不僅描繪著當時的繁榮年代，至今依舊被活用，加上對在地現代化、提升文化有著卓著貢獻，讓人從中感受到屬於桐生的活力。

店鋪、批發仲介商等的建築物組成了整座城市街景，因此來到這裡的建築散步之旅，自然是以這些能夠緬懷當年盛況的鋸齒狀屋頂、商店建築為看點。

從『島田商店』的舊石造倉庫前左轉，馬上就能看到一處鋸

進入了永樂町，『舊松岡商店』（一九三五年）在

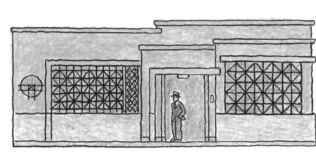

貼上磁磚的舊松岡商店外觀，完全呈現著昭和初期的現代主義

當時作為輸出
織物批發仲介
商，從二戰前
就在海外設有
分店，當時擁
有著昭和初期
摩登氛圍的建
築物，讓人不
由得遙想起過往繁華年代，『桐
生織物紀念館』（一九三四年）
則為舊桐生織物同業組合事務
所，外牆使用昭和初期流行的抓
紋磁磚、二樓窗戶的彩繪玻璃，
都是讓人緬懷往昔的建築物。

來

到本町通朝右看，就可以
發現富麗堂皇矗立著的
舊金善織物的『金善大樓』（一

門衛所
桐生工高
群馬大學
工學部
同窗紀念會館
1916
桐生天滿宮
舊齋憲紡織品
工廠 1927
森合資會社
事務所店藏
1914
一之湯
Bakery Cafe Brick
舊金谷蕾絲工業
1919
無臨館
北小
平田家 舊店鋪店藏 1900
舊曾我
織物工廠
1922
玉上藥局 1804
舊書上商店
稻荷橋
桐生川

桐生市水道山紀念館
1932
大川美術館
1989
美和神社
有鄰館
矢野園米藏

在上毛電鐵西桐生站
搭車至天王宿站下車
，接往50頁地圖。
高區量水室
1932
山手通
泉新
小曾根通
本町通
227
中通

上毛電鐵
桐生市立
西公民館
1932
桐生一高
西小
矢野園米藏

渡良瀬
溪谷鐵道
上毛電鐵西桐生站
66
織物參考館
"柴" 1923左右
桐生
森芳工廠
1926

唧筒室
1932
JR兩毛線
舊松岡
商店1935
桐生
織物
紀念館
1934
金善大樓1921
青柳本店
東小

JR桐生站南口
為 START
JR桐生站
舊堀祐
織物工廠

水道資料館
1932
絹撚紀念館
1917
島田商店
舊石藏
1937
哥倫布通
桐生倶樂部會館
1919
JR兩毛線
泰彦
2013.12 Yasuhiko

桐生高
樹德高校
淨運寺
本堂1753

中央中
桐生市市民
文化會館
1997

桐生厚生
綜合病院
日本基督教團
桐生教會1930

日本織物(株)
發電所舊址
煉瓦遺跡群
桐生市公所
68

桐生商工
會議所
1993

■步行距離：約 7.3
公里
●起點：JR兩毛線
桐生站下車，前往桐
生明治館要從上毛電
鐵西桐生站搭乘上毛
電鐵 5 分鐘，至天
王宿站下車。
●終點：上毛電鐵天
王宿站

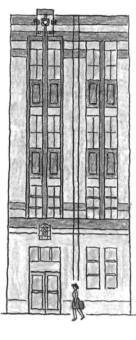

矗立在本町通上，金善大樓的氣派模樣

九二一年），入夜後還會點燈，接著朝向街尾盡頭處的『桐生天滿宮』，沿本町通一直往北走，『矢野園』往前的一.二丁目就是桐生新町傳統建築物保存地區了。

這條街道也就是所謂的桐生市發源地，派遣到幕府直轄桐生領地的官員代官手代，首先將守護本地總鎮守的『桐生天滿宮』遷座，接著拓寬神社前往南的道路，兩側規劃出正面寬六間（約十點九公尺）縱深四〇〇間（約七十二公尺）的區塊，再讓各村落分家或

周邊鄉鎮的人們入住形成市鎮，由於是靠這座新城市為主軸讓桐生快速發達，因此與城下町等封建城市的模式完全不同，其仰賴以居民為主體的在鄉町模式，發展成纖維產業城市，憑著獨尊技能而培養出獨有的氣質與文化基礎。

行走在傳統建築地區的本町通上，接連是『有鄰館』（將釀造、保管酒、味噌、醬油等的倉庫，保存並公開的『舊矢野藏群』／一九一九年）、『舊書上商店』、『玉上藥局』（一八〇四年）、『平田家舊店鋪店藏』、『森合資會社事務所店藏』（一九〇〇年）、『森合資會社事務所店藏』（一四年）等，從大正至昭和初期摩登風格的傳統商業建築，讓人一路看來非常愉快，『無鄰館』則為舊北川織物會社的鋸齒狀屋頂工廠舊址，現在變成了藝術展示空間；『一之湯』是當時為了周邊工廠從業人員而設置的入浴設施，之後也轉變為錢湯，屋簷處的馬口鐵哥德式裝飾讓人看了不由得笑了；然後就是來到了本町通盡頭處、作為本地總鎮守的『桐生天滿宮』。

參

拜過天滿宮以後，終於能夠鑑賞開頭提過的關
口文治郎的作品，『桐生天滿宮』依照原始
計畫包括拜殿為止都擁有色彩斑斕的雕刻，但是現今
留存下來的，僅有幣殿及本殿內外牆雕刻加上壁畫而
已，不過外牆東西面的色彩幾乎全數消失，只剩下沒
有被太陽曝曬的本殿還遺留著原有色澤。

首先從遠處欣賞神社的整體結構，會為其存在感而
震懾不已，鏤空雕刻、浮雕皆無比精緻，親眼鑑賞更
是充滿了樂趣，花卉草木、唐獅子、龍、鶴、老鷹等
圍繞下的唐人、孩童，雕刻著滿滿的各式各樣圖紋。

關口文治郎有信一七二七年（享保十六年）誕生於
上田澤村的澤入（現為桐生市黑保根町上田澤），拜
師花輪村的石原吟八郎（花輪雕物師的主流·石原流
宗主、名人）沒有多久就發揮其傑出才華，成為老師
的左右手，接著獨立出師，於各地都留有他的作品，
最後在完成『榛名神社』後於一八○七年（文化四年）
逝世，在『桐生天滿宮』的上梁記牌裡記載著大棟梁

為町田主膳、雕刻師為關口文治郎等八人以及繪師狩
野益廣等五人，拜殿棟梁則為町田兵部負責。

順帶一提，花輪、黑保根地區屬於培育江戶雕刻師
集團的傳統地帶，一代接一代的雕刻師以江戶城為
首，在關東各地作品遍布，文治郎就是這行列的其中

群馬大學工學部同窗紀念會館，如同哥德樣式的教
堂，只要進入內部有這樣的感受

一人，筆者認為這些雕刻師的成就同樣也在背後支撐著桐生的技能。本殿後方的小神社『春日社』（屬於一間社流造建築❶，完成於天正至慶長年間的建築物，也是桐生現存歷史最古老的建築）同樣有著不少的毀損，但還是保留著原有的雕刻作品。

『桐』生天滿宮』往前是群馬大學理工學部的校

一六年、新山平四郎）是將原本『桐生高等染織學校』的校舍中心部分，採用曳家技法整個搬遷過來，設計師融入強烈哥德式教堂的設計

桐生市水道設施，高區量水室

非常有趣，內部比外觀更加具有教堂氛圍值得一看，獨家設計的長椅至今依舊能夠使用，無論是門柱還是門衛所都擁有相應的樣式讓人賞心悅目。

由『工學部同窗紀念會館』走進本町通後方，來欣賞桐生最出名的鋸齒狀屋頂吧！桐生市內目前大約現存有超過二百棟的鋸齒狀屋頂，多數都被妥善修復而保存下來。

桐生市水道設施作為建築物範疇，也有著許多有趣的物件，這一次要欣賞的是舊配水事務所的『桐生市水道山紀念館』以及『高區量水室』（附近一帶也有低地勢區域），兩者都清楚地展現著昭和初期摩登風潮的特色，怎麼看都看不膩，然後是欣賞同樣擁有馬薩式屋頂❷、屋頂三角區裝飾、上下拉窗等等昭和初期特徵的上毛電鐵西桐生站，接著搭乘電車到第三站的天王宿站下車，前往散步之旅終點的『桐生明治館』（一八七八年），這是在明治十一年作為『群馬縣衛生所』而建造於前橋一地，一九二八年（昭和三年）

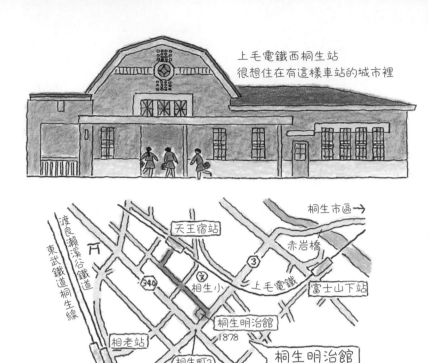

上毛電鐵西桐生站
很想住在有這樣車站的城市裡

桐生市區→

天王宿站

赤岩橋

渡良瀨溪谷鐵道
東武鐵道桐生線

3

相生小

上毛電鐵

富士山下站

340

相老站

桐生明治館
1878

相生町2

桐生明治館
為 GOAL

存在感，儘管近看就會發現都是很新奇的細節拼湊，能感受到明顯擬洋風」的建築物，具有著富麗堂皇的重要文化財開放參觀，是一棟「即使是從遠處眺望也移築到現在的地點，『桐生明治館』被指定為國家的

屋頂分為二折，上坡緩而下坡陡。

❷馬薩式屋頂：由木造五角形桁架構成的屋頂結構，

❶一間社流造建築：一種屋頂往正面延伸出去的神社建築。

價值。

的想像原來是這個模樣，讓建築本身擁有極大的歷史卻可以因此了解到明治初年，傑出匠人們對於「洋風」

桐生明治館是在一八七八年做為群馬縣衛生所，建造於前橋一地，一九二八年時移到現址，圖為富麗堂皇的擬洋風前陽台

68

探尋倉庫建築、古城遺址、喜多院
還有屬於「小江戶」的歷史

川越

埼玉縣

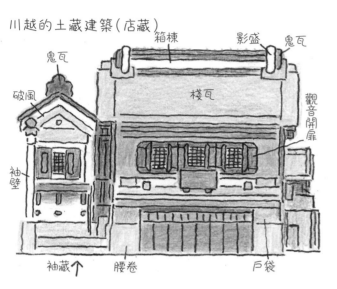

川越的土藏建築（店藏）

箱棟　影盛　鬼瓦
鬼瓦
破風　棧瓦
觀音開扉
袖壁
袖藏↑　腰卷　戶袋

除了日光、鎌倉、箱根這些知名地點以外，要說關東還有什麼「觀光勝地」的話，筆者總是回答「當然就是川越了」，在江戶時代與江戶如同兄弟城市般存在的城下町・川越，保存了江戶因為急速現代化而喪失的傳統韻味，加上沒有戰爭災害或舉辦奧運，川越還擁有著大正到昭和初期的「懷舊日式風光」，因此就趁著春光明媚的日子裡，出發前往「小江戶・川越」。

川越的散步之旅大致可以分成有著土藏建築的城市街道、川越城遺址以及『喜多院』周邊這三個部分，因此決定依照這個順序來漫步探訪。由川越站往北前進來到連雀町的十字路口，這裡就是出發地點，在中央通的西側因為屬於寺廟街區，擁有不少年代悠久的寺院，繼續走到仲町的十字路口，往前就是土藏建築的商店、厚實店藏一間連著一間的街道景色，不由得讓人心情十分激動，近幾年為了恢復舊時容貌而開始

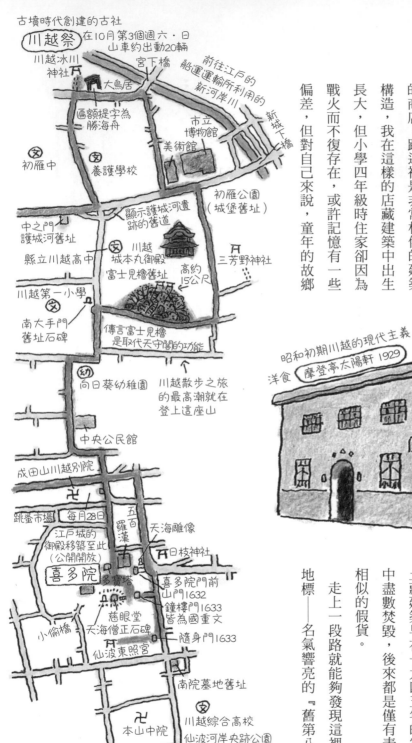

拆除電線桿，讓這裡彷彿置身在江戶，雖然很不好意思提到自己的家事，但其實筆者的老家是東京下町的商店，跟這裡是非常相似的建築構造，我在這樣的店藏建築中出生長大，但小學四年級時住家卻因為戰火而不復存在，或許記憶有一些偏差，但對自己來說，童年的故鄉

模樣就存在於川越的土藏建築街道之中，不時想造訪川越恐怕也是因為思鄉的緣故，只是老家的土藏建築早在一九四五年的空襲中盡數焚毀，後來都是僅有表面相似的假貨。

走上一段路就能夠發現這裡的地標——名氣響亮的『舊第八十

70

『五國立銀行』（一九一八年、保岡勝也）塔屋立在聳眼前，大正昭和年代的建築物與土藏建築和諧並存的街道，完全不負川越的名號。另外還要跟大家報告，這一回更因為在『長喜院』的本堂左手邊發現到苦行釋迦像（印度的美術館收藏的複製品）而大吃一驚。

參 觀『菓子屋橫丁』以後，接著欣賞『大澤家住宅』（一七九二年〈寬政四年〉建造，太物商近江屋的土藏建築店鋪住居），這一處宅邸並沒有因為一八九三年（明治二十六年）的川越大火而燒毀，之後隨著藏造建築的町屋越來越多，而形成了今天所

看到的「土藏建築之城──川越」、「大澤家住宅」附近的十字路口就是舊札之辻、也就是所謂官府布告欄的高札場所在，這一帶也是過去川越這個城下町的中心地帶（町人區）。由札之辻往東走就可以來到市公所前，這裡會設置太田道灌雕像的主要原因，就是為了紀念在一四五七年（長祿元）時，關東管領下令太田父子（道真、道灌）建造川越城，道灌是在建造川越城以及之後的江戶城都留有名號的人物，再來就是前往『川越冰川神社』參拜，不由得讓人想起有豪華山車遊行在市區內的秋季大祭，而在大鳥居上匾額還是由勝海舟提字，一邊感佩著「果然是大師的書法」

太田道灌

（1432-1486）是扇谷上杉氏家臣之首，（與父親道真）建造了江戶城以及川越城（1457）

的同時，前往川越散步之旅的第二個主題『川越城遺址』。

由道灌父子所建造的川越城在多年以後的一六三六年（寬永十三年），才進行大規模擴建整修，而城下町的整頓以及靠著新河岸川（荒川支流）船運強化與江戶有緊密往來關係，也是從這個時期展開。

只是他所建造的川越城到現在只剩下了本丸御殿以及家老詰所而已，一般說到了城堡舊址都會有護城河、石牆、石橋，而本丸即使是重新修建也會有天守閣，就算沒有天守閣也會將二之丸、三之丸遺址變成學校或運動場，然而川越這裡卻是本丸御殿赫然矗立於城市之中，與其他古城狀況完全不一樣。實地來調查後發現市公所角落有著西大手門舊址石碑、第一小學校校門旁有南大手門舊址石碑，另外還有中之門護城河舊址等低地，但是無論怎麼打聽，『城下町‧川越』都不會出現至關重要的古城舊址，所以總結到最後完全無法釋懷的也就只有筆者自己了。

還是要再次說明，對筆者來說，川越就像是先前解釋過的理由一樣視為我的第二個故鄉，因此上述都是出於善意的提醒。

在這裡我也有一個建議，本丸御殿的南方有座小山，並且有著『川越城富士見櫓舊址』以及另外的『川越城田曲輪門舊址』，沿著階梯往上走會發現面積相當寬廣，這裡也就是『富士見櫓』（約十五公尺、三層樓高，實際上是作為取代天守閣來眺望富士山之用）舊址，至於北側往下一點的『御嶽神社』旁祭祀著『淺間神社』，因此儘管依照現有嚴苛條件完全不

位在幸町的昭日銀行建築為舊八十五銀行本店

可能復原城郭（櫓）等建築，但要是能夠不違反法規，而將這一帶作為『川越城舊址』中心並將景致重新整頓一番，相信本丸御殿也可以重獲新生，這些是我個人的一些想法。

除了希望大家能夠理解上述的個人意見以外，這回也特別建議不妨登上『川越城富士見櫓舊址』，欣賞整座城市（從住宅間隙雖然加減可以看向遠方，但是看不到富士山），這就是我歸納這一趟川越散步之旅的收穫心得。

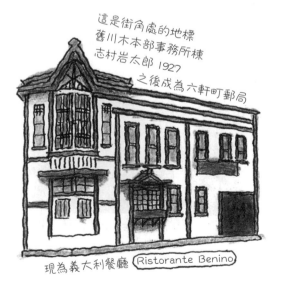

這是街角處的地標
舊川木本部事務所棟
志村岩太郎 1927
之後成為六軒町郵局

現為義大利餐廳 Ristorante Benino

慈眼大師
天海
喜多院住持
在門前的雕像

1536-1643

喜多院的 五百羅漢

真的有！

在這 535 尊之中，
有拿著手機
在講電話的
羅漢嗎？

來找找看吧

位於喜多院南邊外圍處的
小偷橋

橋名的由來據說
源自於當地

接著就是對準川越散步之旅的第三個主題——

『喜多院』，開始於平安初期、歷史十分久遠的『喜多院』，在戰國時代因為川越合戰而焚毀後，一五九九年（慶長四年）由慈眼大師天海擔任『無量

壽寺』第二十七代住持，之後獲得德川家康的信賴，成為與朝廷之間斡旋的中間人，在幕府全面性支援下由家康賜名「東叡山喜多院」之名，並且成為關東天台宗五百八十多座寺廟的本山。因為與德川的機

緣，『喜多院』的看頭就是重建自江戶城內移築而來的建築物，這也是為什麼現在皇居裡沒有江戶城時代建築物的原因，特別是包括客殿、書院、庫裏等等建築與三代將軍家光特別有緣，家光誕生的房間、湯殿、廁所等都有對外開放，順帶一提，天海甚至還曾經給家光留下了一段遺訓或稱養生訓：「精氣長足・行事堅定・淡薄情慾・細嚼慢嚥・心胸寬廣。」

天海不僅為德川家鞠躬盡瘁，也盡心輔佐家光，並將他所了解的陰陽道、風水等知識融入了江戶的都市計畫中，一六四三年（寬永二十年）於忍岡（上野）

74

創建『寬永寺』後，以一百零八歲高齡辭世，在家康死後將之尊為「東照大權現」，也是來自天海的提案，從久能山改葬至日光山之際，因為經過了川越『喜多院』的緣故，而在寺院內也有『仙波東照宮』，『慈眼堂』則是在天海過世後，依照家光的指示建立，這裡也有著木造的天海僧正座像（不公開）。『慈眼堂』後方是歷代住持的墓地，位於中央的「南天慈眼大師」是天海的石碑，「慈眼大師」是天海僧正的諡號，至於『喜多院』前身的『無量壽寺』原本擁有中院、北院及南院，而變成天海的『喜多院』（北院）後，其南邊是中院，但南院現今已不存在，只在『仙波東照宮』東南角地有著南院墓地舊址。而在『喜多院』本堂南方，還擁有一座名字非常罕見的「小偷橋」橋樑。

川越散步之旅的最後是來參觀川越的地標『時之鐘』，『舊武州銀行川越支店』（川越商工會議所／一九二八年）希臘風格柱式並列的厚實建築

物，雖然規模不大卻展現出昭和初期的銀行威勢，附近還有屬於土藏建築的精采商業建築林立，正如同大正浪漫夢通的街道名稱一樣，遺留下過往美好年代氛圍，左右盡是勇敢追夢的各式店鋪，不可思議地同時留有明治・大正・昭和氣息的川越，在寄託夢想於這座城市的街道之上，回到川越散步之旅終點的連雀町十字路口，也結束了這趟小小的旅程。

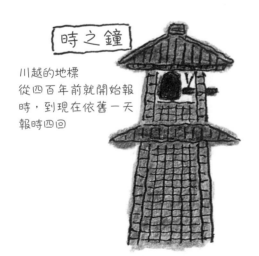

時之鐘

川越的地標
從四百年前就開始報
時，到現在依舊一天
報時四回

淺草寺出發到晴空塔
江戶・東京文化再發現

淺草

東京都

筆者老家原本在東京的舊日本橋區米澤町（現為中央區東日本橋），當東京老街在大空襲中全部灰飛煙滅時，我已經是小學五年級的學生，因此能夠記得住老家附近及淺草這些二戰前老街風貌的人，恐怕我是最後的世代了吧！

當時的淺草靠著觀世音菩薩以及六區的紅燈區吸引人們匯聚，可說是整個東京除了以電影、戲劇為中心的有樂町以外的另一個核心。我的老家是除了祖母、父母親及兄弟姊妹之外，還有叔叔與姑姑們也一起生活的大家庭，大家都很喜歡看電影或戲劇，只要有空出門就是帶我們小孩往有樂町方向跑，但因為家裡是做生意的商家，當店鋪休息而被無事可做的掌櫃帶出門時，就一定是到淺草來，現在回頭想一想，這不就

是當時東京老街的人們，平均分配出門遊樂的行動模式嗎。

淺草六區的紅燈區即使在二戰結束後依舊非常熱

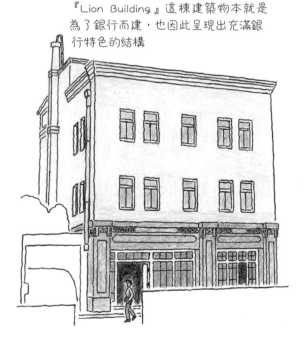

『Lion Building』這棟建築物本就是為了銀行而建，也因此呈現出充滿銀行特色的結構

這是位於淺草入口處，如同淺草的名牌般的『神谷Bar』的本館

鬧，儘管想不起來是從何時候開始沒落，但應該就是從自己會往有樂町或新宿鬧區去而開始的吧！經過了這麼多年，為了尋找老街的過往風貌而來到了淺草，最讓我大吃一驚的就是比起從前還要更加熱鬧的觀世音菩薩寺廟周邊，越來越國際化的模樣，使人看了都不知道該說什麼好。

在這樣變化之下的淺草建築散步之旅，不妨就從駒形十字路口開始吧！面對著雷門出發沒有太久，左手邊一眼就看出來是二戰前的建築物，即是『Lion Building』（一九三四年、日本鐵筋混凝土建築合資會社設計部），善加運用屬於老建築的韻味而在現在成了攝影棚，若是靈活運用重建後的燈光照明，還能夠把這作為派對宴會的場所，堪稱是活用並保存老舊建築物的最佳典範，而在建築外觀上，都會被煙囪吸引住目光，也讓人直接聯想到過往使用蒸氣暖氣設備的年代。

在雷門對面轉角處的現代建築為『淺草文化觀光中心』（二〇一二年、隈研吾），可以在這裡清楚地看到建築師運用他所喜愛的木頭建材做設計。

認識吾妻橋十字路口轉角處的『神谷Bar』（本館一九二一年、不詳）的人應該相當多，屬於大正末期到昭和初期左右的摩登商業建築風格，也是淺草的地標建築之一，這也不難理解「Denki BRAN（電氣白

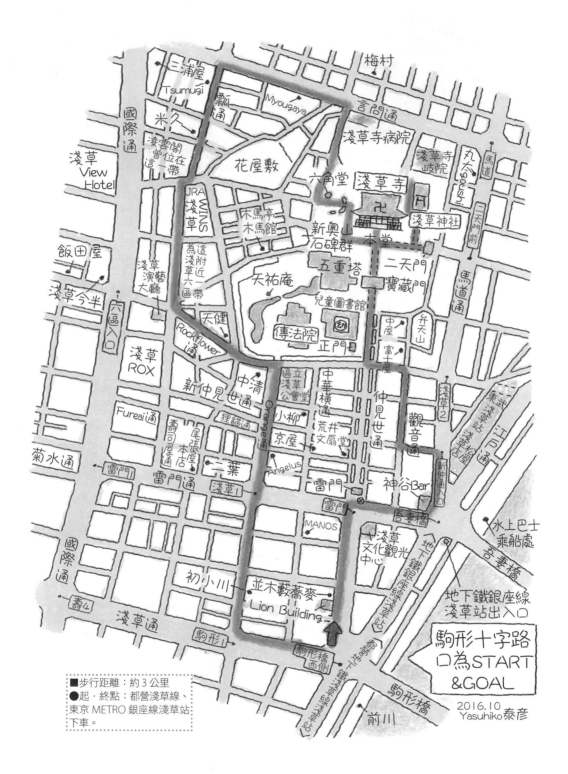

站在吾妻橋看向東邊，就會發現這令人印象深刻的三棟建築物與巨大的晴空塔並立，非常壯觀。

蘭地）」這樣充滿明治韻味的酒精飲料商標名稱，正是創立於明治十三年。

而在『神谷Bar』十字路口的對角線上，可以看到地下鐵銀座線『淺草站』（一九二九年、今井兼次）出入口的小屋，配合『淺草寺』所設計出來的人字形寺廟屋頂或破風，這樣的出入口在建造當時就引發矚目，即使到了現在依舊是淺草這裡十分醒目的存在，第一次來到淺草的人，我相信一定會想從這個出入口出來。

只要站在吾妻橋畔，就會發現周圍的人們都朝著東邊眺望，順著看過去，原來眼前是三棟令人印象深刻的建築物，以及高聳塔樓所組成的開闊景色，這三棟建築物從右邊開始依序是『Super Dry Hall』（一九八九年、Philippe Starck＋野澤誠／GETT）、『朝日啤酒塔』（一九八九年、日建設計），

地下鐵銀座線的『淺草站』地面出入口，如同手繪圖一樣非常有意思，當然也是配合淺草寺所做的設計

接著是『東京晴空塔』（二〇一二年、日建設計）後才是『墨田區公所』（一九九〇年、久米建築事務所）。在建造『東京晴空塔』前，這一片景色的話題都圍繞在 Super Dry Hall 屋頂那不可思議的金色雕塑品，有的人懷疑是鯨魚還是人的靈魂，也有可能是蝌蚪，但也有的人覺得才不是這些，應該是便便才對等

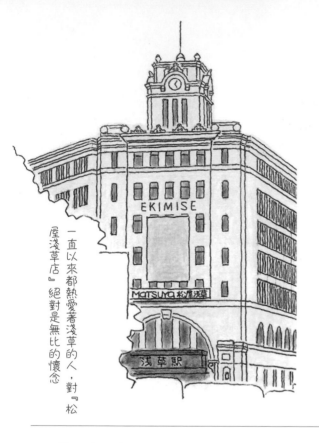

一直以來都熱愛著淺草的人，對『松屋淺草店』絕對是無比的懷念

等各種想像都有，但設計它的人 Philippe Starck 說其實這是「Flamme d'or」（法語金色火焰之意）。

這棟建築物的地址是在墨田區吾妻橋，連『東京晴空塔』也是在該區的押上而非台東區，但卻建造在從淺草就看得到的位置，儘管晴空塔可以從非常多不同角度來欣賞，但是以欣賞總人數來說，絕對是淺草這一頭最多。

吾妻橋十字路口北方的『松屋淺草店』（一九三一年、久野節）則是這裡毫無異議的地標建築，只要是喜歡淺草的人，對這棟建築的身影必定是無比懷念又倍感親切，儘管長久以來外牆都被現代化建築包圍，久久來看一次會赫然發現居然恢復成建造當時的樣式而大吃一驚，也不由得覺得淺草的地標回來了。而在建築上方，過去是經常演出小型戲劇，名為「Katabami座」的小劇場，約三間寬左右的舞台、長三公尺左右的花道及一百席上下的觀眾座位，為數不多的演員精心演出傳統劇目，歌舞伎丸本物（義太夫狂言）更是

80

由正統的太夫搭配三味線敘述著淨琉璃，曾經在各地為數眾多但被稱為最後一處的小型戲劇的「Katabami座」，絕對不是什麼隨便的鄉下戲劇，但是比起大型歌舞伎卻又截然不同，在認識了研究幕府末期至明治時期小型戲劇的愛好者以後，我也開始會來看戲。

轉

進仲見世通後，馬上能在左手邊的柵欄前方看到一座大門，這裡就是『傳法院』（正門）了，作為『淺草寺』的本坊（住持的宿坊），除了正門以外還有迴遊式庭園以及茶室『天祐庵』（一七八一至一七八九年）但不對外公開，包括正門也只能從柵欄外圍欣賞。

穿過寶藏門進入『淺草寺』（重建、一九五八年）參拜後，就可以往右手邊後方的『二天門』（一六八年）前進，原本是位在本堂西邊『東照宮』的隨身門，將上野『寬永寺嚴有院』二天門的持國天、增長天（皆為木製雕像）遷移過來後，成為了現在的二天門，過去看起來十分老舊且貼滿了千社札顯得無比髒亂，但經過重新整理後看起來就像新建的一樣，對於這一道大門，筆者自己從以前就莫名地喜愛。

鄰近二天門的神社是『淺草神社』（一六四九年），也是因為每年五月登場，一般稱為「三社大人」的三社祭而出名，這裡的本殿、拜殿、幣殿全都是三代將

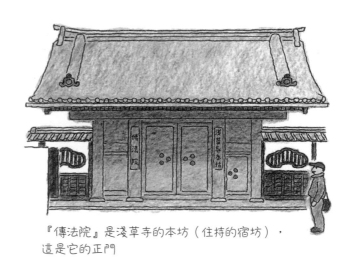

『傳法院』是淺草寺的本坊（住持的宿坊），這是它的正門

『二天門』是江戶初期所建造古蹟〈國家指定重要文化財〉

軍家光下令建造，一直以來都盤據在此地，即使歷經安政大地震、關東大地震、昭和的大空襲後，依舊奇蹟般存在的神社建築。

位於『淺草神社』後方的『淺草寺岐院』（一九三二年、岡田信一郎／）則為連棟式集合住宅，也是知道建築設計師大名後，不得不來好好欣賞的一個建築物。

『淺草寺』本堂的西側，一般稱為西境內的地區一隅，有著通稱為『六角堂』（一六一八年）、與二天門同為寺院境內歷史最古老的建築，屬於單層六角平面、以瓦片為頂的稀有建物，主要供奉地藏菩薩，自古以來傳說只要有任何願望，訂下日期來祈求就會十分靈驗的實現，也因此被稱為「日限地藏尊」。

在言問通左轉後就是全長一百八十公尺、充滿淺草特色拱廊的瓢通，穿過拱廊後即為過去的紅燈區、也就是所謂的「淺草六區」，剛進入明治年代時，東京府將『淺草寺』境內社為淺草公園，並將本堂後方的見世物小屋遷移至西側的水田填拓地，再把公園內一區規劃為本堂周邊、二區仲見世、三區傳法院、四區奧山、五區花屋敷、六區見世物紅燈區，七區則是馬道西側，這當中的六區在後來也發展成為了電影、娛樂戲劇、淺草歌劇院等，東京屈指可數的一大鬧區，現在則勉勉強強由『淺草演藝大廳』承繼著這個傳統。經過老字號店鋪、名店櫛比鱗次的 Orange 通，回到駒形十字路口，也就結束了這一趟建築散步之旅。

遺留在首都心臟處的綠意
擁有著代表日本的知名建築群

上野之森

東京都

東京都台東區的「都立上野恩賜公園」，過去是德川將軍家的菩提寺的「寬永寺」所屬寺院領地，等到從江戶進入明治年間，計畫要在設為文部省用地的「寬永寺」境內建造出『大學東校』（之後的東京大學醫學部）以及附屬醫院，但隨後採行了醫學所副校長 A．F．Bauduin 的「上野的大自然應該規劃成公園來予以保存」建言，大學還有醫院建地改在本鄉的加賀前田家上屋敷舊址，上野之森則是在一八七三年（明治六年）以東京首座西式公園「上野恩賜公園」而誕生，並且在之後沒有多久，Josiah Conder 早期代表作的『上野博物館』（一八八一年、J・Conder），還有紀念皇太子殿下（之後的大正天皇）大婚而建造的新美術館『表慶館』（一九〇八年、片山東

熊）也陸續落成，不過『上野博物館』在一九二三年的關東大地震裡燒毀，一九三七年完成的新館是現在的『東京國立博物館本館』（一九三七年、渡邊仁），在這片區域裡還另外建造了博物館、美術館、圖書館、動物園等等為國立、公立文化設施以及音樂學校、美術學校（現為『東京藝術大學』），成為了首都裡首屈一指的教育文化大區。

這樣的上野之森成為本次的建築散步目的地，首先就由『JR上野站』出發吧！

散步之旅一開始首先遇到的就是『國立西洋美術館』（一九五九年、柯比意 Le Corbusier），雖然建築規模小卻是世界建築大師的作品，必須好好專注地鑑賞一番，而常設展裡則有著知名的松方收藏

品可以觀賞。走到『東京國立博物館』腹地內，正前方即是上野公園的中心，也就是前面提過的氣派『東京國立博物館本館』，因為屬於『帝室博物館』時代的建築物，擁有著相匹配的帝冠樣式建築風格，與之對照的是左手邊的優美建築，這也是前面提過的『表慶館』，是與片山同時期建造的超級力作『赤坂離宮』（現為迎賓館／一九〇九年）並列的代表作品，千萬要記得好好地欣賞其藝術性，為了寫報告而在每個禮拜出入才認識的，我因為就讀附近的中學，為從以前就毫無理由的喜愛。雖然，『赤坂離宮』是在戰後的國會圖書館時代裡，『表慶館』所具有的華麗宮廷風格更勝一籌，儘管內部現在不對外公開，但以前進到內部所欣賞到的華麗印象至今依舊無比鮮明。

『表慶館』後方的『法隆寺寶物館』（一九〇九年、谷口吉生）則為現代建築的自由發揮，與在同一腹地內的『東京國立博物館』宛如兩個世界般相鄰。

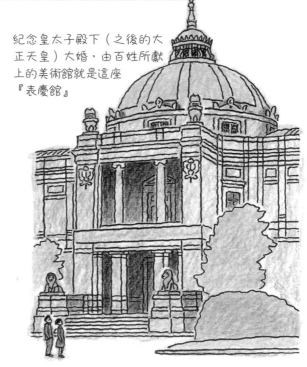

紀念皇太子殿下（之後的大正天皇）大婚，由百姓所獻上的美術館就是這座『表慶館』

從正面入口往外走，就能夠眺望到先前在腹地內外側，可以欣賞到曾位在江戶城內大名小路上、穩重的『舊因州池田屋敷正門』（江戶末期）的武家屋敷建築遺跡。而在往前的十字路口轉角處，採行模仿古典主義樣式般的小型建築物為『京成電鐵

84

往來上野之森的人們注視了八十年，京成電鐵博物館動物園站舊址的小建築物

博物館動物園站舊址』（一九三三年、設計者不明），雖然規模小卻因為位在醒目地點而被許多人知道的這棟建築物，很好奇不知道是由何人所設計出來。

在轉角處右轉，馬上就是『黑田紀念館』（一九二八年、岡田信一郎），雖然是左右對稱、規矩樣式的建築，卻給予人相當舒服的感受，原因恐怕就是外牆所張貼的磁磚吧！而在『黑田紀念館』前方還有著一處同樣讓人喜愛的小建築，不過這一回先跳過，而是來欣賞『國立國會圖書館國際兒童圖書館』（一九〇六年、久留

端正規矩的外觀中保有柔和感的『黑田紀念館』

正道・真水英夫等／二〇〇二年、安藤忠雄・日建設計），不僅具有格調又擁有高完成度的這棟建築，屬於明治政府的一大焦點，為了要在上野之森裡建造出國營圖書館的氣勢，特別派遣文部省技師前往美國，研究並偷師在地的圖書館建築，最終完成了建坪超過

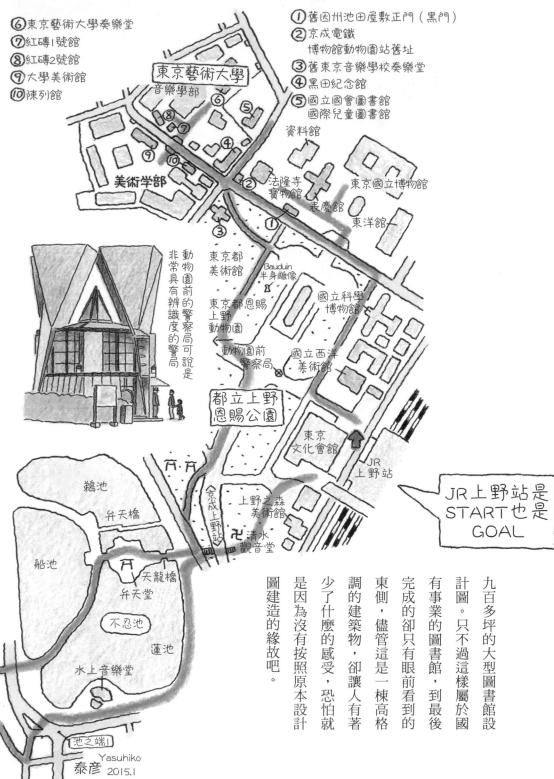

寬永寺 卍

⑥東京藝術大學奏樂堂
⑦紅磚1號館
⑧紅磚2號館
⑨大學美術館
⑩陳列館

①舊因州池田屋敷正門（黑門）
②京成電鐵 博物館動物園站舊址
③舊東京音樂學校奏樂堂
④黑田紀念館
⑤國立國會圖書館 國際兒童圖書館

東京藝術大學 音樂學部

資料館

法隆寺寶物館

東京國立博物館

表慶館

東洋館

美術学部

Bauduin 半身雕像

東京都美術館

東京都恩賜上野動物園

國立科學博物館

非常具有辨識度的警局可說是動物園前的警察局

動物園前警察局

國立西洋美術館

都立上野恩賜公園

東京文化會館

JR上野站

JR上野站是START也是GOAL

鵜池

弁天橋

船池

天龍橋

弁天堂

不忍池

蓮池

水上音樂堂

京成上野站

上野之森美術館

卍 清水觀音堂

池之端1

Yasuhiko 泰彦 2015.1

九百多坪的大型圖書館設計圖。只不過這樣屬於國有事業的圖書館，到最後完成的卻只有眼前看到的東側，儘管這是一棟高格調的建築物，卻讓人有著少了什麼的感受，恐怕就是因為沒有按照原本設計圖建造的緣故吧。

86

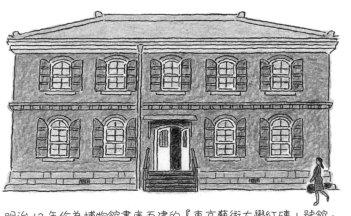

明治 13 年作為博物館書庫而建的『東京藝術大學紅磚 1 號館』

在『東京藝術大學音樂學部』腹地內，首先來關注『紅磚一號館』（一八八〇年、林忠恕），屬於明治十三年所建造，齊整的洋風建築實在很讓人喜愛，而且沒想到在 Josiah Conder 所教授的徒弟們開始嶄露頭角

前，居然有能夠完成如此高水準近代建築的日本設計師而大吃一驚，這棟建築物曾經發生外牆砂漿剝落而裸露出內部紅磚結構，也是因此才知道了建築物的主要建

材，在外牆上有一片如同抓痕般的痕跡，應該就是當時所留下來。這棟建築物原本是『上野教育博物館書籍閱覽所書籍庫』，緊鄰在隔壁的『紅磚二號館』（一八八六年、小島憲之），同樣屬於在這樣早期所完成的建築傑作而很值得好好鑑賞。小島憲之是一八七九年畢業於美國康乃爾大學的初期日本人建築師，不過相關作品卻很少，反而是作為教育家而擁有極輝煌功績的一人。與『一號館』相同的防火門扉，就用在當初的『東京圖書館書籍閱覽所書庫』上而了解到它所具備的功能，移交給『東京美術學校』管理是一九〇

■步行距離：約 5.3 公里
●起・終點：JR 上野站

不忍池西
無緣坂
都立舊岩崎邸庭園

八年的事情。往音樂學部校區內深入，則是會發現『東京藝術大學奏樂堂』（一九九八年、岡田新一）。

在美術學部校區內，首先駐足於『大學美術館』（一九九六年、東京藝術大施設課・六角鬼丈・日本設

『舊東京音樂學校奏樂堂』是日本最早的音樂專用大廳

計）之前，得知這棟建築物有百分之六十都埋在地底之下，格外地感到佩服，接著往反方向看過去，則是充滿對照性質的『陳列館』（一九二九年、岡田信一郎），是充滿了昭和初期特色、覆以磁磚的一棟建築。

離開『東京藝術大學』回到先前的十字路口，公園綠地的前端是『舊東京音樂學校奏樂堂』（一八九○年、文部省營繕・山口半六・久留正道・上原六四郎）令人無比懷舊的外貌，這棟建築究竟該拆除還是保留的爭議，感覺好像才是不久之前的事情，雖然最後採取移築策略而依舊保存於上野之森裡，還會舉行有音樂會而令人感到欣慰。因為太過佩服『金澤四高』本館的設計，而令人難忘的設計師・山口半六之名、至於音響設計的上原六四郎，更是在初等、中等教育界留下巨大影響的樹人。

一路走到了這裡，透過上野之森的建築散步之旅，可以完整了解到幕府末年那些接受西歐教育後邁出新意的菁英們的成就。

在『舊奏樂堂』的前方，有著前面介紹過的 Baudu-in半身雕像，再往前的『動物園前警局』（一九〇年、黑川哲郎）是可供求助的醒目建築物，卻還可以完美地融入上野之森的風景之內，非常的了不起。

對著不忍池經過弁財天堂，下一個目標是池之端一丁目的『都立舊岩崎邸庭園』（洋館・撞球室／一八九六年、J・Conder），身為岩崎彌太郎長男還是三菱財閥第三代總裁的岩崎久彌，作為他居住宅邸而建造的這處豪宅，分成了生活起居的和館以及接待所的洋館和撞球室，並且另融入西洋設計而呈現和洋並行的大名庭園組成，這一趟散步之旅就以洋館及撞球室為主要目標來欣賞。設計師 Conder 是將洋館主要以詹姆斯時期樣式為中心，搭配上華麗裝飾，靠庭園一側不分一、二樓都配置有陽台，至於撞球室風格則完全相反，採用宛如瑞士山間小木屋般，充滿鄉村木造房舍趣味的設計，無論是洋館還是撞球室可看之處都非常多。接著由『舊岩崎邸庭園』沿著不忍

池池畔回到上野之森，從『清水觀音堂』來享受眺望水池的美麗景色後，即可朝向終點的『JR上野站』了。

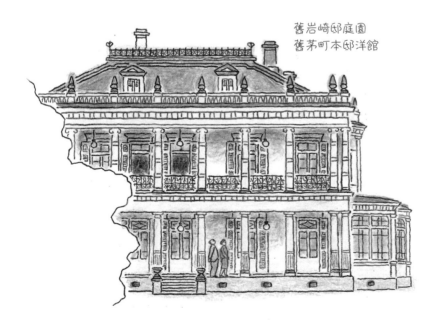

舊岩崎邸庭園
舊茅町本邸洋館

12 上野之森

神田

融合各個年代
延續江戶以來的學問與文化街道

東京都

13

一

開始就講到自己的經歷有點不好意思，但筆者我念中學的三年時間，都是從東京日本橋米澤町的家通車到港區的青山中學校上課，從淺草橋搭乘路面電車到須田町，接著轉乘往澀谷方向到青山，總共將近一個小時的上學路程雖然漫長，但是下課回家時幾乎是每天都在九段下下車，沿著南側步道上的街頭攤販一邊逛一邊走回家，實在是一段非常愉快的回憶。

在筆者的記憶當中，九段下到駿河台下之間都是舊書攤，接著下來到須田町為止，則是現在的秋葉原電器街，兩旁全擠滿了Outlet的路邊攤。

這一回的散步之旅，就從街道景致已經截然不同的「秋葉原」出發，直到神田的街道繞上一圈看看，不

僅驚訝於這段街道上有了更多新的變化，但還是有許多不曾改變的部分留了下來，也同樣讓人十分吃驚。

神田這一塊街區，從江戶開府以來就是幕府腳下的一塊文化之地，隨著家康在隱居的駿河去世後，原本林立著被江戶收回的駿河旗本們宅邸的駿河台一地，在明治維新之後多數轉變為學校，再之後明治法律學校改為明治大學，日本法律學校成為日本大學，而專修學校改為專修大學，英吉利法律學校成了中央大學，外國語學校為東京外國語大學，商業學校是一橋大學，至於成立在幕末、九段下的「蕃書調所」則成為了東京大學，在這樣的環境影響下，自然而然誕生出以學校老師、學生為銷售對象的書店，珍貴書籍則是在舊書店裡流通（在當時書籍可說是非常珍貴之

90

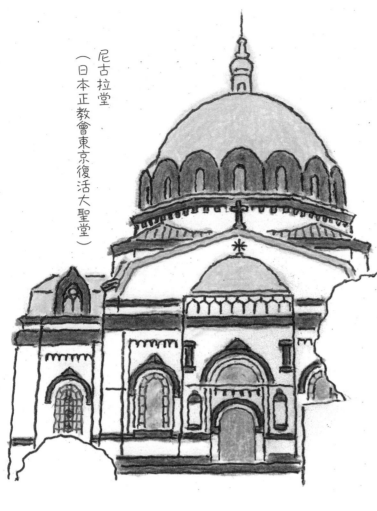

尼古拉堂
（日本正教會東京復活大聖堂）

物），不久之後新書的出版事業應運而生，這裡也成為了出版社紛紛林立之地，神田也因此成為舊書街以及大小出版商匯聚之地。

另外神田儘管遭逢了一九二三年關東大地震之災，卻有許多地方意外地躲過了一九四五年的戰火，而且最近幾年在這些舊建築之間陸續興建出高樓學校或辦公大樓，讓東京罕見地能同時擁有大正末期到昭和初期各種風情獨具的建築物、復興小學，或者是奧運前後所興建的新式辦公大樓到後現代主義建築等等，混合著非常多采多姿、各式樣貌設計的建築，並且在這些眾多建築之中還存在有超越時代潮流、屹立至今的老字號店鋪。

那麼今天的散步行程，首先就從岩本町出發，來造訪只要是時代小說就一定會知道的江戶阿玉池❶。

舊址，根據隱身在大樓之間的石碑碑文，當初阿玉投身的水池在江戶中期早就已經被填平，現在只是單純沿用為地名而已，在這個阿玉池的周邊錯落著儒學家‧佐久間象山

91　⑬神田

的私塾、北辰一刀流・千葉周作的道場等，至於伊東玄朴的公設種痘所之後則成為東大醫學部，了解這些建築的歷史後繼續朝向下一個目標散步。

秋

葉原站應該稱為「AKIHABARA」，這裡原本是將祭祀防火之神『秋葉神社』搬遷後的一片平原，因此我祖母他們所說的「AKIBAGAHARA」才是最正確的說法，不過現下通稱的「AKIBA」卻反而誤打誤撞回到了原始的說法，非常有趣。穿過青物市場舊址的大型高樓大廈區，行進間就來到了萬世橋，相信應該有人記得過去在這裡有過一座『鐵道博物館』，但是肯定大家都不知道這裡在一九一二年曾作為甲武鐵道（現為JR中央站）的終點站，而打造出插畫中的「夢幻的萬世橋站」，就算是筆者自己在十年之前也不知道有這回事。要是有讀者看到插畫，覺得跟東京車站似乎非常相像的話，那可真是太厲害了，因為萬世橋站正是明治大正建築業界頭號權威的辰野金吾（法國文學家・辰野隆之父）的大作，赤煉瓦建築環繞著花崗岩白飾的設計正是辰野式風格，而且僅僅在兩年之後，辰野就完成了比這座車站要大上一號的東京車站，加上日本橋本石町的日本銀行本店（一八九六年）同時並列為他的代表作品，東京車站還有日本銀行本店這兩件作品，讓大師響亮的名號更上一層，至於甲武鐵道這裡，儘管車站落成了，但終點站依舊是使用著飯田町站（現為飯田橋站）。

現在這片土地上正興建著「JR神田萬世橋大樓」（二〇一三年竣工），但是站在此地左右張望，最直接的感想就是作為「終點站」，這裡感覺也未免太過狹窄，而萬世橋站最後也於十一年之後的關東大地震中焚毀崩塌。

另外在萬世橋站前廣場（當時堪稱是東京的中心所在），豎立著因為日俄戰爭一役出名的廣瀨中校與杉野准尉銅像，可說是日本最棒的銅像，對當時還是孩童的筆者來說不僅印象深刻更是難以忘懷，一直想著有機會再來欣賞，不過現在都已經成為奢望了。

來到知名老字號店鋪林立的美食街區，可以根據自己的飢餓程度來選擇，接著沿著斜坡往上走就能夠看到『尼古拉堂』（一八九一年、J・Conder）了，這座在過去肯定能從更遠地方就眺望到的地標建築，得知它就建造在江戶的消防屋敷舊址之上，不由得生出原來如此的想法。一開始尼古拉主教是依照Michael A. Shchurupov 教授的方案委託 J・Conder 負責，以擁有拜占庭樣式的圓頂為最大特色，更完美添加各種建築風格，才是屬於 J・Conder 的作法，因此在建築落成一個世紀之後，依舊還是東京地標的大教堂務必要前來親眼鑑賞。

作為首任東大工學部建築學科教授（當時為工部大學校造家學科教師）應聘而來的 J・Conder，不久就培育出辰野金吾、片山東熊（赤坂離宮）、曾禰達藏（慶應

J・Conder
大學造家學科教師
1877年赴日成為工部
1852年誕生於倫敦

夢幻的萬世橋站
辰野・葛西建築事務所

1912年（明治45年）做為甲武鐵道終點站而誕生，但在1923年（大正12年）的關東大地震中燒毀

← 往前是下車專用的拱門式出口
（辰野在2年後用相同手法建造了東京車站）

這幢建築物是搭車專屬，正面大門口就是乘車入口

↑ 2樓有第1～第3的三座食堂以及酒吧
在這個1等候車室上方（2樓）的第2食堂曾是正宗西洋料理餐廳

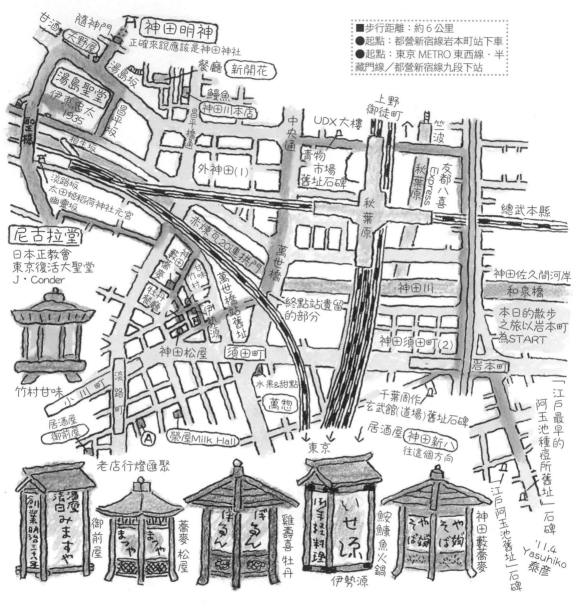

妻（Kume 夫人），迎娶日本舞蹈家為妻，除了傳統藝能能通，相當有水準的日本級宅邸，同時還是井等眾多的財閥頂續留下如三菱、三即使辭官以後也陸築的『鹿鳴館』，還完成了國家級建政府聘僱的建築師大功臣，而且作為日本建築界基礎的人，可說是奠定了郵船小樽支店）等佐立七次郎（日本義塾圖書館）、

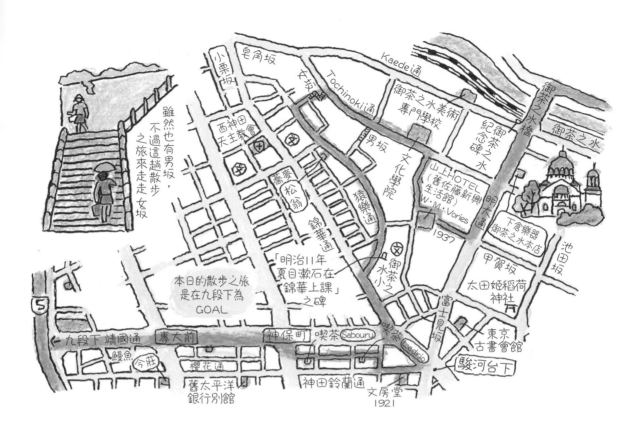

貼上銅板的店鋪（榮屋）

自己跟著習舞以外，還成為河鍋曉齋（畫家）的弟子學習繪畫，甚至還登台演出過歌舞伎、落語表演等等，絕對不是泛泛之輩。

接著來到附近的『湯島聖堂』（一九三五年・伊東忠太）與『神田明神』參拜，往前約一公里的『湯島天神』繼續往前的東大工學部中庭裡，可是有著無比帥氣的 Conder 雕像，很值得特地前來看一看，而就在不久之前特別仔細看了雕像的底座而大吃一驚，抱持著懷疑心態一查，果然正是伊東忠太（Conder 的徒孫，醉心於中

——九段下靖國通　專大前　神保町　喫茶 Sabouru　喫茶 Ladrio

本日的散步之旅是在九段下為 GOAL

「明治11年夏目漱石在錦華上課」之碑

雖然也有男坂，不過這趟散步之旅來走走女坂

國、印度而非歐美風格，留下眾多別緻又獨特作品的另類建築家，作品有築地本願寺等）的作品。

漫步於已完全經過都市計畫重整、充滿拉丁氣息的駿河台，順著筆者最喜愛、充滿情趣的女坂往下行進，可以發現在關東大地震後的東京，受惠於後藤新平的重建計畫而使得街道變得無比美麗。之後來到靖國通，一邊愉快地尋找二戰前的舊書店建築，一邊散步

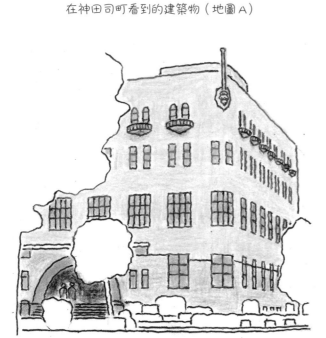

在神田司町看到的建築物（地圖Ａ）

神田錦町的學士會館

並在九段下作為整趟行程的終點。

❶阿玉池：江戶幕府時代為管理人民，在每個地區設置「關卡」，出入往來都需提出通行證明，據說當時有個叫阿玉的賣藝女孩，由於受到師父虐待，想從江戶逃往京都，但因為沒有通行證明被官差抓住於是投水自殺，成為阿玉池的由來。

96

尋訪佇立於政治‧經濟中心之地
歷史悠久的古蹟建築

永田町‧丸之內

東京都

說到東京的正中心自然就是皇居了，然而圍繞在周邊的街道也同樣擁有許多全國著名的地點，永田町及霞關分別作為立法、行政機構所在地而出名，至於大手町或丸之內則屬於日本經濟中樞之地的商業街道，同樣也是名氣響亮。

這一回的建築散步之旅就是要一一沿著這些街道，一邊造訪著無數人熟悉的大型建築之餘，也來接觸這一帶的歷史，以皇居周邊建築的散步為目的來出發。

起點就是地下鐵的國會議事堂前站，不過在欣賞

「工部大學校阯」碑

『國會議事堂』之前，目標首先對準『首相官邸』（二〇〇二年、建設大臣官房房廳營繕部），記得最早入住這棟新穎建築的人是小泉純一郎，接著應該有好幾任首相接連進駐，這讓正在執行公務的官邸警衛格外嚴格，決定沿著圍牆往斜坡下方前進。

而行走在斜坡途中，越過圍牆可見的是『首相公邸』（一九二九年、下元連），也就現有官邸落成前的首相官邸，見證過昭和動盪年代的歷史性建築，透出圍牆可見的塔屋頂端停佇著角鴟（貓頭鷹），為什麼會選擇飼養角鴟呢？因為政治的世界變化莫測，因此飼養著能在黑夜中行動的角鴟，這樣的說法未免太過矯情，其實只是單純地認定其為「智慧的象徵」。

97　　14 永田町‧丸之內

到了外堀通左轉就抵達了『霞關 Common Gate』，前方有座紅磚建造的紀念碑，這正是『工部大學校阯』碑，『工部省工學寮』一八七一年（明治四年）時設

置於這一帶，一八七三年在工學寮內設立工學校，一八七七年時改名稱為『工部大學校』，而其造家學科也是在同一年有著 J・Conder 應聘來當教授，培養出諸如辰野金吾、片山東熊、曾禰達藏、佐立七次郎、河合浩藏等等明治年代建築界的核心人才。一八八五年成為文部省所管轄，在一八八六

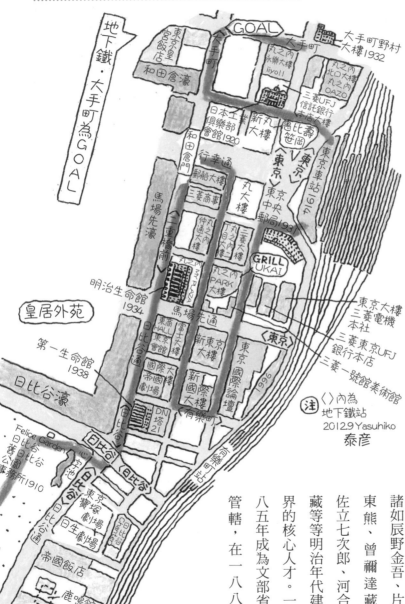

地下鐵・大手町為 GOAL

GOAL

東京皇朗飯店
和田倉濠
大手町

大手町野村大樓1932

大手町
丸之內
永樂大樓
iiyo!!

丸之內北口大樓
丸之內 OAZO

三菱 UFJ 信託銀行本店大樓

日本工業俱樂部會館1920

新丸大樓

傳比壽〈東京〉

〈東京〉東京中央郵局(丸之內局)1931

東京車站1914

和田倉門

行幸通

郵船大樓

馬場先濠

〈二重橋前〉

三菱商事

仲丸之內大樓

丸之內一丁目大樓

丸大樓

丸之內 PLAZA

GRILL UKAI

丸之內 PARK 大樓

皇居外苑

明治生命館1934

馬場先通

東京大樓
三菱電機本社

三菱東京UFJ銀行本店

三菱一號館美術館

第一生命館1938

商工 HALL
日比谷會館

新東京大樓

東京國際論壇1996

日比谷濠

國際大樓
帝國劇場

富士大樓

新國際大樓

〈東京〉

Felice Garden
日比谷
舊日比谷公園事務所1910

DN塔21

〈有樂町〉

（注）〈　〉內為地下鐵站
2012.9 Yasuhiko
泰彦

〈日比谷〉

〈日比谷〉

東京寶塚劇場

Chanter

日生劇場

帝國飯店

鹿鳴館舊址

NTT Communications

年的帝國大學令頒布之下而成為了『工部大學』，之後再遷移至本鄉的新校舍。因為筆者學習不足，一直以為是J・Conder是在本鄉校區執掌教鞭的人。

儘管本鄉有著J・Conder的銅像，但因為他在一八八七年就辭職了，所以其實他的授業地點幾乎都是在虎之門這裡。

至於『工部大學校址』碑則為文藝復興樣式並有兩層樓高，上面還有著這是使用自「氣派聳立於虎之門濠頭處、以煉瓦磚造出宏偉壯觀」（碑文）校舍，拆除下來的磚塊所堆疊而成的說明，還有就是雖然沒有清楚解釋，但豎立在石碑上的桿子，很明顯就

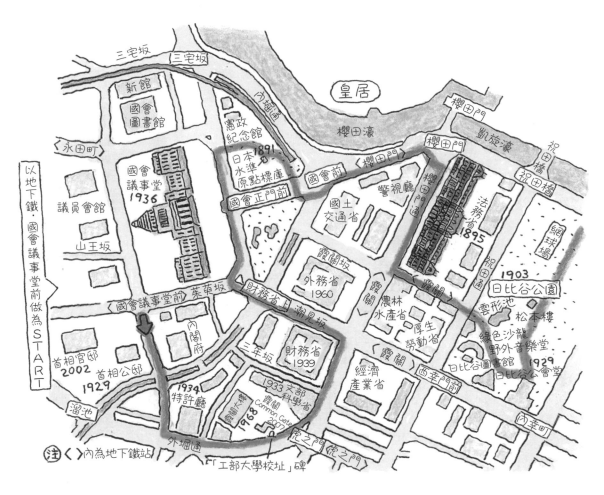

14 永田町・丸之內

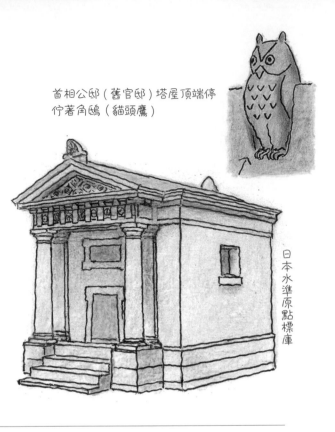

首相公邸（舊官邸）塔屋頂端停佇著角鴞（貓頭鷹）

日本水準原點標庫

是當初聳立在「虎之門濠頭」校舍塔屋頂端的舊物，至於碑文由曾禰達藏負責，石碑設計人則為大熊喜邦。

欣賞完昭和初期官舍中唯一不是高樓樣式的建築、並且維持原始模樣至今的『財務省』（一九三九年、大藏省營繕），沿著潮見坂向上往『國會議事堂』（一九三六年、臨時議院建築局）邁進。

在一九三六年（昭和十一年）竣工、誕生出目前所見的『國會議事堂』，中間的經過實在太過漫長而很難三言兩語介紹完畢，從明治中葉展開的國會議事堂計畫案，可是好不容易在一九二○年（大正九年）開始動工，直到十六年後才終於完成的國家一大重要事業，關於建造一案採定全使用國產建材，無論外觀還是內部裝潢都招攬當代的頂尖人才，為後代留下最經典的豐功偉業，然後還可以順便一訪『憲政紀念館』隔壁園區內的『日本水準原點標庫』（一八九一年、佐立七次郎），因為直到一九四五年（昭和二十年）戰敗為止之前，都隸屬於「日本陸軍參謀本部陸地測量部」的緣故，作為日本全國海拔基準的建築物，就於明治二十四年建於此地，這棟石造建築雖小卻展現出氣派氛圍，設計師是前面提過的工部大學校造加學科、一八七九年（明治十二年）畢業的佐立七次郎。至今依舊保留著的佐立的作品，僅剩下在

小樽篇章中曾到訪過的「舊日本郵船株式會社小樽支店」（一九○六年）以及這一座標庫而已了。

由櫻田門進入到櫻田通後，會立刻驚豔於眼前這座華麗壯觀的紅磚建築，這裡正是「法務省」（一八九五年、Hermann Ende・Wilhelm Böckmann）為了廢除不平等條約的交涉，作為進程的一部分而規劃，而且為了實施集中東京官廳的計畫，當時的外務大臣井上馨與警視總監三島通庸（參考「山形」）討論後，聘請了來自德國的 Hermann Ende 以及 Wilhelm Böckmann 負責設計，現在來看當時留下來的官廳集中計畫的設計圖，可以知道這個計畫一旦實現將有多麼宏偉，然而最後計畫宣告終止，不過在建築方面還是完成了臨時議院、法院、司法省，其中的司法省（現在的法務省）就是這棟建築物。

走

到護城河這一頭，氣氛也變得比較悠閒，許多人應該都還記得「第一生命館」（DN塔21／一九三八年、渡邊仁・松本與作）在戰敗後作為占領軍總司令部一事，不過就算不是這個用途，這依舊是一棟散發著強烈威嚴感的建築，不僅耐震耐火之餘還有防空（空襲）防毒（瓦斯毒氣）等功能，擁有抵抗各種天災人禍、遵循保險契約保護人身絕對安全的建

舊日比谷公園事務所的建築是在一九一○年（明治四十三年）落成

現在是「Felice Garden 日比谷」

第一生命館

築，而不偏限於樣式的摩登外觀，也完全符合其建築角色。至於『明治生命館』（一九三四年、岡田信一郎）在護城河這頭林立的建築大樓中，很早以前就以出色、完美而知名，不妨好好地鑑賞這一群以古典樣式為基礎的大規模辦公大樓吧！

丸之內這一帶，在江戶時代屬於江戶城的一部份，等到了明治時，因此到處盡立著領主們的屋敷宅邸，一大片空蕩無人的屋敷宅邸就變成兵營，作為練兵場之用，但為了利於不平等條約的廢除而將兵營遷移至

麻布、青山，政府為了籌措首都現代化的經費，而出售對象，也因為經濟不佳，願意買地的人並不多，陷入困境的大藏大臣松方正義找上了過去就認識的企業家，三菱會社的岩崎彌之助求助，不忍心看對方這樣奔走而同意承購國有土地，將老舊建築全數拆除後成為一大片幅員遼闊的草原，並被稱之為三菱之原。而在這裡落成的西式辦公大樓『三菱一號館』，也成為跨入下個世代的契機，由辭去『工部大學校』教職並開設了建築設計事務所的 Josiah Conder 教授一職的徒弟曾禰達藏則負責現場監工，在一八九四年（明治二十七年）完成了紅磚三層樓高的英國風一號館，伴隨著日本的發展，租借辦公室的企業跟著增加，使得這裡有著相同建物林立的地區也被稱為「一丁倫敦（倫敦街）」。

在如今的高樓大廈中，這一棟三層樓紅磚建築重新復活，正是『三菱一號館美術館』（二〇一〇年、三

菱地所設計），吸引周邊人們自然匯聚於此的空間也應運而生，恐怕無論是 Josiah Conder 還是曾禰達藏，當初都不曾預想過會有這樣一天吧。

過去受惠於『東京中央郵便局』（JR塔／一九三一年、吉田鐵郎）的存在，東京車站前總是非常熱鬧，後來知道建築正面裝潢已經獲得完整保存才放下心來，『東京車站』（一九一四年、辰野葛西建築事務所）終於恢復到了建造當時的模樣，恰好跟上了丸之內進入新世代的腳步。『丸大樓』（二〇〇二年、三菱地所設計）以及『新丸大樓』（二〇〇七、三菱地所設計）則是隔著行幸通相對而立，不僅基本造型一樣又彼此相互對稱，成為了欣賞的焦點。『日本工業俱樂部會館』（一九二〇年、橫河工務所・松井貴太郎）完整地保留了下來，但『東京銀行協會大樓』（一九一六年、橫河工務所／二〇一六年拆除）則是很巧妙地將門面保存住，而在經過『大手町野村大樓』（一九三三年、佐藤功一）時抬頭可見的鐘塔，

雖然也保留了下來卻融入了背景中的高樓大廈間而相當可惜，而行程到了這裡也抵達終點的大手町。

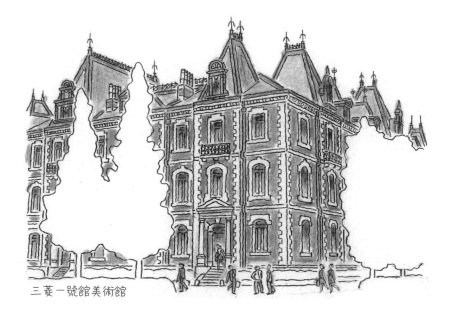

三菱一號館美術館

15

洋溢著國際色彩
匯集在山手的個性建築群

六本木・麻布

東京都

被稱為東京山手的這裡，在過去江戶年代幾乎全都屬於武家屋敷聚集的地帶，來自全國的大名們在這各自擁有自己的屋敷宅邸，加上這是隸屬於德川家、武家家臣們所在的江戶城，當然有別於平民居住的高級上町地區，這一回散步行程所在的六本木・麻布就位在這當中，只是在武家屋敷宅邸消失後約一百五十年的歲月裡，原本的土地上已變成超高辦公大樓或公寓住宅錯落其中，並成為了人們通勤就業或購物消費的匯聚地點，因此決定帶著大家一起來領略這一區的建築特色。

以六本木十字路口作為出發起點，朝青山通方向欣賞著『東京Midtown』（二〇〇七年、SOM、日建設計、隈研吾等）的同時，一邊往整塊區域北端的

保存了一部分舊陸軍第一師團
步兵第三聯隊兵舍的『國立新美術館別館』，
可說是第一座以鋼筋水泥建造的兵舍

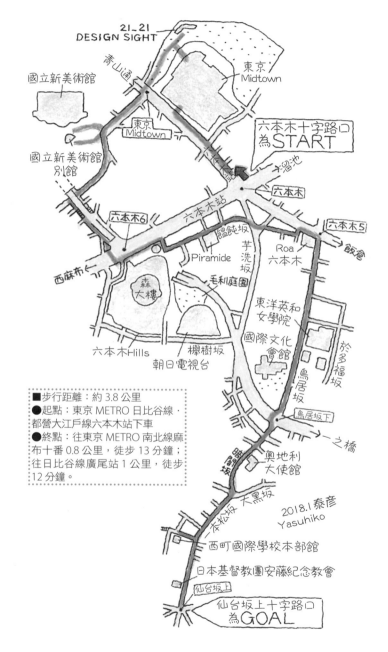

『21—21 DESIGN SIGHT』（二○○七年、安藤忠雄建築研究所＋日建設計）前進，極簡當代的設計藝廊建築就佇立在綠意無盡的草地間，格外地吸引人。

一個建築焦點『國立新美術館』（二○○七年、黑川紀章建築都市設計事務所·日本設計），

下

在誕生之初可是獲得了極大的矚目，因此相信大多數人對它並不陌生。

受到彷彿會迎風擺動的螢幕牆吸引，走進建築之中，內部所具有的不同趣致，讓人充分感受到設計師的用心，儘管說是因為新美術館的成立而擁有了數目

■步行距離：約 3.8 公里
●起點：東京 METRO 日比谷線·都營大江戶線六本木站下車
●終點：往東京 METRO 南北線麻布十番 0.8 公里，徒步 13 分鐘；往日比谷線廣尾站 1 公里，徒步 12 分鐘。

更龐大的美術迷，但是只要親自來到這裡就更能了解其受歡迎的箇中原因。從美術館出來後，眼前就是『國立新美術館別館』（舊陸軍第一師團經理部／二○○六年、黑川紀章・日本設計），這一帶過去曾經是占地廣闊的陸軍練兵場，因此不僅有射擊場也有兵舍，我母親娘家是在舊青山的二丁目——比起自己在下町的老家是空氣更為清新的郊區，因此小時候不時就被帶來青山的我，一直記得這處軍事設施「青三的三聯隊」的射擊場高台被稱為「鐵砲山」，現在的『青山葬儀所』也是在射擊場的舊址上，整片土地會變成為青山靈園，也在射擊場不再運作以後才轉變的。第三聯隊是一九三六年的二・二六事件裡，於下雪天中發動鎮壓的部隊，而當時士兵們所居住的部分宿舍，現在就作為美術館的別館而保存下來，南面依舊維持著兵舍當時的模樣，北面與本館則重新設計，同時比較兩處的新舊差異十分有意思。

由 Hills』（二○○三年、森大樓、KPF 建築事務
六本木六丁目十字路口經地下步道往『六本木

迴盪著軍人軍靴走過時的踩踏聲。

還有部分被現存下來的兵舍玄關石板斜坡，彷彿還

不僅展現出端莊以及自傲的一面，
同時又兼具著優雅與溫柔的『東洋英和女學院』校舍

106

所、Jerde Partnership、槇文彥）前進，這包含了六本木地標的『森大樓』、『朝日電視台』（二〇〇三年、槇文彥＋竹中工務店）在內，整個建築群體不僅僅關係著六本木，還大大地影響到了整個東京，至於『毛利庭園』則是過去位在此地的長府毛利家上屋敷的大名庭園，依據其中一隅所而打造。

進入中間的街道後就能發現『Piramide』（一九〇年、山下和正），圍繞在有著玻璃金字塔中庭的空間，自在從容的氛圍在這一帶可說是相當罕見，讓我從建築完成以來就非常中意這裡。沿著饂飩坂往下走並橫跨過芋洗坂，來到大馬路上之後於『Roa 六本木』轉角處轉彎，就能夠走到『東洋英和女學院中學部・高等部』（一九三三年、Vories 沃里斯建築事務所、之後改建）前方，中高部校舍雖然在一九九六年時重新改建，不過依舊保留下了屬於 Vories 沃里斯的設計，整個樣式建築展現出作為學校該擁有的氣勢，同時還帶來了柔和感受，應該得益於西班牙樣式設計以及具有溫和色彩牆面的緣故，因此儘管建築物變新，卻依舊能夠重現建築師的理念。再來就是沿著東側鳥居坂繼續往下走，地名來自於江戶初期時，曾經存在此地的鳥居丹波守的屋敷宅邸。

斜坡途中還能欣賞到『國際文化會館』（一九五五年、坂倉準三・前川國男・吉村順三），以前這裡有著多座津藩京極壱岐守的屋敷宅邸，之後成為三菱第四代社長岩崎小彌太興建鳥居坂本邸的地點，不過在二戰後為了讓日美文化人士有交流場所，建造出「International House」並有『國際文化會館』應運而生，到餐廳用餐或茶室喝午茶時能夠欣賞到的花園，則是承繼「植治」稱號、第七代小川治兵衛的造園作品而知名，這座迴游式池泉庭園我也曾經來漫步賞景過，有假山低谷和瀑布，宛如是一條小型健行步道而讓人印象非常深刻。

走 過鳥居坂後繼續直行就是暗闇坂，斜坡的名稱來自於當時大名們屋敷宅邸四周種滿了林木，

即使是白天也非常陰暗而得名，朝著狹窄而陡峭的坡道往上前進，就可以感受到過往的那股陰暗氣氛依舊不曾散去，而在斜坡途中還會出現『奧地利大使館』（一九七六年、槇文彥），這棟建築當時為了將內部的德式青年風時代的家具與建築外的暗闇坂氛圍融合，可說是非常艱難但還是巧妙地建造完成，儘管現在只能欣賞外觀，依舊很值得一看。

暗闇坂向上走到底，放棄往左手邊的大黑坂而是繼續往一本松坂爬坡而上，右轉之後即是『西町國際學校本部館』（一九二一年、Vories 沃里斯建築事務所），看得出來裝飾較少、樣式簡約的這棟美國式住宅，一開始是作為松方正熊的私人宅邸，並成為家庭教師在自家學習的場地，後來轉變成為了學校之用，學校創始人松方種子還有前駐日美國大使 Reischauer 的夫人松方春子，均是成長於這座家宅，一九四〇年代起作為各國公使館、大使館，等到一九六五年之後才改為國際學校的教室、教職員辦公室使用，同時在

這座建築物的周邊也有著屬於學校的全新建物，無論哪一處都非常有意思，可以好好地遊逛。

仙台坂方向稍微走一小段路，即可發現規模雖小卻無比嚴謹的『日本基督教團安藤紀念教

朝

會』（一九一七年、吉武長一），因為使用大谷石（一

作為松方正熊宅邸而建於 1921 年的這棟洋式住宅建築，現在是『西町國際學校本部館』

部分是小松石）而出了名的教堂，作為進出口的塔屋、哥德式圓拱窗、穩重的扶壁以及設計樣式都值得欣賞，但要是仔細研究其中細節，可以看出建築師將概念簡化後誕生出簡潔之美，令人感到萬分的佩服。

擁有勻稱齊整美感，讓所有看過的人都難忘的『日本基督教團安藤紀念教會』。

至於正面以及北面另一處的精采花窗玻璃，更是拉抬了教堂本身的價值，設計者是小川三知，堪稱是開創日本花窗玻璃的先鋒，在大正、昭和初期留下了無數作品。最後來到仙台坂上十字路口作為此次散步行程的終點，不過要額外再來介紹三件建築作品。

『荷蘭王國大使館』（一九二七年，J・M・Gardin-er）座落在東京鐵塔附近的宅邸森林間，白牆搭配綠色的百葉門十分搶眼，完全符合歐洲王國大使館氛圍

鄰近東京鐵塔，靜靜佇立的這座宅邸正是『荷蘭王國大使館』

左右對稱且時尚的建築是
『東京慈惠會醫科大學附屬病院2號館』

『蔦珈琲店』這棟建築是1959年時，建築師山田守為了自住的宅邸而設計

的建築，從地下鐵神谷町站徒步過來約十分鐘。

『東京慈惠會醫科大學附屬病院二號館』是一棟（一九三三年、野村茂治・赤石真・奧村清一郎）左右對稱，並且顯示出端正時尚樣式的昭和初期大型建物，在關東大地震後的復興期間，運用皇室賜予的金款加上捐獻而建造出來，地下鐵御成門站徒步過來約

八分鐘。

『蔦珈琲店』（一九五九年、山田守）則是建築師山田守作為自家宅邸而興建的建築物，擁有獨特風格而備受矚目的建築師的住家，當然一定得來看看，由南青山五丁目、地下鐵表參道站過來，徒步約十二分鐘。

110

曾登上歷史舞台的
近代建築鑑賞

橫濱 山手・關內

神奈川

如果說橫濱起始於一八五九年（安政六年）七月一日開港這一天，那麼它的歷史到今年（二〇一九年）就滿一百六十年了，但對城市歷史來說其實相當短淺，但是這一百六十年間卻可說就是一部日本的現代史，而證明就刻畫在橫濱的城市街道上，這也正是橫濱最獨特的一點，特別是接下來要徒步探訪的山手、關內兩地，作為近代史的舞台且還在持續發展之中，正好能夠一邊散步一邊遙想當時在這裡發生過的大事，這一回的建築散步之旅就帶著這樣的覺悟出發吧！

散步行程的起點是JR石川町站，從車站出來後沿著大丸谷坂往上行，朝向『山手義大利山庭園』前進，『Bluff 18番館』是關東大地震發生後，在山手的外國

人住宅的經典建築樣式，明治時期將外推的露台（西歐人士為了應對亞洲高溫多濕天氣而想出來的對策）內縮至玻璃窗內側，不外乎就是因為日本的冬天比想像的還要更加嚴寒。

『外交官之家』（舊內田定槌邸／一九一〇年）是從東京・澀谷的南平台搬遷過來，明治年代的西洋公館，當房舍還位在東京的時候，整個外借給某家廣告製作公司，建築中八角平面的突出地點，就曾是已故設計師堀內誠一的辦公室，一手打造出『POPEYE』、『BRUTUS』等充滿設計話題的雜誌的他，可說是在雜誌業這一行中的知名人才，所以我自己就認為『外交官之家』應該叫「堀內誠一紀念館」，順帶一提在橫濱的山手一帶，除了移築而來的建築物以外，沒有

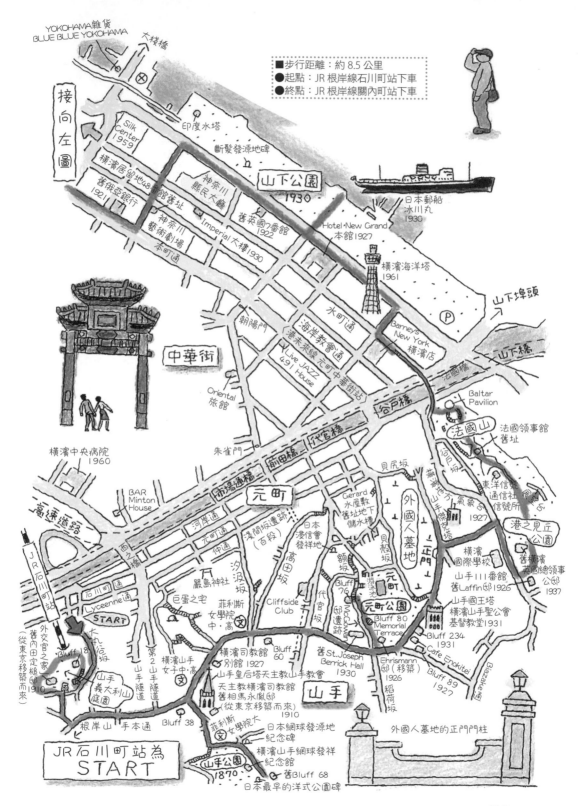

YOKOHAMA雜貨
BLUE BLUE YOKOHAMA
大棧橋

接向左圖

印度水塔
斷髮發源地碑

Silk
Center
1959

橫濱居留地

舊佛亞銀行
1921

橫濱居留地48番館舊址

神奈川
縣民大廳

神奈川
藝術劇場

本町通

Imperial大樓1930

舊英國7番館
1922

山下公園
1930

Hotel·New Grand
本館1927

日本郵船
冰川丸
1930

横濱海洋塔
1961

山下埠頭

中華街

朝陽門

水町通

海岸教會通
(港未來線元町中華街站)

Live JAZZ
491 House

Barney's
New York
橫濱店

P

山下橋

Oriental
旅館

谷戶橋

法國橋

Baltar
Pavilion

法國山

法國領事館
舊址

横濱中央病院
1960

朱雀門

市場通橋

前田橋

代官橋

貝尻坂

東洋信號
通信社舊址
1927

港之見丘
公園

BAR
Minton
House

元町

Gerard
水屋敷
舊址地下
儲水槽

外國人墓地

正門

橫濱
國際學校

舊橫濱
英國總領事
公邸
1937

高速道路

河岸通

元町通

仲通

淺間坂遺跡
(百段)

日本
浸信會
發祥地

貝殼坂

額坂

山手資料館

橫濱
國際學校

山手111番館
舊Laffin邸1926

JR
石
川
町
站

舊外國田定樹邸
(從東京移築而來)
1910

Bluff 18

大丸谷坂

石川町通
Lyceenne通

START

巖島神社

巨蛋之宅

菲利斯
女學院
中·高

汐汲坂

高田坂

Cliffside
Club

代官坂

Bluff
76

McCowan
邸遺跡

元町

元町公園

Bluff 80
Memorial
Terrace

舊St.Joseph
Berrick Hall
1930

Ehrismann
邸(移築)
1926

稻荷坂

山手國王塔
橫濱山手聖公會
基督教堂1931

Bluff 234
1931

Cafe Enokitei

Bijazake坂

山手義大利山
庭園

第2山手隧道

第1山手隧道

橫濱山手
女子中·高

Bluff
60

橫濱司教館
別館1927
山手皇后塔天主教山手教會

天主教橫濱司教
舊石橋永胤邸
(從東京移築而來)
1910

山手

Bluff 89
1927

根岸山手本通

Bluff 38

菲利斯
女學院大

日本網球發源地
紀念碑

橫濱山手網球發祥
紀念館

舊Bluff 68

日本最早的洋式公園碑

外國人墓地的正門門柱

JR石川町站為
START

山手公園
1870

■步行距離：約 8.5 公里
●起點：JR 根岸線石川町站下車
●終點：JR 根岸線關內町站下車

112

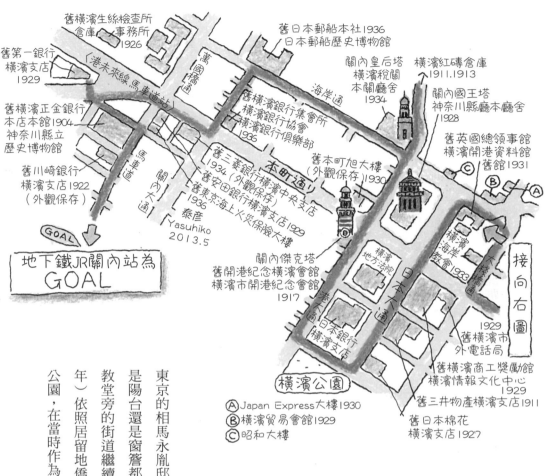

舊橫濱生絲檢查所
倉庫・事務所
1926

舊日本郵船本社1936
日本郵船歷史博物館

舊第一銀行
橫濱支店
1929

〈港未來線馬車道站〉

國道橋

海岸通

關內皇后塔
橫濱稅關
本關廳舍
1934

橫濱紅磚倉庫
1911.1913

舊橫濱正金銀行
本店本館1904
神奈川縣立
歷史博物館

舊橫濱銀行集會所
橫濱銀行協會
橫濱銀行俱樂部
1936

關內國王塔
神奈川縣廳本廳舍
1928

舊英國總領事館
橫濱開港資料館
舊館1931

舊川崎銀行
橫濱支店1922
（外觀保存）

馬車道

關內大通

舊三菱銀行橫濱中央支店
1934（外觀保存）
舊安田銀行橫濱支店1929
舊東京海上火災保險大樓
1936

本町通り

舊本町旭大樓
（外觀保存）1930

橫濱海岸
教會1933

接向
右圖

泰彥
Yasuhiko
2013.5

GOAL

地下鐵JR關內站為
GOAL

關內傑克塔
舊開港紀念橫濱會館
橫濱市開港紀念會館
1917

橫濱
地方法院

日本大通り

港天通り
日本銀行
橫濱支店

1929
舊橫濱市
外電話局

橫濱公園

Ⓐ Japan Express大樓1930
Ⓑ 橫濱貿易會館1929
Ⓒ 昭和大樓

舊橫濱商工獎勵館
橫濱情報文化中心
1929
舊三井物產橫濱支店1911

舊日本棉花
橫濱支店1927

任何一棟屬於明治時期的西洋宅邸，原因就是一九二三年（大正十二年）的關東大地震之故，靠近震央所在的橫濱，災情比起東京更為慘重，特別是山手在地震加速度的震度下影響更大。

欣

賞過『天主教山手教會』（一九三三、Jan Josef Švagr）的哥德樣式禮拜堂後，可以將焦點放在後方的『天主教橫濱司教館』，雖然經過重新整修，不過建築依舊屬於明治年代的西洋宅邸，移築自東京的相馬永胤邸（一九一○年、妻木賴黃），無論是陽台還是窗簷都能看得出來「明治」的氛圍。順著教堂旁的街道繼續前進，則是在一八七○年（明治三年）依照居留地僑民的要求，成立的日本首座西洋式公園，在當時作為居留地僑民專用的『山手公園』（一

113 ⑯ 橫濱

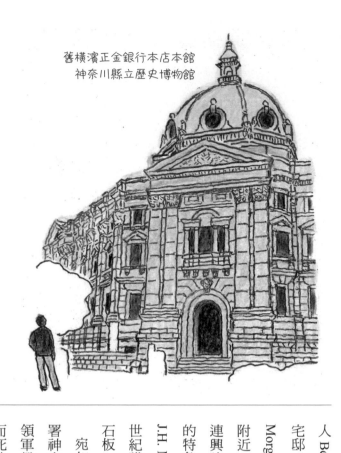

舊橫濱正金銀行本店本館
神奈川縣立歷史博物館

八七〇年），一八七六年（明治九年）還在這座公園裡舉辦日本第一場網球比賽，不妨可以順道研究相關的紀念碑與紀念館。

返回山手本通並朝東而行，則是開放參觀的英國商

人 Berrick 所居住的公館，也是山手一地最大的西洋宅邸『舊 St. Joseph Berrick Hall』（一九三〇年、J.H. Morgan），所謂的 St. Joseph 來自於在地的學校名稱。

附近一帶分布著許多在關東大地震後，於昭和初期接連興建的外國人住宅，可以一睹當時一般西洋式住宅的特色，『橫濱山手聖公會基督教堂』（一九三一年、J.H. Morgan）如同碉堡一樣的鐘塔，採用的是英國中世紀諾曼樣式建築，看起來石砌般的外牆其實是貼上石板，部分還看得到空襲時遺留下來的痕跡。

宛如橫濱山手地標象徵的『外國人墓地』，是在簽署神奈川條約的一八五四年（安政元年）時，培里率領軍艦二度來到日本之際，為了埋葬從艦艇船杆摔落而死的水手威廉斯而開始，幕府官員中的阿部正弘允許使用位在山手山腳下的『增德寺』墓地，這也成為前面提過的山手公園設置的依據，一八六六年（慶應二年）按照幕府與外國公使團之間的「橫濱居留地改造及競馬場墓地等約書」來擴大解釋，而讓範圍因此

114

跟著拓展開來。

沿著外國人墓地偏離山手本通，後就有著『橫濱地方氣象台』（一九二七年、繁野繁造），這處設施是昭和二年所設計，散發著昭和初期現代主義風格而非常有趣，另外在二〇〇七年（平成十九年）增建的第二廳舍則是充滿對比的現代化建築，但卻意外地與舊廳舍非常和諧，其設計師是安藤忠雄。相對於知名的關內三塔，我這一回安排的是山手三塔，分別是『基督教堂』（國王）、『天主教山手教會』（皇后），至於傑克一直以來都是指『橫濱雙葉學園』的塔樓，不過這回我改選擇這處『橫濱地方氣象台』的高塔，請多指教了。

穿越『港之見丘公園』並渡過『法國橋』一帶的山下町，從早期開始就作為僑民的居留地，只是當時的模樣至今只剩下了『舊英國七番館』以及『橫濱居留地四十八番館舊址』（一九二三年、不詳）以及『舊俄亞銀行』（神奈川縣指定重要文化財）而已。『舊俄亞銀行』

（一九二一年、Bernard・M・Ward）則是挺過關東大地震，是十分堅固的一棟銀行建築，原本以為在這附近一帶還有著好幾棟大正末期到昭和初期，相當有意思的辦公大樓，卻不知在幾時已經消失了。

『舊英國總領事館（現為橫濱開港資料館舊館）』

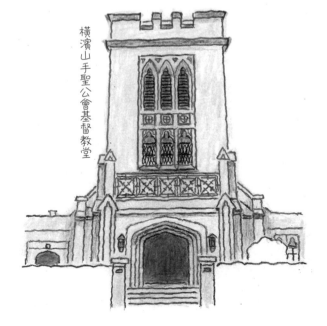

橫濱山手聖公會基督教堂

（一九三一年、英國工務省）所在地點，也是一八五四年神奈川條約簽署的場所，沿著日本大通走下去，接連都是讓人興味十足的建築物，但作為日本最早的全鋼筋水泥建築，堪稱現代建築先驅作品的『舊三井物產橫濱支店（現為三井物產大樓）』（一九一一年、遠藤於菟）還是值得細細鑑賞。現在所看到的正面玄關處，是在關東大地震後的增建部分，原本的玄關應該是面對著狹窄的街道吧。

然後就是在這一帶最值得欣賞的物件，即是『舊日本棉花橫濱支店』（一九二七、渡邊節）正面入口處的裝飾，雖然我對附屬於建築上的裝飾不太感興趣，但是這處入口的裝飾，卻是非常值得前前後後仔細研究一番，建築本身是以抓紋磁磚的鋪成樸素型大樓，但是出現在頂端的倫巴底裝飾帶就很有渡邊節的特色，最大看頭就是在入口處周邊的蔓藤花紋，至於小小的飛馬則是清楚地看到被風化侵蝕的痕跡。

舊日本棉花橫濱支店的玄關非常美麗

『舊日本郵船本社（現為日本郵船歷史博物館）』（一九三六年、和田順顯）的十六根列柱，也讓人再一次為其感到佩服不已，不過在關內大通盡頭處看到的只是其中一部份，不禁想著左右兩邊還能夠延伸多遠。至於在海岸通東面的小小大樓群也不該

使用曳家工法保存下來的
舊第一銀行橫濱支店

遺忘，即使在各地都有著昭和初期現代主義的商業大樓，但這一些因為位處於橫濱的海岸通而顯得格外特別，『Japan Express 大樓』與『昭和大樓』的設計師川崎鐵三充滿著謎團，但也因此讓人對他更為好奇。

一開始位於馬車道的十字路口，佇立在轉角處的古典『舊第一銀行橫濱支店』（一九二九年、西村好時）

主義樣式，讓我毫無理由的喜歡著，沿著一旁的天橋往上走，就能夠從高處欣賞恰好在轉角位置的玄關，這裡也曾經是一個絕佳的眺望點，但是街角之後展開的大規模工程中消失了！大吃一驚下，想想應該是使用鐵架將整個轉角連建築一起搬走了吧，等到二〇〇三年（平成十五年）整修工程結束，終於在現在的地點重新恢復了往年的模樣，而且是跟過往完全復原得一模一樣，但卻不知道為何總好像感覺缺了什麼。

以巨大圓頂及巨柱式設計座落在狹窄馬車道的『舊橫濱正金銀行本店本館（現為神奈川縣立歷史博物館）』（一九〇四年、妻木賴黃），它的地位果然是關內的國王，以新文藝復興風格睥睨著馬車道上往來的人們嗎？不，應該說是德國巴洛克風格才對，要是缺少了這股氣勢的話，那麼橫濱的現代建築恐怕會因此失色不少吧，一邊想著這些，一邊由馬車道往車站前進。

飽覽山莊與教堂
歷史優久的避暑勝地

輕井澤

長野縣

直到昭和初期為止，輕井澤是在橫濱或神戶的外國人、外國使館人員逃離高溫夏季多濕的日本的避暑之地，同時對日本人來說，亦是政治家、資本家、貴族等上流階級家族，入住到別墅裡與外國人及其他鄰居愉快交際往來的獨特場所，這一回就遙想著往昔的輕井澤山莊歲月，一邊展開建築散步之旅吧！

■步行距離：約 5 公里
●起・終點：前往舊輕井澤圓環，距離北陸新幹線輕井澤站 1.6 公里，徒步 20 分鐘。

日本聖公會輕井澤蕭紀念禮拜堂
冰碓峠
二手橋
日本聖公會蕭別墅紀念館
舊三笠Hotel
舊瑞士公使館(深山莊)
芭蕉句碑
大宮橋
愛宕山方向
一本松
天主教板橋教會
聖安東尼之家
鶴屋旅館
房屋外牆鋪上雨淋板的宅邸
氣持之道
浮田山莊在前方
三笠通
精進場川
輕井澤聖保羅天主教教堂
水車之道
銀座通
室生犀星紀念館
片岡山莊高爾夫橋
舊高爾夫通
觀光會館
輕井澤觀光會館
Cafe涼之音
舊輕井澤圓環是 START & GOAL
輕井澤會 Tennis Court Club House
輕井澤會集會堂
日本基督教團輕井澤教會
八田別墅
輕井澤 Union 教會
萬平Hotel
中村橋
舊輕井澤圓環
諾曼巷
六本辻
輕井澤本通
輕井澤站

2017.4
Yasuhiko
泰彥

以舊輕井澤圓環為起點朝向北方前進，往舊高爾夫通左轉後，立刻就在右手邊出現了『片岡山莊』（舊鈴木齒科診療所／一九三六年、William Merrell Vories 威廉・梅雷爾・沃里斯）這棟質樸的建築物。

威廉・梅雷爾・沃里斯在一九〇五年（明治三十八年）以基督教傳教士身分來到日本，同一年進入輕井澤開始，就與這一地有著極深的淵源，擁有建築設計師身分的他也完成了許多建築作品，這正是其中一項。沿著三笠通繼續往北走就能碰到一本松十字路口，在這裡右轉後稍微再前進一段路，左手邊會看到一棟簡潔的建築，這正是『天主教板橋教會聖安東尼之家』（不詳），彷彿融入整片落葉松樹林般，充滿著舊輕井澤氣息的一座教堂。在盡頭處右轉，即是擁有醒目變異造型塔樓的『輕井澤聖保羅天主教教堂』（一九三五年、A・Raymond），設計師雖然是美國人，卻出身於波希米亞（捷克），這座禮拜堂的塔樓就是模仿捷克鄰國—斯洛伐克的鄉間建築特色設計而成。

接著返回教堂前的「水車之道」，來到舊道（中山道）並左轉，隨即能發現『日本聖公會輕井澤蕭紀念禮拜堂』（一八九五年、A・C・Shaw）。A・C・Shaw 蕭是由英國聖公會派遣的傳教士，他在一八八八年於此地建造了避暑之用的別墅，並且在禮拜堂後方的『日本聖公會蕭別墅紀念館』（一八八八年、A・C・Shaw、一九八六年重新復原）重現當年模樣，蕭別墅可說是輕井澤最早出現的西式別墅，作為開啟輕井澤避暑勝地的頭一人而因此留名。

從崎川左岸的「氣持之道」行進，左手邊是外牆鋪上雨淋板的兩層建築，並且之後在一、二樓追加建造有玻璃窗陽台的美麗宅邸，接著往前方轉彎處左轉，朝緩坡往上走約十分鐘左右，左手邊就是下頁插畫中的小小山莊，也就是『浮田山莊』（一九三二年、威廉・梅雷爾・沃里斯），擁有石砌暖爐而備受矚目的山莊，刻意被設計得不大，就是為了挑戰生活需求

最底限而設計出來的，設計師稱此為「九尺二間的山莊」，這個名稱來自日本過去的「九尺二間的棟割長屋」（單間六帖的長屋），擁有著最小的客廳、上下床鋪房間、廚房以及洗手間，雖然比六帖要來得寬敞，但是作為別墅來說毫無疑問的確是最小的一棟，之後儘管在西側部分有過增建，不過還是能夠看得出來原始大小。

返回矢崎川並過橋，沿著「室生犀星紀念館」的指標右轉並順著小徑一路前行，在紀念館對面有著「涼之音」（舊松方家別墅、一九二七年左右、不詳）咖啡館，擁有著陽台、石砌暖爐、陶管煙囪的這一款山莊，據說被稱為是「輕井澤小屋」，仔細地觀察後就能發現輕井澤的老舊山莊大多都是這樣的風格，即使作為大正到昭和初期的富豪別墅，大多都還是展現出質樸且充滿野趣的氣氛（以和式來說就是草庵風了）。無論是「輕井澤集會堂」（一九二二年、威廉・梅雷爾・沃里斯），還是對面的「輕井澤 Union 教堂」（一

九一八年、威廉・梅雷爾・沃里斯），以及馬路另一頭的『輕井澤會館 Tennis Court Club House』（一九三〇年、威廉・梅雷爾・沃里斯）都是同一位設計師，只要在這一帶稍微轉上一圈，就能夠知道威廉・梅雷爾・沃里斯在輕井澤完成了無數的作品。由蕭通經過

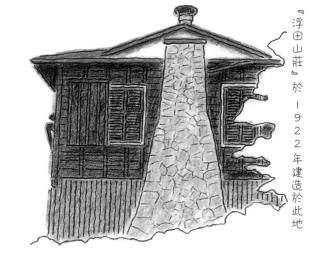

『浮田山莊』於一九二二年建造於此地

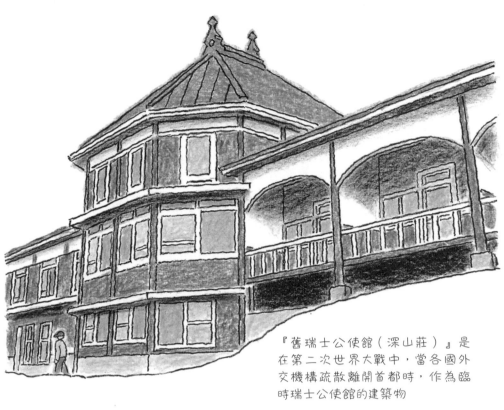

『舊瑞士公使館（深山莊）』是在第二次世界大戰中，當各國外交機構疏散離開首都時，作為臨時瑞士公使館的建築物

從圓環沿著三笠通往北走約兩公里左右，右手邊就是『舊三笠Hotel』（重要文化財、一九○五年、岡田時太郎），擁有著Stick Style鑲板風格的美麗木造飯店，長久以來就是輕井澤一地的地標，內部也供給外人參觀，從飯店往回約一百公尺的左手邊是『舊瑞士公使館（深山莊）』（一九四二年、不詳），這裡原本是「前田鄉」（別墅出租地）當中最大的建築物『深山莊』，在戰爭期間各國外交機構必須疏散至地方之際，作為臨時瑞士公使館之用的一棟建築，同一時間日本外務省也在舊三笠Hotel設置出張事務所，據傳與保持中立擁有公正情報的瑞士之間有所交流，建築物在中央部分往東西兩側有翼部延伸，屬於非常獨特的設計，可從輕井澤站搭乘往三笠方向的巴士前往，『舊三笠Hotel』也是同樣的交通方式。

將腳步延伸至離山公園則能看到『舊雨宮邸主屋』、

在戰爭前的昭和年代，三度擔任首相一職的近衛文麿，『舊近衛文麿別墅（市村紀念館）』正是他的別墅

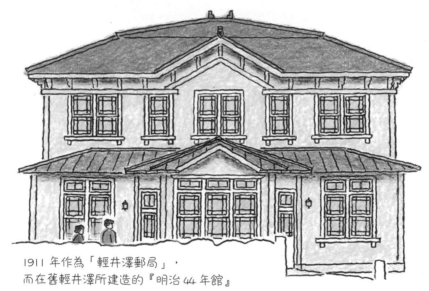

1911 年作為「輕井澤郵局」，
而在舊輕井澤所建造的『明治 44 年館』

『舊雨宮邸新座敷』（皆不詳），雨宮敬次郎是明治年代的一大實業家，因為熱愛輕井澤，在當時屬於火山土壤的這塊不毛之地，雖然經營酒莊或畜牧業失敗，卻成功地達成七百萬株落葉松的植林事業，這是在 A・C・Shaw 打造第一座別墅前的事情，能夠作為現今輕井澤風景主軸的廣大落葉松森林，全是靠雨宮當年所打下的造樹基礎，作為他的事務所的「主屋」，以及迎賓

122

館之用的「新座敷」都有保存下來。而在這兩棟建築物以西還有著『舊近衛文磨別墅（市村紀念館）』（大正時代、美國屋），美國屋打造出許多的洋風別墅，其中一棟成為三度進入內閣擔任首相一職的近衛文磨的別墅，地點就在現在稱為「近衛巷」的街道邊，連細部都有講究的建築是一大看頭，這一棟建築也同樣開放參觀，以上三棟建築物都可從輕井澤站搭乘町內循環巴士，至圖書館前下車就能抵達。

在「輕井澤 Taliesin」這裡有著『明治四十四年館』（舊輕井澤郵局、一九一一年、不詳），木造房屋外牆鋪上雨淋板並漆上油漆的模樣，莫名充滿著喜感的郵局建築是在一九六六年從舊輕井澤移築到這裡。

「輕井澤 Taliesin」對面的「輕井澤高原文庫」中，有著移築而來的『堀辰雄一四一二號別墅』（不詳），非常喜愛這棟別墅的作家堀辰雄，一九四一年時從美國傳教士手中買下來，外牆貼上了杉木皮、陽台、石砌暖爐、陶管煙囪等等，完美地擁有「輕井澤小屋」的各種條件的一間別墅。輕井澤 Taliesin 以及高原文庫都可以由輕井澤站搭乘町內循環巴士，到鹽澤湖下車即抵達。

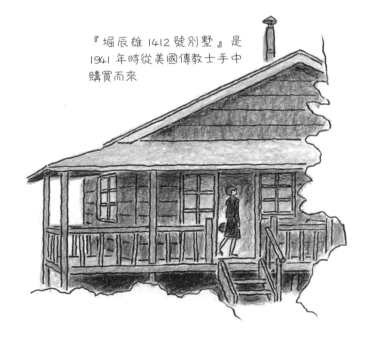

『堀辰雄 1412 號別墅』是1941 年時從美國傳教士手中購買而來

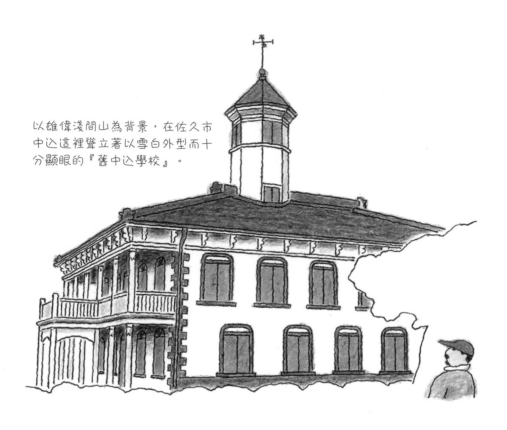

以雄偉淺間山為背景，在佐久市中込這裡聳立著以雪白外型而十分顯眼的『舊中込學校』。

最後要介紹的是在輕井澤町以南，位在佐久市中込的『舊中込學校』（一八七五年、市川代治郎），中込學校是一座以淺間山為背景，外牆漆上白色灰泥的美麗校舍，與明治初期各地學校校舍所不同的地方，在於以長方形平面的短邊作為學校正面這一點，比起有著陽台的正面，開著成排百葉窗的側面會更長，但在門口處的圓拱卻非常奇怪，無論是列柱頂端還是地基都有如佛教寺院，這樣的設計卻被說成了擬洋風，只是想到這所學校在明治八年完成時當地人們的興奮之情，所謂的擬洋風也就勉強可以接受了，學校的建造費用全是仰賴在地民眾的捐贈得來。在信濃鐵道小諸站轉乘小海線，至滑津站下車再徒步約五分鐘可抵達。

124

18

眺望著北阿爾卑斯山
融入街景中的建築

松本

長野縣

長野縣中信地方的城下町松本，因為幾乎沒有受到戰火的破壞，因此能夠作為散步之旅的建築目標可說是非常豐富，不過除了『松本城』以及『舊開智學校』以外，並沒有比較出名的建築，主要都是大正到昭和初期的商業建築、醫院、公所、私鐵車站等常見的建築物，但無論是哪一種都是街道風景的一部分，並且都屬於民眾非常熟悉的建築，因此松本的建築散步之旅就由『舊開智學校』（一八七六年、立石清重／二〇一九年指定國寶）展開吧，從JR松本站前搭乘市內周遊巴士（Town

Sneaker）的北線，到「舊開智學校」下車。

受到明治九年文明開化的催生浪潮，肩負著人們期待的堂宮大工、也就是專司神社寺院建築的木匠佼佼者立石清重，在前往東京、橫濱旅行學習之後，所完成的設計圖〈西洋風校舍〉就是開智學校，儘管在之後沒過多久就出現了所謂〈擬洋風〉建築，現在看來

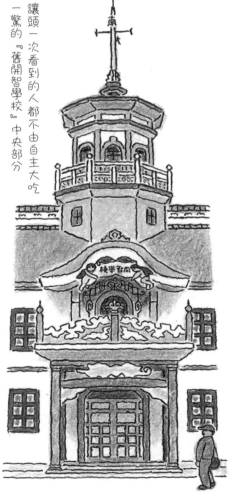

讓頭一次看到的人都不由自主大吃一驚的『舊開智學校』中央部分

125　**18** 松本

『松本市下町會館』是為了保存『舊青柳化妝品店』的正面建築而建造

完全無法理解到底哪裡有西洋風格，感覺非常荒謬可笑，但只要想到文明開化就是從這樣的嘗試開始，建築所擁有的歷史意義就非常大了。隔壁的『松本市舊司祭館』（一八八九年、克萊門神父）曾經是『天主教松本教會』的祭司宿舍，採用高床式設計來應付高溫多濕氣候，陽台更是為了抵禦信州的寒冬，而在之後加裝了玻璃窗。

朝向『松本城』（一五九三年左右）的途中可在神社轉角處遇見湧泉，在山巒圍繞之下的松本市市內，

還看得到其他許多處的湧泉。『松本城』到現在依舊保留著藩政時代的天守閣，屬於全國十二大城中的一座，也是僅有的五座國寶天守閣中的一處，所以這一趟旅程自然要登上五層六階的天守閣頂端瞧一瞧，而從城堡出來以後就是『松本市立博物館』，可利用與古城通行的共通券入內參觀。

由松本城公園往北離開，經過『天主教松本教會』及北門大水井，再繼續沿著護城河旁街道往前走，『舊青木醫院』（一九三四年、須藤設計事務所）是使用抓紋磁磚的昭和初期摩登樣式，而一旁的『宮島耳鼻咽喉科醫

■步行距離：約 5.2 公里
●起點：JR 松本站搭乘松本周遊巴士 17 分鐘，至舊開智學校下車。
●終點：阿加塔之森公園搭乘松本周遊巴士東線 10 分鐘，至 JR 松本站下車。

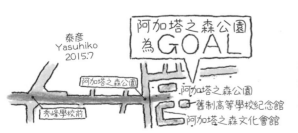

泰彦 Yasuhiko 2015:7
阿加塔之森公園 為GOAL
阿加塔之森公園
舊制高等學校紀念館
阿加塔之森文化會館
秀峰學校前

院』（一九一四年、佐野貞次郎）歷史就更為久遠，當初是作為『神戶醫院』而興建。一路持續走下去還能發現『上條醫院』（一九二四年、設計師不詳）這棟氣派的洋風建築，到了這裡就會知道松本無論哪家醫院都很重視建築設計。當人站在上土通的東門水井處的丁字路口時，不難想像過去這裡就是松本的商業區重心所在，像是擁有醒目擬洋風前陽台

的『松本Hotel花月』（不詳）或『想雲堂』（不詳）的有趣構造，而『松本市下町會館』（昭和初期、設計師不詳）則是將過往位在南端的『舊青

松本有很多十分講究建築設計的醫院，在建築上有著許多細節的舊松岡醫院，其幕後推手就是『川上建築設計室』

柳化妝品店」，重新利用它原本裝飾繁多的門面，另外還有如『白鳥寫真館』（一九二四年、設計師不詳）等等，可說是一條相當有看頭的街道，不妨在這裡邊細賞邊稍做歇息，同時也開始了解到松本會被稱為市民文化之街的理由了。

將腳步轉向西面，會在右手邊轉角處發現部分的紅磚牆，以前在這個轉角處有過一間相當老舊的紅磚建造雙層醫院，筆者每次經過的時候都會來確認一次，還曾經拍過照片記錄，可惜這次來的時候建築物已經

消失，僅有部分的紅磚牆成為了紀念碑，原來這座建築物二〇一一年（平成二十三年）受到長野縣中部地震破壞而予以拆除，印象深刻的建築物就這樣不見，讓人相當惋惜。到了大名通左轉以後，從前曾是銀行的建築物搖身一變成為餐廳『HARMONIE BIEN』，而且令人意外的是兩者居然非常合拍，也讓人越發感受到建築物的奇妙之處。

接著再左轉就能看到『NTT東日本大名町大樓』（昭和初期、設計師不詳），鋪上抓紋磁磚的牆面有排列整齊的窗戶，加上圓拱式大門而顯得非常穩固牢靠，往前就是一直以來名氣響亮，有著藤蔓覆蓋的『餐廳鯛萬』（不詳）這棟建築物，接著直直前進就會來到『田樂木曾屋』轉角處。

『川上建築設計室』（一九二六年、渡邊節）原本是為『松岡醫院』而打造的建築物，會在松本發現渡邊節的作品也讓人大吃一驚，這項作品的存在，也為松本一地的醫院非常重視建築的這個說法，提供了非

128

常充分的補充說明，即使是細微之處都用心完成，在玄關處隔窗使用的彩繪玻璃更是讓人喜愛，花卉與幾何花樣格外具有時代感，不由得好好地欣賞了一番。

沿著女鳥羽川河畔道路往西走，在接近『四柱神社』時的單側街道盡是攤販鋪子，這就是繩手通的參道商店街，而在參拜過神社之後渡過幸橋，經過擁有漂亮外型、漆成全黑的店鋪倉庫的『Deli』所在轉角就是中町通，不轉彎繼續直行的話即為蕎麥麵店的『野麥』，很久沒有來到中町通，赫然發現這裡以驚人的速度朝向觀光發展，從以前開始附近一帶就擁有非常多土藏建築，現在更是透過整修讓整條街道成為徹頭徹尾的土藏之街，吸引著遊客自在地漫步賞遊，而我自然也成為了其中的一分子，至於『Midori藥品』（一九二七、設計師不詳）這樣並非土藏建築的店鋪也就格外醒目，來到遠離街道的咖啡館『Marumo』歇歇腳，看到木造三層樓的建築結構（舊旅館）還依然存在，才安下心來。在大橋通右轉，遇

到兩名外國朋友在源智的水井取水，接著返回大橋通並進入阿加塔之森通後左轉。

『松本市民藝術館』以「松本齋藤紀念音樂節」而聞名，不過從二〇一五年起依照總監督小澤征爾之名，正式改名為「小澤征爾松本音樂節」，在阿加塔之森通盡頭處的森林，也正是這一次徒步之旅終點所在的『阿加塔之森公園』。

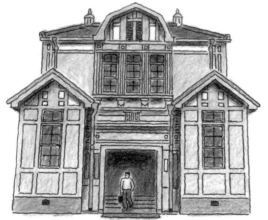

『阿加塔之森文化會館』
使用著舊制松本高等學校的本館與講堂

木造洋館『舊波田町役場』
既美又無比懷舊

在抵達終點前，先造訪位於公園內的『阿加塔之森文化會館』（一九二〇年、一九二二年、文部省營繕），這裡原先是為了舊制松本高等學校的本館及講堂而建，成立於明治時代的第一高等學校到第八高等學校的舊制高等學校，為了顯現國家的威信，因此學校外觀採嚴謹的正面大門，左右還有對稱翼部

校舍的設計，與之相比之下，大正時代才立校並冠上松本、新潟、山口等地名的舊制高等學校，就如同在這裡所看到的一樣，會將大門玄關設置於轉角處，讓人感受到屬於大正時代的自由主義，而且更因為「松高」背倚著阿爾卑斯山，吸引了無數熱愛登山的學生，不妨參考一下曾經在這裡唸書的北杜夫，他的《去毒曼波青春記》等作品，一邊參觀對外開放的部分校舍。

順帶一提，我一位舅舅也是「松高」的畢業生，同樣是熱愛高山的男子，因為他對於山巒的各種話題而讓我對「山」有所認識，真的是要非常感謝他。

接著以〈特別附件〉的形式來介紹另外三件建築作品。

『山邊學校歷史民俗資料館』（一八八五年、佐佐木喜重）的基本設計與開智學校相似，不過卻減少了洋風元素，以原有的和式設計為主體，就連窗戶都採用障子門（和紙拉門），因此相對於開智學校被稱為「Giyaman 學校（鑽石學校）」，這裡就被叫做「障

130

子學校（和紙拉門學校）」了，從松本巴士總站北邊搭乘入山邊線大河合行巴士，到里山邊出張所前下車可到。

『舊波田町役場』（一九二五年、設計師不詳）無論是外牆鋪上雨淋板的木造結構，還是塔屋、前陽台、上下拉窗，都完整地保留下大正時代的美麗洋房模樣，一定要來好好欣賞，由松本電鐵波田站徒步五分鐘能到達。

而松本電鐵的『舊島島站』（一九二一年、設計師不詳），擁有著外牆鋪上雨淋板的木造房舍以及上下拉窗，直到新島島站開張使用以前，都是終點站的島島站所屬車站房舍，造型完全符合終點站地位的車站建築，同樣經過完善整修並保存於新島島站前方，想到波田站或新島島站參觀的人，可從松本站搭乘松本電鐵上高地線前往。

松本電鐵『舊新村站』的獨特車站建築，與新車站一同並列保存。
2017 年時拆除太可惜了！

松本電鐵『舊島島站』這令人喜愛的車站建築，就保存於新島島站的對面

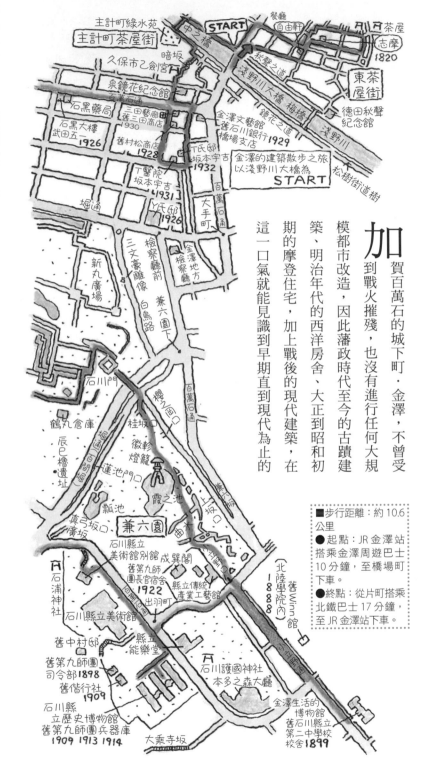

金澤

石川縣

加賀百萬石的城下町・金澤，不曾受到戰火摧殘，也沒有進行任何大規模都市改造，因此藩政時代至今的古蹟建築、明治年代的西洋房舍、大正到昭和初期的摩登住宅，加上戰後的現代建築，在這一口氣就能見識到早期直到現代為止的

■步行距離：約10.6公里
●起點：JR金澤站搭乘金澤周遊巴士10分鐘，至橋場町下車。
●終點：從片町搭乘北鐵巴士17分鐘，至JR金澤站下車。

132

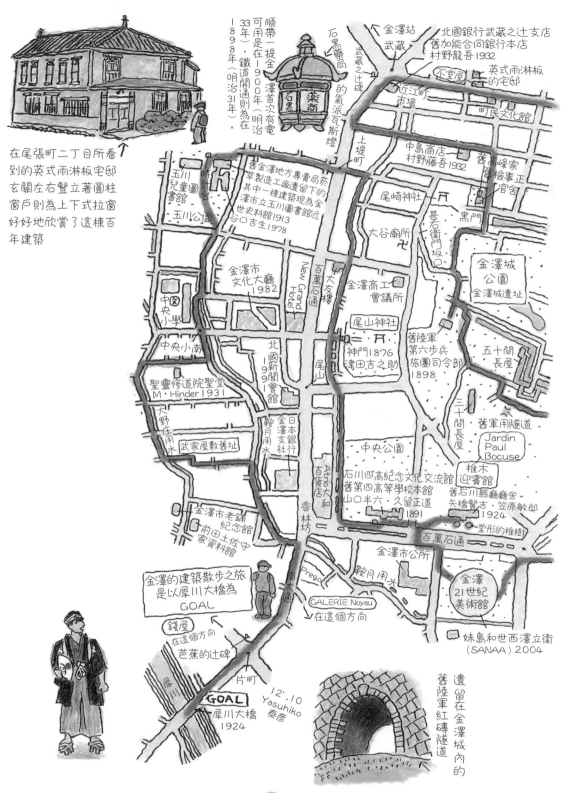

在尾張町二丁目所看
到的英式雨淋板宅邸
玄關左右豎立著圓柱
窗戶則為上下式拉窗
好好地欣賞了這棟百
年建築

順帶一提金澤首次有電
可用是在1900年（明治
33年），鐵道開通則為在
1898年（明治31年）。

石黑藥局
的氣派瓦斯燈

金澤站
武藏

北國銀行武藏之辻支店
舊加能合同銀行本店
村野龍吾 1932

石黑藥局

武藏之辻碑

英式雨淋板
的宅邸

不室屋

近江町
市場

町民文化館

玉川
兒童圖書館

時計台

玉川公園

舊金澤地方專賣局菸
草製造工廠遺留下的
其中一棟建築現為金
澤市立玉川圖書館近
世史料館 1913
谷口吉生 1978

上堤町

中島商店
村野藤吾 1932

舊高峰家
舊檢事正官舍

尾崎神社

甚右衛門坂口

黑門

大谷廟所

金澤城
公園
金澤城遺址

金澤市
文化大廳
1982

New
Grand
Hotel

百萬石通

大友樓

金澤商工
會議所

尾山神社

舊陸軍
第六步兵
旅團司令部
1898

五十間
長屋

中央
小學

中央小南

北國新聞會館
1991

尾山

神門 1876
津田吉之助

三十間
長屋

聖靈修道院聖堂
M・Hinder 1931

日本銀行
金澤支社行

舊軍用隧道

Jardin
Paul
Bocuse

大野庄用水

武家屋敷舊址

鞍月用水

中央公園

椎木
迎賓館

石川四高紀念文化交流館
舊第四高等學校本館
山口半六・久留正道
1891

舊石川縣廳廳舍
矢橋賢吉・笠原敏郎
1924

金澤市老鋪
紀念館
前田土佐守
家資料館

Atrio大和
百貨店

香林坊

堂形的椎樹

金澤的建築散步之旅
是以犀川大橋為
GOAL

金澤市公所

百萬石通

金澤
21世紀
美術館

Prego

鞍月用水

錢屋
在這個方向
芭蕉的辻碑

南大通

GALERIE Noyau
在這個方向

妹島和世西澤立衛
（SANAA）2004

片町

12',10
Yasuhiko
泰彥

GOAL
犀川大橋
1924

犀川

遺留在金澤城內的
舊陸軍紅磚隧道

建築史，很少有哪座城市能有這樣難能可貴的建築散步之旅。

以淺野川大橋為出發起點，經過橫亙在淺野川上美麗三孔橋後，就進入東茶屋街，一八二

茶屋『志摩』

○年（文政三年）經過加賀藩認可而誕生的這條茶屋街，街道鋪上了石板，兩旁盡是櫛比鱗次的紅殼格子茶屋，現在已經列為重要傳統建築物群的保存地區，在茶屋街落成當年就建造的茶屋建築裡，直接開放給遊客參觀的前茶屋『志摩』（一八二○年）被指定為國家重要文化財，洗練的構造中還讓人感受到其中的高雅風格。

經中之橋再次渡過淺野川，回頭前往另一處茶屋街、主計町茶屋街。因位處於河川旁的絕佳地點，使得主計町氣氛滿點、十分浪漫，由檢番（藝妓管理所）所在的轉角處轉彎後就來到「暗坂」，沿著斜坡朝上前進即可進入『久保市乙劍宮』的寺廟範圍，作家泉鏡花就是誕生在主計町這裡，老家舊址還規劃成為『泉鏡花紀念館』。

接著走到百萬石通（尾張町通）上，眼前有著『三田藝廊』這令人印象深刻的建築體，每次來到金澤經過這裡的時候，都一定會來確定是否還依然建在的這棟大樓，特別將轉角正面設計成圓弧造型，融入了以陽台為中心的樣式主義，而讓整體展露出巴洛克風格，另外更有使用抓紋磁磚的樸素牆面，可說是非常有意思的一棟建築物。

轉入立著瓦斯燈的轉角，右手邊是T氏邸（一九三二年、坂本宇吉）無論是門廊的柱子、窗框、門燈、階梯還是腰線的有色磁磚等等，都洋溢著昭和七年的

現代主義氣息。到了下一個轉角右轉的話，出現屬於同一個主人的建築、Ｔ醫院，這裡呈現與住宅完全不同的風格，也能夠看出主人的喜好。

繞過一圈後回到『三田藝廊』後方的『舊村松商店』（一九二八年），這棟建築則是大膽地採行另一種現代主義設計，由此也可以想像得到在昭和初期，附近一帶的建築風景。

由百萬石通前往武藏之辻，屬於土藏建築的老字號店鋪或頂著塔屋的商家就多了起來，擁有氣派瓦斯燈的『石黑藥局』隔壁的『石黑大樓』，由武田五一所設計。

再往前一點的『町民文化館』（一九〇七年）是舊金澤儲蓄銀行，加裝了上這種鯱獸頭瓦，如同城堡一般的大屋頂，並且是土藏建築的和式外觀，然而內部設計卻為西式風格的這間銀行，後方還有著彰顯金澤勢力的紅磚倉庫，可說是非常罕見的建築。至於在北側的賣麩名店『不室屋』後面，也有著像是明治時期

洋館般的建築物，筆者自己就很喜歡這棟建築。

接著欣賞面對著武藏之辻的十字路口、昭和初期完成無數現代主義傑作的村野藤吾，由他所設計的北國銀行武藏之辻支店（一九三二年），這棟建築現在儼然是整座城市的地標象徵，內部更是一定要來參觀，因為太欣賞這間銀行的設計，十間町的『中島商店』（一九三二年、村野藤吾）就是特別拜託這位建築師來完成。

從黑門可以進入『金澤城遺址』，這裡在一八九八年（明治三十一年）時設置了陸軍第六步兵旅團，現在

三田藝廊（舊三田商店‧一九三〇）圓弧的轉角處是巴洛克式陽台

二之丸內的建築就是它的『司令部廳舍』（一八九八年），之後又設置了『舊第九師團司令部』，一直到一九四五年為止，以城堡為中心的金澤都是第九師團的「軍都」。

由石川門出來以後進入『兼六園』，在東南一於的『成巽閣』（國重文／一八六三年）是加賀藩御用工匠們，在文久三年所完成的最後一件大工程，也是金澤的工藝遺產。

沿

著小立野通往南前進，在『北陸學院』裡有著美國傳教士Ｔ・Ｃ・Winn所設計的住宅『舊Winn館』（一八八八年），採用在房屋外牆鋪上雨淋板，也就是陽台殖民樣式的建築，為了抵禦寒冬而在二樓陽台鑲嵌上玻璃窗戶，屬於典型的早期傳教士住宅。『舊Winn館』的前方有著舊石川縣立第二中學校校舍，經修繕活用後成為『金澤生活的博物館』（一八九九年）而保存了下來，因為擁有著三座高塔，又被稱為「三尖塔校舍」而廣為民眾認識的這棟建築

物，雖然是建於明治三十二年的雙層木造建築，卻保存得非常好，哥德式細節或殖民風格主調還有尖塔、屋樑裝飾等等的設計都完美得讓人無比驚訝，也是金澤建築散步行程裡的最大焦點。

『石川縣立歷史博物館』是利用過往屬於舊第九師團兵器庫，三棟大型紅磚建物而成的設施，無論是建於明治時期的一棟（一九〇九年）還是大正時期的兩棟（一九一三年、一九一四年），通通都是舊陸軍省的基本設計，不過三棟建築拿來比較的話，大正年代的建築扶壁大得幾乎觸及屋簷，這也讓小屋架構皇后柱桁架能夠一直非常穩固，可說是非常高明的設計。至於明治年代使用鬼瓦，而大正年代有青銅裝飾，可明確區分出建造的不同時代。

在三棟紅磚建築的附近，有著由『成巽閣』前移築到這裡的『舊第九師團司令部』（一八九八年）和『舊偕行社』（一九〇九年，預計在二〇二〇年作為『東京國立近代美術館工藝館』開放參觀），前者是與位

於城內的『舊陸軍第六步兵旅團司令部』於同一年興建，因此無論是整體比例還是玄關處的三角楣（破風）等都非常相仿，給予人十分樸素的印象，至於明治四十二年建造的『舊偕行社』，相較之下就採行比較複雜的樣式而多了許多的裝飾，儘管是一樣式正確的洋風建築，但在彎翹的屋頂或屋頂天窗的雲紋花樣都殘留著和式風格，比較這兩棟建築的不同，非常有趣。

舊金澤第九師團司令部

往『石川縣立美術館』方向走，在過了美術館後就能遇見『廣坂別館』（一九二二年），這棟建築物是利用舊第九師團長官舍改裝而成，之前在青森縣弘前市曾經欣賞過『舊第八師團長官舍』，兩者的設計非常相似，因此我想應該是有著通用的基本設計存在，共通部分就是有著木骨架風格的設計、對開的窗戶、紅磚煙囪等，相信當時的師團長一定對這樣時髦的洋風建築樂在其中吧。

『金澤21世紀美術館』是為了讓每個人都能夠近距離欣賞現代藝術而建立的機構，因此與其說是屬於金澤一地，不如說是全日本的一大新名勝設施更為貼切。

對面是將『舊石川縣廳廳舍』（一九二四年、矢橋賢吉・笠原敏郎）保存下來的部分，與新建築合併成為了『石川縣政紀念椎木迎賓館』，可以在這裡舉辦各種活動或出租使用。

最後終於來到了舊第四高等學校本館的『石川四高

紀念館』、『石川近代文學館』（石川四高紀念文化交流館／一八九一年、山口半六・久留正道），儘管已經來過了許多

舊第四高等學校的玄關門廊

次，但眺望著建築外觀，沿著階梯行走，漫步於長長的走廊裡，不由得想像在沒有電也沒有鐵道時代的金澤，能夠建造出這麼清晰明亮又有品味的學校，我認為意義絕對是非同凡響。

如果要舉出擬洋風建築的最佳典範，那麼絕對是『尾山神社神門』（一八七六年），設計師是津田吉之助這位建築界要角，同時也納為國家重要文化財。

『舊金澤地方專賣局煙草製造工廠』（一九一三年）建築，目前僅剩下一棟並規劃為『金澤市立玉川圖書館近世史料館』，再看一次就會發現紅磚建造的舊煙草工廠，十分工整而漂亮，在這之後工廠也成為功能更強的建築，與後來建立的現代建築『市立玉川圖書館』（一九七八年、谷口吉生）連結起來，並且能夠完美地融合在一起，我認為是非常棒的設計。

順著鞍月用水、大野庄用水的水路前行，欣賞過『聖靈修道院聖堂』（一九三一年、M・Hinder）再繼續走在長町武家屋敷舊址的狹窄街道裡，從香林坊來到懷舊的桁架橋、犀川大橋，金澤的建築散步之旅也就到了終點。

舊石川縣立第二中學校校舍
門廊處屋簷下方的裝飾

近江八幡

滋賀縣

織田信長所建造的安土城，被一場大火燒毀的三年後，也就是一五八五年（天正十三年）豐臣秀次（豐臣秀吉的外甥）在八幡山又築起新城，將當年由信長召集到安土城的商人們，遷居到新城城下町並推行商業都市計畫，成為近江八幡的發展起源。沒有多久整個天下成為了德川幕府，而近江八幡也就變成了將軍領地，這裡的商人拿著幕府發出的通行手形（通行證）於全國各地經商，現在所能看到的近江八幡舊市區，亦即重要傳統建築

群保存地區（以下稱為「傳建地區」），相關的商家建築在這連綿排列，也讓人不禁緬懷起過往繁榮時光。

隨著時代演進到了文明開化的明治初期，原本散發傳統氣息的街道，開始出現了仿照西洋風格而建築的學校以及官署，儘管不懂真正的西式建築原理，由建築菁英們所設計出來的「洋風建築」依舊讓人們驚豔無比。

一九〇五年（明治三十八年）以英語教師身分從美國出發，來到近

『Andrews 紀念館』是
「沃里斯建築」中的第一號作品

江八幡的滋賀縣立商業學校
赴任的威廉・梅雷爾・沃里
斯 W・M・Vories 為了提供基
督教青年會（YMCA）活動據
點，而在明治四十年時設計出
『近江八幡 YMCA 會館』（現
為 Andrews 紀念館／一九〇
七年）這棟建築全靠沃里斯自
己一人完成，儘管沃里斯之前
並未受過建築專業教育，連張設計圖都不
懂得繪製，依舊憑著熱血大膽地讓會館順
利竣工。沃里斯更設立了近江基督教傳道
團，除了建築以外更推行各種事業，例如
全國性的教育機構、醫療機關等等，但最
主要的重心還是在近江八幡。

此近江八幡「建築散步之旅」是由
JR近江八幡站北口，搭乘近江鐵道

因

■步行距離：約 3.1 公里
●起點：JR 近江八幡站搭乘近江鐵道巴士 4 分鐘，至小幡上筋下車。
●終點：從鍛冶屋町搭乘近江鐵道巴士 15 分鐘，至 JR 近江八幡站下車。

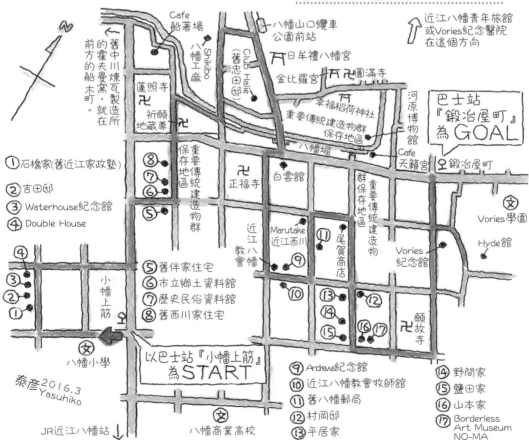

近江八幡青年旅館
或Vories紀念醫院
在這個方向

巴士站
『鍛冶屋町』
為 GOAL

以巴士站『小幡上筋』
為 START

① 石橋家（舊近江家政塾）
② 吉田邸
③ Waterhouse紀念館
④ Double House
⑤ 舊伴家住宅
⑥ 市立鄉土資料館
⑦ 歷史民俗資料館
⑧ 舊西川家住宅
⑨ Andrews紀念館
⑩ 近江八幡教會牧師館
⑪ 舊八幡郵局
⑫ 村岡邸
⑬ 平居家
⑭ 野間家
⑮ 鹽田家
⑯ 山本家
⑰ Borderless Art Museum NO-MA

Cafe 船著場
八幡山口ロ纜車公園前站
八幡工廠 Shikibo
蓮照寺 卍
祈願地藏尊
Club Harie（舊忠田邸）
日牟禮八幡宮
金比羅宮 圓滿寺 卍
幸福稻荷神社
重要傳統建造物群保存地區
八幡堀
河原博物館
Cafe 天籟宮 鍛冶屋町
正福寺 卍
白雲館
保存地區
重要傳統建造物群
群保存地區 重要傳統建造物
近江八幡教會
Marutake 近江西川
尾賀商店
Vories 紀念館
Vories 學園
Hyde館
願故寺 卍
八幡小學
泰彥 2016.3 Yasuhiko
JR近江八幡站
八幡商業高校
舊中川煉瓦製造所的霍夫曼窯，就在前方的船木町。

140

由沃里斯建築事務所負責的『舊八幡郵局』，現在成為了「一粒之會」事務所並且開放內部參觀

巴士的市內循環環線，來到「小幡上筋」停靠站作為起點。首先出現在眼前的是『八幡小學校本館』（一九一七年、田中松三郎），儘管是近代所興建的新建築，但建築樣式卻十分老派，屬於彷彿散發著白色光輝般的木造校舍。下個轉角處右轉，透過紅磚圍牆所看到的建築物屬於『石橋家』（舊近江家政塾/一九三五年），沃里斯的「近江布道團」規劃於近江八幡的池田町，由『吉田邸』（一九一三年）、『Waterhouse紀念館』（舊Waterhouse邸/一九一三年）、『沃里斯紀念館』（舊沃里斯邸/一九一四年、一九七六年拆除）、『Double House』（一九二〇年）來組成所謂的『近江布道團住宅』，由居住在這裡的三戶人家為主軸，依照基督教精神來推廣西式生活而創建的「近江家政塾」教室，到昭和前期都設置於此地。

這幾棟建築物的共通點就是採取美國殖民樣式，一直以來日本民宅格局都十分陰暗且不夠衛生，甚至引起疾病，因此想要學習像美式住宅中通透的格局與採光設計，改善居民的生活狀況，這正是沃里斯建築設計的最主要源頭，也是與同時期來到日本的外國建築師所不同之處。

進

入新町之後，在『舊伴家住宅』（一八四〇年/八幡教育開館）轉而向北，接連有著『市立

鄉土資料館』（舊近江八幡警察署年／一八八六年、一九五三年改建）、『歷史民俗資料館』、『舊西川家住宅』（一七〇六年／國家指定重要文化財），這一條街道在八幡也是大型商家店鋪林立之地，而且是將往昔風情一直維持至今，透過木柵圍牆看到恣意伸

『白雲館』是在1877年（明治10年）作為「八幡東學校」而建造

展著枝椏的松樹，據說就是大型店鋪的商標。

繼續朝北邊走，在八幡堀往右前進的途中，越過八幡堀來到對岸，參拜八幡名稱由來的『日牟禮八幡宮』，然後返回到八幡堀南岸，在馬路的盡頭處即為『白雲館』（舊八幡東學校／一八七七年、田中松三郎），過去這裡因為荒廢得太過厲害而讓人十分憂慮，不過現在已經陸續修復，儘管能力有限卻還是努力採用了西洋設計，再以奢華和風來裝飾，擬洋風式的設計讓人得以緬懷明治初期的學校建築模樣。

往南邊徒步而行，左手邊看到的是這一帶的地標『近江八幡教會』（一九〇七年、沃里斯），接著緊鄰在旁邊的『Andrews 紀念館』（舊近江八幡YMCA 會館／一九〇七年、沃里斯），是知名的沃里斯建築第一號作品，也是認識沃里斯建築非常重要的存在。對面則是較不起眼的『近江八幡教會牧師館』（舊近江兄弟社地鹽寮／一九四〇年、沃里斯）建築。

『舊八幡郵局』（現為沃里斯建築保存再生運動一

粒之會事務所／一九二一年、沃里斯）是深受遊客喜愛的一棟建築，看到原本消失的玄關經過重新修復，實在很欣慰。在郵局年代的二樓為電話交換室，負責電信電報等事物，對於在地所有居民來說都是非常熟悉建築。往下一條馬路行進，這裡同樣還是屬於傳統建築群保存地區，構造氣派的傳統建築林立於兩側，讓人不由得出現時光靜止於此的錯覺。

之前曾在紀念館工作人員的導覽下，參觀過『沃里斯紀念館』（一柳紀念館、舊沃里斯故邸／一九三一年、沃里斯）內部，當時就發現裡外建造雖然無比質樸，但從客廳等等許多地方，仍然能夠看得出來設計師想要傳達的訊息。由紀念館出來以後，可以從外部欣賞在附近的『沃里斯學園』，來到巴士行經的街道，近江鐵道巴士「鍛冶屋町」站牌處就是終點了，但這裡還要額外再介紹五件建築作品。

① 『近江八幡青年旅館』（舊蒲生郡勸業館／一九〇九年），這是和式風格強烈的和洋折衷木造雙層大型建築物，不僅左右對稱，正中央還有著唐破風的玄關，內部的大樓梯更是氣派無比，總之就是一棟非常有力的建築，從JR近江八幡站北口，搭乘近江鐵道巴士「長命寺行」，到「青年旅館前」下車就能看到。

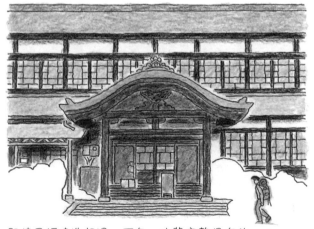

即使已經建造超過一百年，依舊完整保存的
和洋折衷建築──「近江八幡青年旅館」

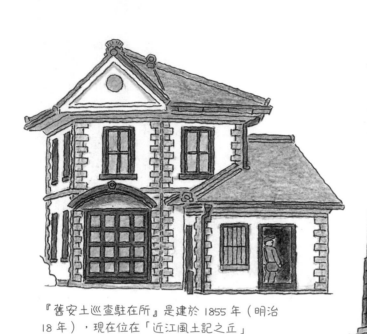

『舊中川煉瓦製造所霍夫曼窯』是在1912年（大正元）左右所建造，用來生產紅磚磚塊

『舊安土巡查駐在所』是建於1855年（明治18年），現在位在「近江風土記之丘」

②『舊中川煉瓦製造所霍夫曼窯』（一九一二年左右）有著紅磚打造的磚窯以及大煙囪，可說是劃時代一大發明的霍夫曼窯，在國內曾經有五十座之多，這裡是現今殘存四座當中的一座，以紅磚建造的角形大煙囪相當吸睛，煙囪果然還是要紅磚堆建才有意思，沿著地圖左上方箭頭方向徒步約十分鐘可到。③『舊安土巡查駐在所』（一八八五年，水原正二郎＝在地木匠）是明治十八年建於安土車站附近，具有土藏建築風格的派出所，斜側一隅設為出入口，而安裝了警察徽章的三角破風還有邊角的堆疊石塊、兩邊對開窗戶以及簷口上的凸出裝飾等等，西洋風格不僅醒目且非常漂亮，在明治年代的駐在所遺跡中屬於十分珍貴的一處，位在由JR安土站徒步約二十五分鐘可到的「近江風土記之丘」。④『舊柳原學校校舍』（一八七六年）是移築至「近江風土

144

記之丘」、擁有塔屋的木造兩層樓校舍，原本建築物是位於現今的滋賀縣高島市新旭町，採用了玻璃窗、陽台、出入口為拱門等的擬洋風建築，卻還附屬著一棟和館建築，現在看來依舊是風格無比奇妙的校舍。

⑤『魚友樓洋館』（舊八幡警察署武佐分署廳舍／一八八六年、堤平兵衛、木子勝太郎＝縣技師）則是房屋外牆鋪上雨淋板並漆上油漆，正面玄關採上下兩層

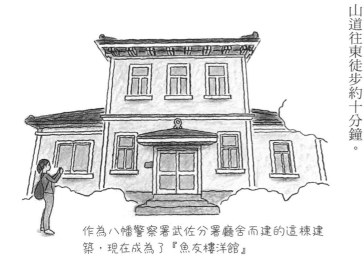

建於1876年（明治9年）的『柳原學校』，現在移築到安土町下豐浦的「近江風土記之丘」

樓設計，同時左右兩側加了側翼建築，儘管規模不大卻是相當氣派而具威權的一棟西洋房舍，雖然很可惜加裝了現代窗框，但因為能夠在原地予以保存而顯得格外珍貴，這一點也非常值得喝采。地點就在舊中山道武佐宿的正中央，從JR近江八幡站搭乘近江鐵道八日市線，在第一站的武佐站下車，沿著車站前的舊中山道往東徒步約十分鐘。

作為八幡警察署武佐分署廳舍而建的這棟建築，現在成為了『魚友樓洋館』

京大校區內的建築 以及東山附近的水道設施

京大～蹴上

京都府

以銀閣之名著稱的『觀音殿』（一四八九年），面對著水池的兩層樓閣下方為住宅，上方則是禪宗式樣的佛堂，這也是足利義政為自己規劃隱退之所的山莊建築中，最晚竣工的一處，如今在眾多遊客環繞之下，更顯露出樓閣所屬氛圍的『銀閣寺』（慈照寺），讓人真切地感受到簡潔樸素又靜寂的東山文化，靠近出口附近有樓閣建造之初具備的原始造型的展覽，不妨前來看看。

從『銀閣寺』前出發，展開這一回的建築散步之旅，經由白川通進入住宅區域即能抵達『京都大學人文科學研究所附屬東亞人文情報學研究中心』（一九三〇年、東畑謙三・武田五一），這棟建築物採西班牙式修道院風格，進入內部可以看到中庭、圍繞著迴廊而

建的各個房間等，從外面無法窺見的特色。

『京都大學農學部正門』、『門衛所』（一九二四年、皆為森田慶一）使用尖頭拱門與日本瓦的組合非常有趣，接著走進校園後往前就是『京都大學湯川紀念館』（一九五二年、森田慶一）以及『京都大學農學部舊演習林事務室』（一九三一年、大倉三郎・關原猛夫），事務室這棟被陽台環繞、充滿小木屋風格的建築特別有意思，不僅使用了西班牙瓦片，梁柱或屋簷的堰頭牆、窗框的裝飾雕刻等等都很講究，值得一看的部分相當多。

走進京都大學吉田校區往『工學部建築學教室本館』（一九二二年、武田五一）前進，這棟建築物是一九二〇年時，擔任京都大學建築學科主任教

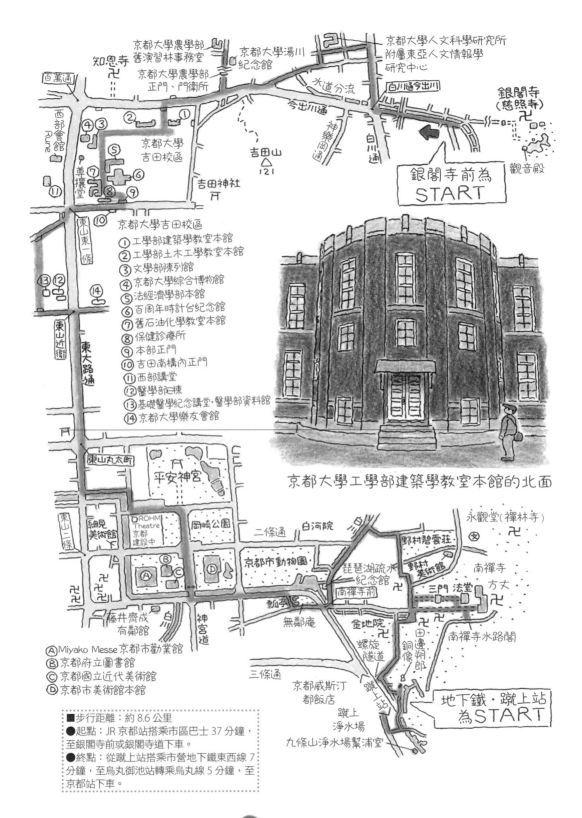

知恩寺卍

京都大學農學部
舊演習林事務室

京都大學農學部
正門、門衛所

京都大學湯川
紀念館

京都大學人文科學研究所
附屬東亞人文情報學
研究中心

百萬通

水道分流

白川通今出川

銀閣寺
(慈照寺)卍

西部會館
Rune

今出川通

神樂岡通

白川通

觀音殿

② ①

④ ③

京都大學
吉田校區

吉田山
△121

吉田神社卍

銀閣寺前為
START

⑤

⑦ ⑥

⑧ ⑨

尊攘堂

⑪

⑩

東山東一條

京都大學吉田校區
① 工學部建築學教室本館
② 工學部土木工學教室本館
③ 文學部陳列館
④ 京都大學綜合博物館
⑤ 法經濟學部本館
⑥ 百周年時計台紀念館
⑦ 舊石油化學教室本館
⑧ 保健診療所
⑨ 本部正門
⑩ 吉田南構內正門
⑪ 西部講堂
⑫ 醫學部陀棟
⑬ 基礎醫學紀念講堂·醫學部資料館
⑭ 京都大學樂友會館

⑬ ⑫

⑭

東山近衛

東大路通

京都大學工學部建築學教室本館的北面

東山丸太町

平安神宮卍

東山二條

細見
美術館

ROHM
Theatre
京都
建設中

岡崎公園

二條通

白河院

永觀堂(禪林寺)卍

野村碧雲莊

野村
美術館

南禪寺

Ⓐ Ⓑ
Ⓒ
Ⓓ

京都市動物園

琵琶湖疏水
紀念館

南禪寺前

三門 法堂

方丈

卍 卍

南禪寺水路閣

藤井齋成
有鄰館

神宮道

瓢亭

無鄰庵

金地院卍

螺旋
隧道

銅像

田邊朔郎
銅像

Ⓐ Miyako Messe京都市勸業館
Ⓑ 京都府立圖書館
Ⓒ 京都國立近代美術館
Ⓓ 京都市美術館本館

三條通

京都威斯汀
都飯店

蹴上站

地下鐵·蹴上站
為 **START**

蹴上
淨水場

九條山淨水場幫浦室

■步行距離：約8.6公里
●起點：JR京都站搭乘市區巴士37分鐘，
至銀閣寺前或銀閣寺道下車。
●終點：從蹴上站搭乘市營地下鐵東西線7
分鐘，至烏丸御池站轉乘烏丸線5分鐘，至
京都站下車。

授的武田五一所設計，玄關上方貼上咖啡色磁磚的圓弧外觀，在當時帶來了非常活潑新鮮的印象，因為在插畫中並無法將正面（南面）玄關周邊處的細緻裝飾描繪出來，所以才繪製了建築的北面。

至於『工學部土木工學教室本館』（一九一七年、山本治兵衛‧永瀨狂三）則是紅磚建造的兩層左右對稱建築，『文學部陳列館』（一九一四年、山本治兵衛‧永瀨狂三）雖然看起來像是石頭建築，但其實也一樣是由紅磚建造，門廊處更是一大焦點。『京都大學綜合博物館』（一九八六年、川崎清‧京都大學川崎研究室）是保管著大學收藏相關資料的一間博物館。

在吉田校區中特別醒目的『法經濟學部本館』（一九三三年、大倉三郎），我認為應該要將建築整個欣賞完一圈才對，接著再走到京都大學的地標象徵，舊本部本館的『百周年時計台紀念館』（一九二五年、武田五一‧永瀨狂三‧坂靜雄），這棟建物基本設計

雖然採行傳統官廳形式，但是磁磚的花樣卻是比『建築學教室本館』看起來還要大且華麗，不愧是武田五一的代表傑作。

『舊石油化學教室本館』（一八八九年、山本治兵衛）有著舊物理學及數學教室，屬於充滿著歷史感的建築，由正面繞向左側就能夠進入中

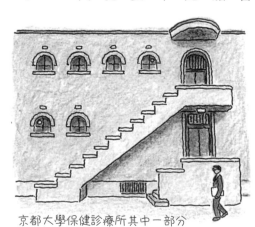

京都大學保健診療所的入口　　京都大學保健診療所其中一部分

148

庭，站在中庭裡環視四周，不由得會感受到現代建築所沒有的空間設計。從『保健診療所』（一九二五年～一九三六年、武田五一・永瀨狂三・大倉三郎・內藤資忠）前的道路經過，發現入口拱門處有著彷彿昆蟲般的裝飾，仔細觀察之後才發現居然是很有看頭的建

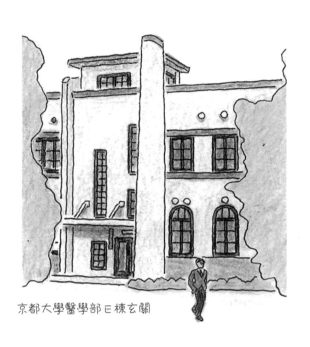

京都大學醫學部E棟玄關

築而嚇了一跳。在『本部正門』（一八九三年、山口半六・久留正道）完工的明治二十六年之際，還沒有『京都大學』，這座大門屬於明治二十二年開校的『第三高等中學校』（明治二十七年開始成為『第三高等學校』），只是校地在明治三十年時讓給了當年創建的『京都帝國大學』，『第三高等學校』轉移到緊鄰南面的土地，隨著二戰結束後學制改變而成為了京人教養部。『吉田南構內正門』（一八九七年、真水英夫〈推估〉）則是明治三十年遷移至新校地的『第三高等學校』的校門，無論哪一座都是擁有著一百二十年上下悠久歷史的大門。

距
離東大路通稍微往裡面一點的『西部講堂』（一九三七年），看到它還依舊健在著實讓筆者鬆了一口氣，在波瀾萬丈的一九七〇年代裡，這兒成為許多大事件的舞台，讓當時的京都變得非常有趣，我也因而頻繁來此，這一段記憶依舊深留在腦海裡，並且還會回想起當時寫在大屋頂上的四個字母。

離開『西部講堂』後進入醫學部校區，看到了『醫學部Ｅ棟』（一九二八年・一九三一年・永瀨狂三・大倉三郎），對其玄關設計無比的佩服，渾圓的錐狀煙囪現在看來依舊擁有著新鮮感，而在隔壁的『基礎

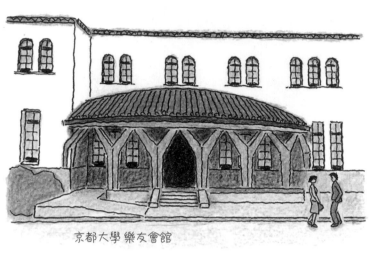

京都大學樂友會館

醫學紀念講堂・醫學部資料館』（一九〇一年、山本治兵衛）則是『舊醫學部解剖學教室講堂』，在復舊工程完成後就像是新建的一樣，但實際上還是屬於歷史古蹟建物。在東山近衛十字路口朝東邊前進，左手邊就有著『京都大學樂友會館』（一九二五年、森田慶一），儘管是九十年前設計的建築物，半圓形的門廊以及Ｙ字形柱子，到了現在還是會讓初次看到它的人感到無比驚艷。

沿著東大路通往南側的『平安神宮』（一八九五年、木子清敬・伊東忠太），作為平安遷都千百年紀念祭的紀念大殿，這個仿造『平安京內裏大極殿』的興建計畫，在開始動工後就發展成為了神社建築，最終完成了近代神社寺廟建築一大傑作的『平安神宮』，神苑的人工庭園則由小川治兵衛負責。背對著神宮，往神宮參道向前走就可以發現『京都府立圖書館』（一九〇二年、武田五一），受到維也納分離派極大影響而設計出來的這座建築，保留了原始的建築物外觀，

150

而位在對面的『京都市美術館本館』（一九三三年、前田健二郎・京都市營繕課／閉館中、預計整修後於二〇二〇年春天以『京都市京瓷美術館』重新開放），站在遠處觀賞時會認為是帝冠樣式而曾敬而遠之，但是靠近並進入內部參觀後，不由得訝異這裡可看之處非常多。

在前往『南禪寺』的途中，可順道欣賞『無鄰庵』（舊山縣有朋別墅的洋館＝一八九八年、新家孝正），這座洋房看起來是倉庫式的土藏建築，由紅磚打造，一樓內部全為土藏建築風格，就連窗戶也是，但二樓內部除了有一面牆是日本畫以外，其它都是西洋風格，天花板為折上格天井，也就是分作上下兩層，牆面與天花板接合處支輪為曲線造型，包括窗戶也是做成西洋式弧形的和洋折衷式建築，庭園為小川治兵衛設計的人工庭園，而且靈活運用斜坡地勢規劃成上下兩層庭園非常有意思。從『無鄰庵』順著白川一旁街道向上前進，右轉經『野村碧雲莊』前方就可以來到

『南禪寺』。

作為臨濟宗南禪寺派總本山的『南禪寺』，其地位列於『京都五山』之上，雖然有國寶級的『方丈』、『方丈庭園』等可供參拜，但是為了讓琵

螺旋隧道（東口）

琵琶湖水道分流可以流經寺院內而特別建造「南禪寺水路閣」（一八九○年、田邊朔郎）絕對要來親眼見識一番，由紅磚建造的十三座橋柱，到水流前進方向的水道隧道口為止都可以看看。離開「南禪寺」之後，於「金地院」前往蹴上方向，在水道運輸的傾斜鐵道Incline下方，有著可供穿越的「螺旋隧道」，隧道因為與鐵軌交叉斜行，為了加強堅固性而以螺旋狀來堆疊紅磚，因此才會稱為「螺旋隧道」。

經過琵琶湖水道、水力發電設施的設計師田邊朔郎銅像，站在能夠看到隧道口的橋梁上，會發現一棟遠方洋風建築，這正是「九條山淨水場幫浦室」（一九一二年、片山東熊・山本直三郎），就如同它也被稱為「舊御所水道幫浦室」，乃是利用水道運送防火用水至「京都御所」的一處設施，為了將水送到比「紫宸殿」屋頂還要高的地點，而在這裡設置了幫浦室，設計同樣出自宮內省內匠寮的宮廷建築師片山東熊，他的這件作品就建設於九條山上，不過這裡也從二○

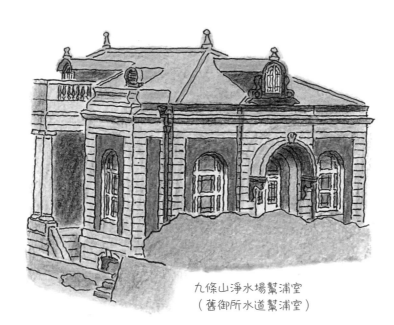

九條山淨水場幫浦室
（舊御所水道幫浦室）

一八年開始變成為「琵琶湖水道船」的上下船地點，而最後不妨就一邊眺望著遠處的幫浦室，一邊以地下鐵・蹴上站作為行程的終點吧。

遍賞明治新時代的學府建築

京都御所周邊

京都府

無論哪個角度，鐘樓看來都無比醒目的『克拉克紀念館』，被認為是同志社的重要象徵

從現在京都的熱鬧景象很難想像，一八六九年（明治二年）日本將首都從京都遷至東京，隨著天皇與皇室遷居，也讓原本圍繞在京都御所周邊的眾多公卿屋敷宅邸，或者是諸侯藩邸人去樓空，這些空屋空地因此荒廢成為雜草叢生的土地，入夜後甚至因為街道過於昏暗而沒有行人敢經過，然而這樣的閒置土地，在新時代裡為了建設學校而派上用場，一

八七六年（明治九年）於御苑北側的薩摩藩邸舊址上完成『同志社英學校』（現為同志社大學），一八八〇年在御苑東側建造『醫學校』（現為京都府立醫科大學），一八九五年則是在御苑西側成立『平安女學院』，一九〇一年在御苑東側繼續增加了『京都法政學校』（現為立命館大學）以及『京都府立第一高等女學校』（現為京都府立鴨沂高等學校）等等，一連串的文教機構紛紛成立於御所周邊，再加上『第三高等學校』、『京都帝國大學』（均為現今的京都大學），讓京都因此成為了全國學府之城。這回「建築散步‧京都御所周邊」完全就是針對這一帶步行欣賞，因此首先就是以烏丸丸太町十字路口作為起點，沿著烏丸通往北出發。

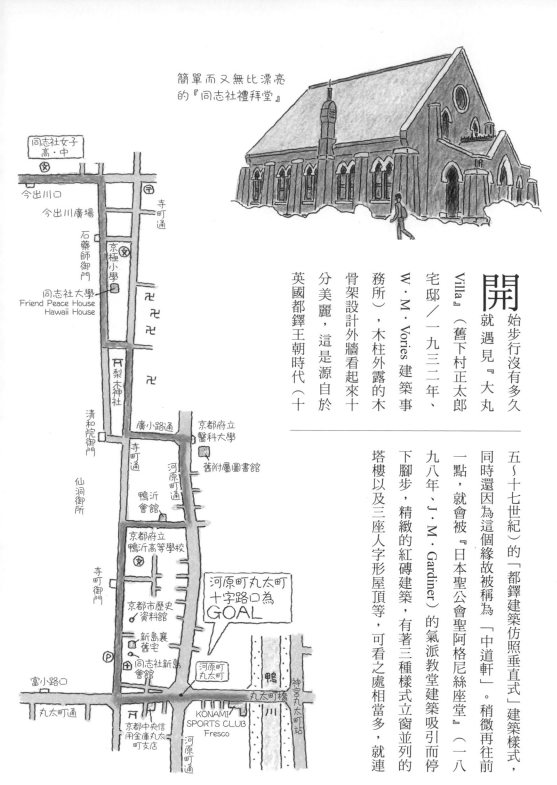

簡單而又無比漂亮的『同志社禮拜堂』

開始步行沒有多久，就遇見『大丸Villa』（舊下村正太郎宅邸／一九三二年、W．M．Vories 建築事務所），木柱外露的木骨架設計外牆看起來十分美麗，這是源自於英國都鐸王朝時代（十五～十七世紀）的「都鐸建築仿照垂直式」建築樣式，同時還因為這個緣故被稱為「中道軒」。稍微再往前一點，就會被『日本聖公會聖阿格尼絲座堂』（一八九八年、J．M．Gardiner）的氣派教堂建築吸引而停下腳步，精緻的紅磚建築，有著三種樣式立窗並列的塔樓以及三座人字形屋頂等，可看之處相當多，就連

地圖標註：
同志社女子高・中
今出川口
今出川廣場
石藥師御門
同志社大學
Friend Peace House
Hawaii House
寺町通
京極小學
梨木神社
清和院御門
廣小路通
寺町通
京都府立醫科大學
河原町通
舊附屬圖書館
鴨沂會館
仙洞御所
京都府立鴨沂高等學校
寺町御門
河原町丸太町十字路口為 GOAL
京都市歷史資料館
新島襄舊宅
同志社新島會館
河原町丸太町
鴨川
神宮丸太町站
丸太町橋
富小路口
丸太町通
京都中央信用金庫丸太町支店
KONAMI SPORTS CLUB Fresco
河原町通

花窗玻璃也無比精采動人，緊鄰一旁的『昭和館』（一九二九、J・V・W・Bergamini）同樣在外牆添加了許多設計而十分有意思，先前提到過的都鐸建築仿照垂直式的木骨架樣式，在這裡也能夠找到一部分。

沿著下立賣通往西行即可抵達『京都府廳舊本館』（一九〇四年、松室重光）前方，建築無比氣派地盤據在林蔭街道「釜座通」的盡頭處，但是卻不會讓人有任何壓迫感，反而感受到滿滿的優雅氣息，建築師前進。

並往北前進，東側有著連綿不斷的『京都御苑』圍牆以及牆內的無盡綠意，見識「蛤御門」、「中立賣御門」、「乾御門」等御所大門後，朝『同志社大學』前進。

松室是生於京都且以京都府技師身分而十分活躍的一位人物。回到烏丸通

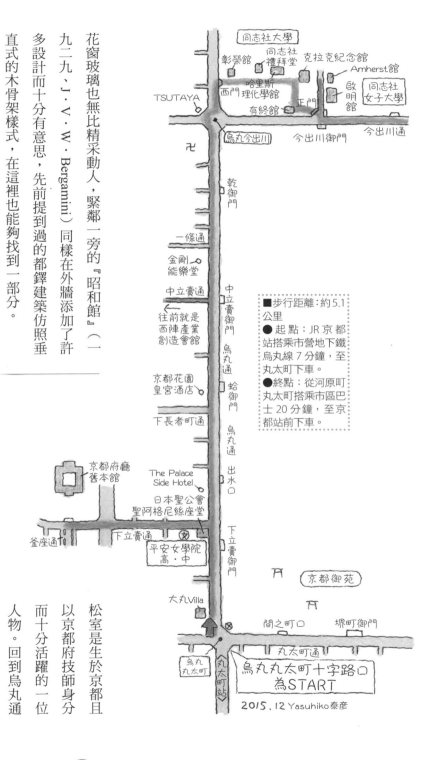

同志社大學
彰榮館　同志社禮拜堂　克拉克紀念館
哈里斯　Amherst館
西門理化學館　啟明館　同志社女子大學
TSUTAYA　有終館　正門

烏丸今出川　今出川御門　今出川通

乾御門

一條通

金剛能樂堂

中立賣通

往前就是西陣產業創造會館

中立賣御門　烏丸通　蛤御門

京都花園皇宮酒店

下長者町通

京都府廳舊本館

The Palace Side Hotel

日本聖公會聖阿格尼絲座堂

釜座通　　下立賣通

平安女學院高・中

下立賣御門

京都御苑

大丸Villa

間之町口　堺町御門

丸太町通

烏丸丸太町

烏丸丸太町十字路口為START

烏丸丸太町站

2015，12 Yasuhiko泰彥

■步行距離：約5.1公里
● 起點：JR京都站搭乘市營地下鐵烏丸線7分鐘，至丸太町下車。
● 終點：從河原町丸太町搭乘市區巴士20分鐘，至京都站前下車。

來到『日本聖公會聖阿格尼絲座堂』欣賞教堂建築

『同志社大學』是以美國傳教士身分返國的新島襄所建造，一八七五年（明治八年）創立的『同志社英學校』為其前身，新島認為推動日本的現代化必須培養出具有基督教精神的人才，因此接受美國公理會差會（美國海外傳教機構）的資金援助，並以寺町丸太町下的臨時校舍來創辦學校。

學校在一八七六年九月時遷移到現在的今出川校區一地，想要進入校園就必須行經西門，不過因為會來

到屬於大學管轄的範圍內，因此必須獲得大門警衛的許可才能進入。走進來以後，位在左手邊的『彰榮館』（一八八四年、D・C・Greene）建築師Greene，既是傳教士也是同志社的教師，施工則是由知名的木匠師傅尾瀧菊太郎負責，雖然外觀看起來是仿照都鐸建築的垂直式風格，但建築工法卻是純粹的日式作法。再往前一點的『同志社禮拜堂』（一八八六年、D・C・Greene），同樣是由傑出木匠師傅的三上吉兵衛進行施工，簡潔而美麗，完全符合祈禱氛圍的一座建築，可以清楚地看到內部採用名為鋏小屋組的西式屋架，由此也證明了當初這些傑出的木匠們，的確學習到了西洋的建築技術。新島為了將同志社發展成日本首座私立綜合大學，一開始先有創建理學部的構思，之後獲得美國企業家J・N・Harris的資金贊助而實現理想，並動工興建出『哈里斯理化學館』（一八九〇年、A・N・Hansell）。A・N・Hansell是以神戶外國人居留地為工作重心，屬於英國皇家建築師協會一員的建築

師，整棟建築物採英式設計，因此連紅磚也使用了英式砌法。

運用美國企業家克拉克夫妻捐款而建成的校舍，命名為『克拉克紀念館』（一八九四年、R・Seel），擁有著與校園裡其他建築一眼就看得出來不同的德式高聳鐘樓，無論站在哪裡都能夠清晰地看見，堪稱是同志社的最大地標象徵。R・Seel 是在東京的官舍集中計畫裡應聘而來，屬於 Ende & Böckmann 事務所頭號德國技師。

　　『有終館』（一八八七年、D・C・Greene）則是作為「書籍館」（圖書館）之用而完成的建築物，其紅磚裝飾是最大特徵，因此在遠處欣賞完建築以後還需要靠上前來一一仔細觀賞。由正門出來後，位在前方的『啟明館』（一九一五年、一九二〇年、沃里斯建築事務所），雖然同樣屬於紅磚建築，卻格外強調建築本身的份量與穩重感。至於靠在北邊的『Amherst館』（一九三二年、沃里斯建築事務所），儘管出自

同一建築師但風格匹變，採取美國新格蘭的典型喬治亞式建築，筆者猶記得在大約四十年前因為幫男性雜誌《IVY》撰稿，在美國東部鱈魚角一帶旅遊時，就發現當地擁有「這座喬治亞式建築屬於州所指定的文化財」等等標示的民宅非常多。

被大型現代建築環繞下的『京都府立醫科大學 舊附屬圖書館』，莫名地讓人覺得非常安心

離開同志社校區後，由今出川通繼續往東走（只要在同志社女子大學正門前的紅綠燈，走向京都御苑一側的步道即可），沿著御苑右轉並前行，這裡在過去是『同志社大學 Friend Peace House、Hawaii House』，房屋外牆鋪上雨淋木板並漆上油漆，一、二樓皆設有陽台，這是來此進行醫療傳教的 John·C·

光看外觀就充滿樂趣的建築物『鴨沂會館』

Perry 的住宅，也曾經被作為大學設施，但在二〇一八年拆除。

『京都府立醫科大學舊附屬圖書館』（一九二九年、京都府營繕課）是在周邊大型現代建築圍繞下，孤伶伶的一棟舊建築，也是令人更加能夠體會當時建築物之美的作品，至於『鴨沂會館』（一九三五年、京都府營繕課）則能充分展現屬於昭和初期摩登主義特色，是很難讓人匆匆一瞥就離開的建築，在玄關右邊貼上磁磚的圓柱更是讓人印象深刻。

『新島舊邸』（一八七八年、新島襄）同樣可以算是殖民地風格建築，看起來與來自歐美的教師、傳教士或技師所興建的眾多附帶陽台的住宅同時期建造，但感覺還是有所不同。『京都中央信用金庫丸太町支店』（一九二七年、西村好時）的設計師西村，作為舊第一銀行系列的設計師而聞名，因此這一棟同樣是擁有著踏實且一板一眼風格的建築。

再繼續往前的河原町丸太町十字路口，就是這一趟

158

建築散步之旅的終點，在抵達終點之前，可以先走到架設在鴨川上的丸太町橋附近，這裡有著『舊京都中央電話局上分局』（一九二三年、吉田鐵郎／現在是超級市場以及運動俱樂部），像這樣屋頂向上翹的特徵聽說是屬於德國的鄉村風格，要是再加開了天窗，彷彿就像是巨人之眼一般，將這種構思放在如電話局般的大型建築上，可說是十分地大膽，吉田正是東京中央郵局的設計師，而這裡則是再更早之前的作品。

最後附帶介紹的這個建築，是『舊西陣電話局』（現為西陣產業創造會館／一九二一年、岩元祿），由烏丸通轉進中立賣通後，往前行進約五百公尺左右，這

給予人實在的建築印象的『京都中央信用金庫丸太町支店』

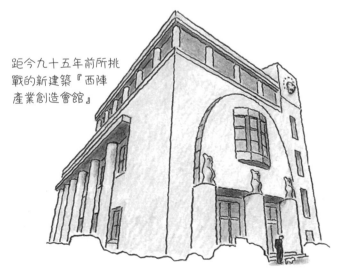

距今九十五年前所挑戰的新建築『西陣產業創造會館』

棟建築就在左側，仔細觀看，會發現外牆上有著女性裸體的藝術雕像，另外在正面以及東面屋簷下方也林立著裸女的浮雕，讓建築物既摩登又別具風情，在建築史上完成這件紀念碑性質作品的建築設計師岩元，曾經是遞信省建築部的一員，可惜在二十九歲時早逝。

京都七條通

昭和初期的繁華大街
銜接東西兩地的本願寺

京都府

聽聞京都的七條通直到二戰之前，都是這裡首屈一指的商業要地，起源正是在一八七七年（明治十年）京都車站開立之時，因為是扼守京都交通進出的重要地帶，各家金融機構陸續在此設立分店，一九一二年（大正元年）時進行道路拓寬工程，商店街的門面規格也因此統一。在大正天皇舉行即位儀式（大正四年）這一年，興建出日本最大規模的火車站（屬於鐵道院時代的渡邊節的設計，一九五〇年燒毀），新的火車站因為建造在舊車站以南

河井寬次郎
紀念館

上棟梁町

下梅屋町

鐘鑄町

鍵屋町

正面町

蛭子町南組

舊高山製陶所
1906

常盤町

方廣寺

正面通

鐘樓

大佛殿
遺跡

唐門
豐國神社

大佛遺跡
綠地

東大路通

妙法院

木屋町通

舊任天堂
本社
1933

正面橋

川端橋

上堀詰町

耳塚

塗師屋町

大和大路通

技術
參考
資料館
1930

西木屋町通

河原町通

新日吉町

高瀨川

鴨川

下堀詰町

京都本線

七條站

正門
1895 新館

本館
1895

京都
國立博物館

GOAL

智積院

延續左圖

七條河原町

川端町

七條通

七條大橋
1913

日吉町

本町6

大和大路七條
北斗町

東山七條

中間省略
約300公尺

上之町

須原通

鹽小路通

柳原銀行紀念資料館
1907

鹽小路橋

鹽小路橋

三十三間堂
（蓮華王院本堂）

七軒町

鹽小路通

法住寺

養源院

智積院會館
1966

東山七條十字路口

GOAL

龍谷大學本館為明治初期擬洋風
建築的代表性作品，是站在正前方，更能
產生強烈敬畏感受的建築

位置，站前廣場也在此時應運
而生。

然而在二次戰後，京都的鬧
區移轉到了四條通，無論是百
貨公司還是金融機構也全集中
至四條通上，還存在於七條

■步行距離：約6公里
●起點：JR京都站搭乘市區巴
士10分鐘，至七條大宮京都水
族館前下車。
●終點：從東山七條搭乘市區巴
士10分鐘，至京都站前下車。

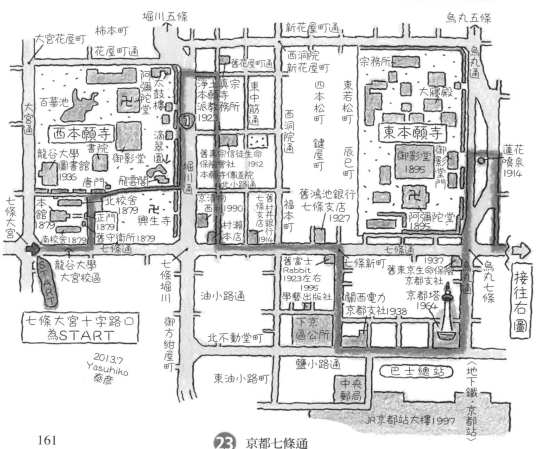

舊真宗
信徒生命保險會社
本願寺傳道院

本願寺傳道院的外面，擁有眾多
石雕的靈獸靈鳥

靈鳥的一種

有翅膀的大象

通兩旁的昭和初期銀行建築，或者是磁磚外牆的建築物，都是過往繁華時代留下來的遺韻。

七條通的北側屬於東西本願寺的所屬範圍，占地非常廣大，若是站在正前方，更能讓人產生強烈敬畏感。

其分別擁有各自的門前町，櫛比鱗次林立著佛具店鋪或提供信眾下榻的旅館，也因此七條通也可說是另一

處本願寺的門前町。兩座本願寺以大規模的寺廟建築著稱，不過在明治之後就開始在周邊出現附屬設施，或是設置學校、金融機構，因此在七條通附近的現代建築大多數都是這一類機構，這一趟散步之旅就是前往觀賞上述的建築。

從七條大宮十字路口出發沒有多久，就來到了『龍

162

谷大學』大宮校區（本館＝一八七九年），首先將目光停留在正門的獨特門柱裝飾上，接著觀察左手邊舊門衛所的紅磚建築設計，最後才是來到本館的正前方，這一座令人有強烈敬畏感受的本館，給人非常氣派的印象，但若細細觀察建築細節，會發現在門廊上方的三角楣與古典主義樣式截然不同，柱頭裝飾類似擬寶珠的模樣，屋簷的塀頭牆也像是寺院神社裡，突出於柱子外的裝飾的木鼻，許多細部都採用傳統和風元素，也難怪這棟建築在所謂的典型擬洋風建築中十分出名。而且在明治初期，為了建設出能夠符合新時代學校校舍的模樣，當時的傑出人才費盡心血完成了這樣的洋風建築物，因此可看重點非常之多，同時期完成的南北校舍也是一樣的設計。

『西本願寺』

南門處右轉，讓人吃驚的華麗絢爛裝飾的唐門（國寶）立刻呈現在眼前，這座桃山時代建立、有著御成門形式的大門，前後都有唐破風，整體塗上了黑色底漆再飾以繽紛色彩雕刻，儘管雕的都是虛幻角色，不過卻將真實存在的動物惟妙惟肖的展現出來，非常有趣。

『西本願寺』正式名稱應該是『龍谷山本願寺』，屬於淨土真宗本願寺派的總寺院，本堂的阿彌陀堂以及御影堂這兩座巨大木造建築為中心，東南一隅滴翠園（庭園）內的飛雲閣（國寶／至二〇二〇年三月為止都在進行整修工程中），看了照片對建築物非常有興趣，但是建築物並不開放參觀。

欣賞過北面的太鼓樓後，越過堀川通往東行，『淨土真宗本願寺派教務所』正面玄關處三拱門的唐草花紋還有鐵門是觀賞重點。由玄關前轉向南邊，前往散步之旅上半段的焦點『本願寺傳道院』。

青銅色的伊斯蘭風格圓頂，斗拱上有火燈窗❶並安裝上欄杆，而塔屋本身則由堆疊的紅磚支撐，玄關前則有著石雕的靈獸靈鳥迎接著訪客，『本願寺傳道院（舊真宗信徒生命保險會社）』（一九一二年、伊東忠太）的建築師，採取了獨特的和洋印度中東折衷樣

式，將看著它的所有人引領進不可思議的世界，由於座落在狹窄的馬路上，為了想要看到它的全貌而繞行了一圈，還發現東南隅的小塔、平屋頂等等諸多景點，雖然怎麼看都覺得是很奇異的建築物，但存在感也的確無處可比擬。

由　七條通往東面行進，左手邊有著兩棟舊銀行的建築物，『舊村井銀行七條支店』（一九一四年、吉武長一）擁有莊嚴的多立克式巨柱結構，屬於規模不大卻是非常氣派的銀行建築，現在成為了咖啡廳以及餐館，已經沒有使用的西側出入口非常迷人，像這樣的建築物為古都街道帶來恰到好處的變化底蘊，我認為是非常有存在的價值。一旁的『舊鴻池銀行七條支店』（一九二七年、宗建築事務所、大倉三郎）則擁有銀行少見的亞洲風格，是非常有意思的一棟建築，靠近一點會看到正面處玄關屋簷有下垂或結圈的繩子裝飾，讓人感覺似乎是有著什麼不可說的內情，現在則作為結婚會場，並以此保存建築物。

在七條通的反方向則有一座非常熱鬧的建築，這正是『舊富士Rabbit』（一九二三年左右），建築正面中間是希臘戰車與獻上螺旋槳的天使，沒想到入口屋簷下是以輪胎為靈感的彩繪花窗，左右兩旁也同樣是以汽車或工廠為主題的設計，充滿了二戰前商店建築摩登多彩的裝飾風格，不僅非常有趣，可看之處當然也很多，如今是餐飲店進駐。

走過『舊富士Rabbit』轉角來到了鹽小路通，這裡有著『關西電力京都支社』（一九三八年、武田五一），在關西地帶遺留下眾多作品的武田五一，在這裡能夠見識到它獨有的摩登風格建築，朝向京都站的轉角設計為圓弧形，因此從這個轉角就能夠走向車站，細節處以西側入口左右的照明為最大看頭。

東　本願寺』正式名稱應該稱為『真宗本廟』，為真宗大谷派的總寺，寺院建築規模宏大，本堂的阿彌陀堂以及過去曾被稱為大師堂的御影堂，更是規模極大的木造建築，二〇一五年時結束了平成

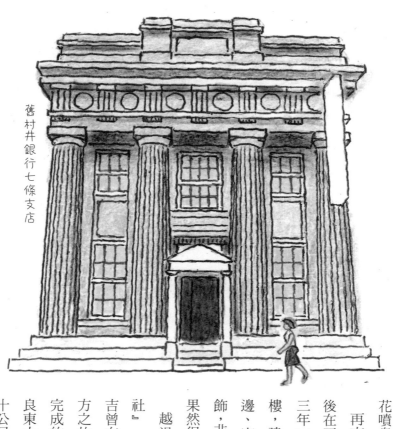

舊村井銀行七條支店

年度的大整修，御影堂門之前還有武田五一設計的蓮花噴泉。

再來就回到七條通繼續往東走，進入高瀨川旁街道後在正面通右轉就來到了『舊任天堂本社』（一九二三年），原來這就是風靡世界的任天堂總公司的舊大樓，建築是以表現主義時代為主軸來做設計，玄關周邊、窗戶四周還有腰壁處都各自以不同的設計來裝飾，非常有意思，而且這是一棟縱深十分長的建築物，果然很具有京都在地特色。

越過『正面橋』，沿著正面通往東前往『豐國神社』，正面通的「正面」兩字的由來，起因於豐臣秀吉曾在這建立的『方廣寺』大佛殿，正對著街道正前方之故。一五八六年（天正十四年）開始動工興建，完成的大佛像高達六丈三尺（約十九公尺），比起奈良東大寺的大佛像更巨大，而大佛殿更曾是高約有五十公尺、南北長約九十公尺、東西寬約五十五公尺的超級雄偉建築（與現在的『豐國神社』大佛殿幾乎位

165　　㉓ 京都七條通

在同一地點），因地震火災毀損後，豐臣秀賴三度打造規模更大的大佛殿，而一旁梵鐘上的銘文，還成為日後德川家康發動大坂冬之陣的藉口，變成歷史上知名事件，這座梵鐘目前還在神社北側的『方廣寺』寺院內，周圍還擺放有大佛殿的保留文物。至於『豐國神社』的唐門（國寶）也同樣屬於桃山時代古物，雖然外觀並不華麗，卻是擁有精采裝飾的藝術傑作。

緊鄰在『豐國神社』南面的是『京都國立博物館』（一八九五年、片山東熊），以法國文藝復興為設計主軸，屬於片山一大傑作的本館（明治古都館，重要文化財／進行免震改修計畫當中，所以不公開）以及正門（重要文化財），雖然想過去參觀卻因為採訪當時（二〇一三年）正在進行工程而無法入內。

等到鑑賞完『三十三間堂』狹長巨大建築物後，東山七條就是散步之旅的終點了，不過在此之前先拜訪了過去曾聽聞過的『妙法院』庫裏（國寶），作為僧侶住所或廚房的庫裏是梁間達十二間（一間約一・八公尺）、桁行十一間的巨大木造建築，抬頭仰望其屋架不僅吃驚更無比佩服，也跟著就此結束了京都七條通的旅程。

❶火燈窗：主要出現在日式庭院、城廓、住宅中的鐘型窗戶，頂端通常呈現火焰或花朵造型。

京都國立博物館本館這時候因為工程而無法入內，只好嘗試著描繪外觀

奈良

從八世紀的天平到和洋折衷主義

奈良公園周邊的建築散步

奈良縣

比起古蹟建築中總交雜著現代建築的京都，奈良就少有這樣的街道風景，在這少數的一處現代化設施就是『奈良國立博物館·奈良佛像館』（舊帝國奈良博物館本館、一九〇〇年成為奈良帝室博物館／一八九四年、片山東熊、宗兵藏），當明治二十七年出現這座新巴洛克式建築物的時候，引發了「與古都景觀不協調」的嚴重惡評，這讓縣政府決定：「奈良乃我國藝術精粹的古老建築的匯聚之地，人們厭惡似是而非的西洋建築，因此未來應該採行日本建築的優點建造」之後奈良就以公共建築為中心，即使內部採西洋風格但外觀還是和式的和洋折衷設計。

透過建築散步之旅，徒步於奈良市區時可以發現許多這樣的實例，因此也了解到這正是奈良建築的一大

特色，那麼就以這樣的主題，首先從『近鐵奈良站』出發吧。

前往『奈良女子大學』途中，有著無論是誰看到都知道是過去警察局的小型建築，也就是『舊鍋屋交番北町案內所』（舊奈良警察署鍋屋聯絡所／一九二八年、設計者不詳），雖然規模很小卻充分顯現昭和初期的設計特色，而成為矗立在街道一隅的古董，接著往前行是洋溢著明治後期學校風格的正門、守衛所，以及『奈良女子大學紀念館』（舊奈良女子高等師範學校本館／一九〇九年、山本治兵衛）。看過正門和守衛所後，就可以來鑑賞正面後方的尖角屋頂塔屋、屋頂天窗、木骨梁柱顯露於牆的木骨真壁構造，並在灰泥牆面出現木板排列模樣的明治年代學校建築特

色，山本治兵衛是文部省技官，擔任『京都大學』首位建築部長，亦是引領明治時期京大校區建設計畫的一人，文部省在明治年代興建了眾多木造哥德式學校，至今還保留下其中一部分，想不到在建築散步之旅中竟有機會發現其中幾處。

穿越過『奈良縣廳』一旁往『興福寺』邁進，『北堂』（鎌倉時代／國寶）則是完美地重現天平年代創建時的模樣，『五重塔』（室町時代／國寶）則是奈良一地最高的一座日式風格塔樓，從景觀上來說也是奈良的地標象徵，『東金堂』（室町時代／國寶）擁有寄棟造樣式的廡殿頂，以及木柱向中央靠攏

『舊鍋屋交番北町案內所』是街道上的一處古董

而顯得空間寬敞的元素都是仿效古法而建，不妨可以親自來驗證一番。

一邊經過猿澤池、荒池一邊欣賞古都景致的同時，來到了『奈良Hotel』（一九〇九年、辰野片岡建築事務所），這正是前面所述，與歷史景觀完美融合的和

『佛教美術資料研究中心』這棟建築，是明治35年時為了作為奈良縣物產陳列所而建。此圖描繪的是正面門廊部分

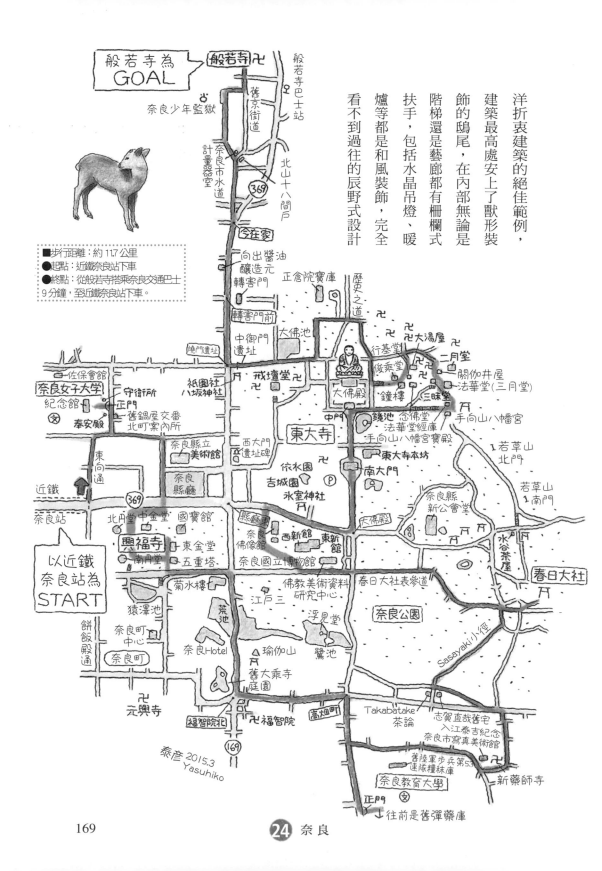

般若寺為 GOAL

洋折衷建築的絕佳範例，建築最高處安上了獸形裝飾的鴟尾，在內部無論是階梯還是藝廊都有柵欄式扶手，包括水晶吊燈、暖爐等都是和風裝飾，完全看不到過往的辰野式設計

■步行距離：約11.7公里
●起點：近鐵奈良站下車
●終點：從般若寺搭乘奈良交通巴士9分鐘，至近鐵奈良站下車。

以近鐵奈良站為 START

泰彥 2015.3 Yasuhiko

由天平時代建築正堂（左），以及鎌倉時代重建的禮堂（右）
所銜接而成的東大寺『法華堂（三月堂）』

風格，現場監督為河合浩藏。

由高畑町往南行進，參觀位在『奈良教育大學』校園內的舊陸軍遺址，因為地點是在學校裡，所以必須獲得警衛處的同意再前往『舊陸軍步兵第五十三連隊糧秣庫』（現為學術情報教育中心教育資料館／一九○八年、設計者不詳），除了玄關周邊以外都維持管理著絕佳的過往模樣，令人佩服。『舊彈藥庫』則是在校園的西南隅，這裡同樣是管理維持得十分良好，甚至會誤以為是新落成的建築。

經過『新藥師寺』、『志賀直哉舊居』之後邁向『春日大社』，大社創立於奈良時代後期的七六八年（神護景雲二年），作為平城京的守護神，從南門進入以後就是拜殿、中門，而祭祀著祭神的本社本殿則在後方，採倒 V 字形的切妻屋根妻入式的春日造設計，並因此出名的本殿一共有四座相連而建。在本社南側的若宮本殿與本社本殿為相同建築模式，透過拜殿就可以看得非常清楚，因此想了解春日造建築結構，不妨來這裡參拜。

從

著『春日大社』表參道向西前進，在參道北側有陳列所／一九○二年、關野貞），當時發現這棟建築物存在時的心情，至今依舊印象深刻，雖然是將牆壁做在柱梁中間，凸顯柱梁的木造真壁造設計的和洋折衷風格，但因為左右對稱且都有兩翼建築延伸，讓我著『佛教美術資料研究中心』（舊奈良縣物產

170

認為這是一棟非常特別的建築，在正面二樓的中東或印度風格窗戶也無比醒目，還一度以為是伊東中太的作品，結果並不是。之後做調查才得知是配合古都景觀而建造的建築。在因為片山設計的『帝室博物館』不獲好評之際，作為奈良縣技師而赴任的設計師關野貞，也是建築史學者及建築師，在古老神社寺院的修復保存上擁有巨大功績的一人。

這棟建築能夠如此氣派地流傳到現在，我認為應該要讓更多人認識它才對。

再來就是前面提過的『奈良國立博物館・奈良佛像館』，現在這一棟西洋建築早就已經融入了此地，沒有一個人會說它與古都景觀不協調，但同樣的大家也都不知道，正是因為這一棟建築物才會在奈良誕生諸多和洋折衷建築，這種時候不由得要重新研究什麼樣的設計，與古都景觀才是最佳搭配。

一　邊佩服著『南大門』（一一九九年／國寶）屋簷間的斗拱而過，並在參拜過大佛殿以後朝向『手向山八幡宮』，接著來到『法華堂（三月堂）』（天平時代、鎌倉時代／國寶），法華堂是由建於天平時代擁有廡殿頂的寄棟造樣式正堂（北棟），以及一一九九年由俊乘坊重源重建的禮堂（南棟）所銜接而成的特殊建築，站在西側就可以將整體結構看得非常清楚（參考一七〇插圖）。站在『二月堂』（一六六九年／國寶）的舞台享受過眼

東大寺『轉害門』，至今依舊維持著天平時代創建之初的模樣，十分厲害

前風景後，由『閼伽井屋』（鎌倉時代／國重要文化財）往燒門遺址方向而下的坡道，則是奈良最讓人愉快的一條小徑，途中可以繞到『鐘樓』（十三世紀／與梵鐘同為國寶），欣賞僅有週日能夠參觀外觀的『正倉院寶庫』（奈良時代／國寶），一睹獨特的校倉造建築。

『奈良市水道計量器室』正面，「水」字的圖案展現著大正十一年（建築年份）的時代感

好不容易來到了『轉害門』（天平時代／國寶），至今依舊保留下創建當時的模樣，倒V字形的切妻造屋頂八腳門與本瓦葺，顯得氣勢十足的這座門讓我毫無理由的喜愛，每次造訪奈良的時候就一定會過來，大門所擁有與眾不同名稱，來自於『手向山八幡宮』舉行轉害會儀式時，神明轎輿會抵達的地點而得名。

從今在家沿著舊京街道一路來到北側，岔路轉角處會發現設計很值得欣賞的『奈良市水道計量器室』（一九二二年、設計者不詳）小型建築物，以及前方的『北山十八間戶』（傳為江戶時代／國史遺跡），十八間戶是十八間當時的集合住宅的棟割長屋，在江戶時代讓痲瘋病患入住的一種救濟設施，由岔路往左前進會看到左手邊是連綿的紅磚圍牆，前方是令人相當吃驚的『奈良少年監獄』（舊奈良監獄／一九〇八年、山下啟次郎等司法省營繕）正門，彷彿繪本上的西洋城堡一樣的大門，不由得看到入迷，而在大門後方同樣是紅磚建造的本館，以及八角形塔屋的

醫務所，不過平常並不開放參觀（二〇一七年廢廳、指定為重要文化財。正規劃轉型成為飯店等的複合設施）。

最後來到面對舊京街道、擁有『樓門』（鎌倉時代／國寶）的『般若寺』，飛鳥時代由慧灌法師開山而建的『般若寺』之名，來自於七三五年（天平七年）聖武天皇為了守護平城京的鬼門，將「大般若經」埋

看起來無比簡樸卻非常勻稱整齊，
模樣很美的『般若寺樓門』，這是
站在內側所描繪的角度

入地基再蓋塔樓而得來，平安時代作為一大寺院校園，據說曾吸引千名僧人在這裡求學問道，十二世紀遭受南都燒討之禍毀壞，在鎌倉時代再度重建，從『樓門』可以看到『十三重石塔』（鎌倉時代／國重要文化財）與『一切經藏』（鎌倉時代／國重要文化財）皆排列於同一條線上，兩者間栽種著滿滿的四季應時花草，而這座『般若寺』也正是這趟散步的終點。

『奈良少年監獄』正門給人強烈印象

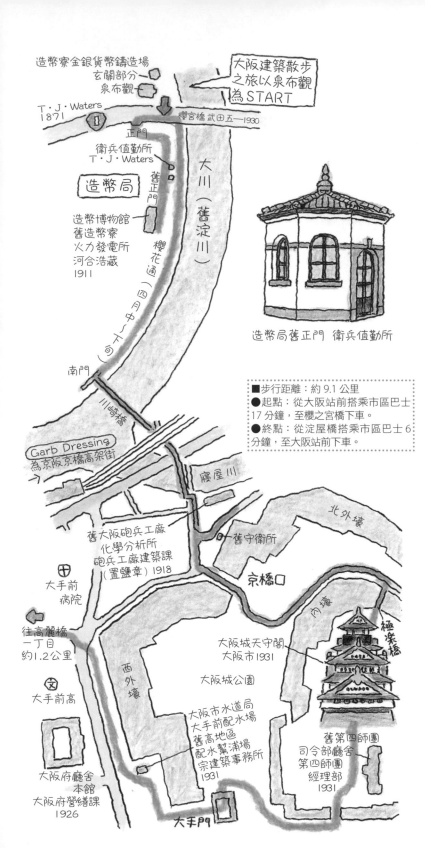

造幣寮金銀貨幣鑄造場
玄關部分
泉布觀

T・J・Waters
1871

櫻宮橋 武田五一 1930

大阪建築散步
之旅以泉布觀
為START

正門

衛兵值勤所
T・J・Waters

造幣局

舊正門

大川（舊淀川）

造幣博物館
舊造幣寮
火力發電所
河合浩藏
1911

櫻花通（四月中～下旬）

南門

川崎橋

Garb Dressing
為京阪京橋高架街

寢屋川

北外壕

舊大阪砲兵工廠
化學分析所
砲兵工廠建築課
（置鹽章）1918

舊守衛所

京橋口

內壕

極樂橋

大手前
病院

往高麗橋
一丁目
約1.2公里

大手前高

西外壕

大阪城天守閣
大阪市 1931

大阪城公園

大阪市水道局
大手前配水場
舊高地區
配水幫浦場
宗建築事務所
1931

舊第四師團
司令部廳舍
第四師團
經理部
1931

大阪府廳舍
本館
大阪府營繕課
1926

大手門

造幣局舊正門 衛兵值勤所

■步行距離：約9.1公里
●起點：從大阪站前搭乘市區巴士
17分鐘，至櫻之宮橋下車。
●終點：從淀屋橋搭乘市區巴士6
分鐘，至大阪站前下車。

商業都市的一大象徵
亮點極多的商業大樓群

大阪城・船場

大阪府

想

要見識商業建築的話，我認為大阪應可說是日本第一的商業建築博物館，特別在船場一帶，是大正到昭和戰前左右興建的商業建築寶庫，這裡盡是建築迷們非常喜歡的作品，與民間建築相比，大阪這裡的官營建築數量可就少了許多，但是大阪過去曾經有過『造兵廠』（現為獨立行政法人造幣局）、『造兵廠』（後為大阪砲兵工廠）、『堺紡績所』這三大官營工廠。

其中『造幣寮』以及『砲兵工廠』依舊在大阪城周邊留有餘韻，看過「官方」建築物以後，就可以漫步朝向「民間」建築以及中之島方向而走了。

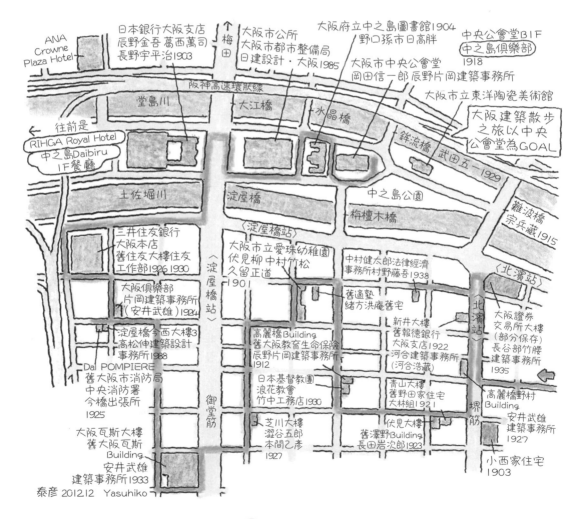

ANA Crowne Plaza Hotel

日本銀行大阪支店
辰野金吾 葛西萬司
長野宇平治1903

↑梅田

大阪市公所
大阪市都市整備局
日建設計・大阪1985

大阪府立中之島圖書館1904
野口孫市日高胖

中央公會堂B1F
中之島俱樂部
1918

大阪市中央公會堂
岡田信一郎 辰野片岡建築事務所

阪神高速環狀線

堂島川

大江橋

水晶橋

大阪市立東洋陶瓷美術館

往前是
RIHGA Royal Hotel
中之島Daibiru
1F餐廳

鉾流橋
武田五一1929

大阪建築散步之旅以中央公會堂為GOAL

土佐堀川

淀屋橋

中之島公園
梅檀木橋

難波橋
宗兵藏1915

三井住友銀行
大阪本店
舊住友大樓住友
工作部1926 1930

〈淀屋橋站〉

大阪市立愛珠幼稚園
伏見柳 中村竹松
久留正道
1901

中村健太郎法律經濟
事務所村野藤吾1938

〈北濱站〉

大阪俱樂部
片岡建築事務所
（安井武雄）1924

〈淀屋橋站〉

舊適塾
緒方洪庵舊宅

北濱站

大阪證券
交易所大樓
（部分保存）
長谷部竹腰
建築事務所
1935

淀屋橋今西大樓3
高松伸建築設計
事務所1988

高麗橋Building
舊大阪教育生命保險
辰野片岡建築事務所
1912

新井大樓
舊報德銀行
大阪支店1922
河合建築事務所
（河合浩藏）

Dai POMPIERE
舊大阪市消防局
中央消防署
今橋出張所
1925

御堂筋

日本基督教團
浪花教會
竹中工務店1930

青山大樓
舊野田家住宅
大林組1921

堺筋

高麗橋野村
Building
安井武雄
建築事務所
1927

大阪瓦斯大樓
舊大阪瓦斯
Building
安井武雄
建築事務所1933

芝川大樓
澀谷五郎
本間乙彦
1927

伏見大樓
舊澤野Building
長田岩次郎1923

小西家住宅
1903

泰彦 2012.12 Yasuhiko

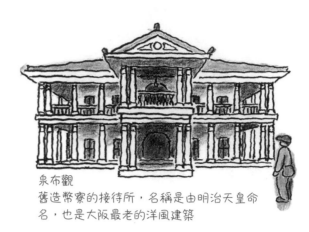

泉布觀

舊造幣寮的接待所，名稱是由明治天皇命名，也是大阪最老的洋風建築

『泉布觀』（一八七一年、T・J・Waters）不像是建築的名稱，卻是在啟用之際，緊鄰在『泉布觀』旁是『中等洋人館』、『下等洋人館』，讓人不由得發笑。『中等洋人館』這一棟建築是在前一年由T・J・Waters（出生於愛爾蘭的土木系技術人員，之後還負責東京・銀座煉瓦街設計），作為『造幣寮』接待所而設計，最醒目的就是圍繞著建築的陽台，這也是西洋技師們在印度或東南亞建造時必有的基本設計元素，加上這裡有迎接貴賓的需要，因此採用了古典樣式的列柱設計。

幣寮』的規模比想像還要來得大，由此也能了解，對於新興之際，鑄造貨幣這件事多麼重要，因此想到在新興的日本來說，鑄造貨幣這件事多麼重要，因此想到在一八七二年（明治五年）時，由行至此地的明治天皇所命名，這棟建築是在前往鹿兒島現存的『紡績所技師館』（一八六五年〈慶應元年〉左右、Waters）十分相像。

在『泉布觀』一旁是模型中也有的『造幣寮金銀貨幣鑄造場』玄關，將具有古典主義樣式的破風以及列柱這些比較誇張的部分，移築過來並加以保存，後方的建築因為規模較小，看起來顯得很不對稱也很奇怪，但也正是這樣，才足以顯示出造幣是多麼重要的國家大事。然而即使是外行人的我，卻也會不由得擔心起過於細瘦的列柱，是否能夠承擔起這樣巨大的結構，另外還有在古典主義樣式設計上的錯誤，或者整體結構還是有所欠缺等問題都很明顯，只是設計師Waters本身僅是土木技師，因此也能夠理解，要他打造出真正的建築物還是太過強求了。

之後看到『造幣博物館』的模型時還大吃一驚，『造樣式的列柱設計。

176

從「泉布觀」繼續前往「造幣博物館」後，就被前面所提到的模型以及在初期鑄造貨幣時有所貢獻的外國人技師相關展覽所吸引，當中居然還有命名「日本阿爾卑斯」的 W・Gowland，才赫然發現原來是這樣有貢獻的人。由「造幣局」出來以後，關注的建築焦點就是附近的「櫻宮橋」，橋梁設計雖然是由大阪市土木部負責，但是整體指導者卻是武田五一。「櫻宮橋」漆上了銀色的鋁塗料，而被在地人暱稱為「銀橋」，讓人小小吃驚的地方就在圓拱頂端處的鉸鍊，頭一次看到有這樣的設計，而在橋梁兩端的階梯塔也非常吸引人，不愧是武田五一的巧思讓人無比佩服。

連續走過兩條河川後，在靠近「大阪城」北大濠附近則有著「舊大阪砲兵工廠化學分析所」的紅磚建築，設計十分簡潔，彷彿直立不動的衛兵一般，是沒有絲毫鬆懈的建築，只是無人整理任由荒廢，非常想呼籲政府對於這些具有歷史價值意義的建物，應該善加利用並予以留存，還有像是在入口處的廢棄紅磚小屋，也很想幫忙做點什麼，因為拱門的拱頂紅磚塊看起來像是隨時會崩塌一樣。

直到二次大戰結束為止，聽聞「大阪城」都是陸軍的重要據點，如此說來如今變成了空屋的「舊第四師團司令部廳舍」（一九三一年／二○一七年成為餐廳・商業設施的「Miraiz 大阪城」再度開放），的確就是當時的指揮中心了，因為與天守閣同樣在昭和六年建造，懷疑當初建造應該也是想當作碉堡之用，不僅屋頂上規劃有槍孔，正面左右兩處角落還有瞭望塔，十

靠近觀賞高麗橋野村大樓，能有不可思議的發現

舊適塾 緒方洪庵舊宅
做為歷史遺跡而獲得完
善保存

分具有震懾力。

出了大手門就能看到的
『大阪市水道局大手前配水
場』（一九三二年，宗兵
藏），也是與天守閣在同一
年落成，但因為知道是由
宗兵藏所設計，決定無論如
何都要看上一眼而來，只是
建築卻被嚴密的柵欄圍繞，
無法清楚地看到裡面模樣，
如此重要的宗兵藏作品，真
的很希望能讓人更容易親近
欣賞，將眼睛湊到鐵網上細
看，會發現建築不僅全貼上
磁磚，有些還是使用了紅陶
瓦片，但一直在這裡鬼鬼祟
祟張望，很容易讓人誤會，

只好認分地離開了配水場。

接下來就是一路朝向『高麗橋』前進了，『高麗橋』
是江戶時代由幕府直接管轄修繕的一座公儀橋，據
說原本座落在高札場，這樣的『高麗橋』也最適合作
為船場散步的起點。

本次散步的目標是『高麗橋野村大樓』（一九二
七年、安井武雄），這棟建築物給我的第一印
象只有「土牆」兩個字可以形容，然而它可是昭和初
期實實在在的現代主義設計，同時還帶有一些東方韻
味，這些形容都是我從遠方觀看的心得，靠近觀賞安
井武雄不可思議的設計細節才是最大看頭，裡面有著
彷彿隨時會動的機關，感覺非常奇妙。『大阪證券交
易所大樓』（一九三五年、長谷部竹腰建築事務所、
改建由三菱地所設計・日建設計）因為進行改建工
程，將大家所熟悉的象徵部分獨立出來，並且為了讓
眾人可以看得更清楚而精心留存，打造出新的高樓層
架構，這樣的巧思非常值得讚賞。之前並不知道『中

178

村健太郎法律經濟事務所』（一九三八年、村野藤吾）的存在，因此在這次的散步之旅中成為首次的鑑賞點，從遠處是看不到的，靠近一點觀察會發現入口處的照明以及窗戶格欄，加上三樓小窗的細膩裝飾，通通完整地呈現出建築師的設計巧思而讓人印象深刻。

作為辰野式設計 ❷ 一大代表作品的『高麗橋大樓』（一九一二年、辰野片岡建築事務所／現在是婚宴會場），在看過之後總覺得缺少了什麼，想想原來問題出在塔屋，然而這個辰野式建築整體設計比較鬆散，因此沒有塔屋或許才是對的。

接著終於來到令人開心的『芝川大樓』（一九二七年、澀谷五郎、本間乙彥），在這棟大樓可以找到好幾處與眾不同的設計，兩種截然不同材質的牆面彷彿在互相擠壓，非常奇妙的感受正是這棟建築物有趣的地方。

走向船場一地最為出名的『大阪瓦斯大樓』（一九三三年、安井武雄），這棟建築物最棒的就是東南角

的曲面設計，照片幾乎都是以這裡為主所拍攝，其次是偏北處所增建的半邊建築，讓整體結構變得更佳，順帶一提的就是一樓曲面位置有著咖啡館，剛好適合坐下來歇歇腳。

『Dal POMPIERE』所在的建築大樓（一九二五年），聽到過去曾經被當作消防署時，真的是大吃一

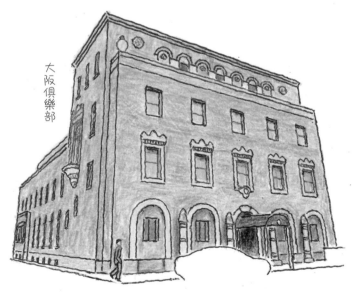

大阪俱樂部

驚，明明就是非常時髦的建築物卻是這樣的用途，實在很意外。大阪的小學都是依賴各自在地援助而有獨自的教學理念，或許消防署的經營也一樣是不拘泥於表面形式吧，大阪像這樣驚人的例子可是還有很多。

再來就是『大阪俱樂部』（一九二四年、安井武雄）了，這裡是讓我覺得大阪行事很驚人的開端，整棟建築物也屬於不可思議的造型群之一，安井武雄的與眾不同，恐怕也就是大阪的與眾不同。總而言之，『大阪俱樂部』實在太有意思了，建議可以的話最好連建築內部都仔仔細細地鑑賞。

　進入到中之島後，接連排列著的就是『日本銀行大阪支店』（一九〇三年、辰野金吾・葛西萬司・長野宇平治）、『大阪府立中之島圖書館』（一九〇四年、野口孫市・日高胖）、『大阪市中央公會堂』（一九一八年、岡田信一郎・辰野片岡建築事務所）這些堪稱大阪門面的歷史建築。

　另外中之島集合了『淀屋橋』、『大江橋』、『栴檀木橋』、『水晶橋』、『鉾流橋』、『難波橋』這些知名橋梁，因此來到這除了好好地欣賞歷史古蹟建築以外，要是還有時間，也不妨散步至架設在堂島川與土佐堀川上的各個名橋吧。

❶ 公儀橋：是由幕府直轄管理的橋梁

❷ 辰野式設計：擁有紅磚與灰白相間橫條帶飾的建築設計，通常附帶王冠造型塔樓與圓頂。

在芝川大樓看到的奇異裝飾

還有其他很獨特的事物

港灣城市獨有的
歷史性辦公大樓

神戶海岸通

兵庫縣

神戶港於一八六八年一月一日（慶應三年十二月七日）根據『安政五國條約』開港，原本條約中訂定的開港地點在兵庫津，但是人口密集的兵庫津問題相當多，因此最後選中了神戶村一處更加遙遠，但更適合開港的荒蕪海濱，原本在這裡就因為勝麟太郎（海舟）的提議，設置有國家規模的海軍人才培育機構—海軍操練所，吸引了如坂本龍馬、陸奧宗光等來自全國各地想投入日本海軍的有志之士，可惜因為學生中有著想推翻幕府的倒幕分子，勝麟太郎因此下台，操練所也在一八六五年（元治二年）年關閉。

然而以艦長身分巡視各地，曾率領咸臨丸號訪問過舊金山以及里奇蒙的勝麟太郎，擁有十分精湛的觀察力，研判操練所、製鐵所預定地所在的廣大海濱，可

以成為絕佳的海港選定地，因而將神戶港定在此地，而周邊土地則變成了外國人的居留地。

依照居留地行事局所聘僱的英國土木技師 J．W．Hart 設計規劃，這裡的街區井然有序、人車分離且有行道樹與瓦斯燈的馬路、埋設於地底的電線線路還有公園等等基礎建設，與燈塔技師 Brunton 所設計的橫濱關內居留地非常相似。

儘管擁有十分先進的都市設計，但所謂居留地制度卻是威脅日本主權的不平等條約的結果，幸好經過長時間的努力，一八九九年（明治三十二年）終於修正了條約內容，此處開始有港灣城市的風貌，海運會社、貿易會社、國內外的銀行、保險公司等等紛紛進駐，港口附近一帶是明治開始到昭和二戰前為止，作為貿

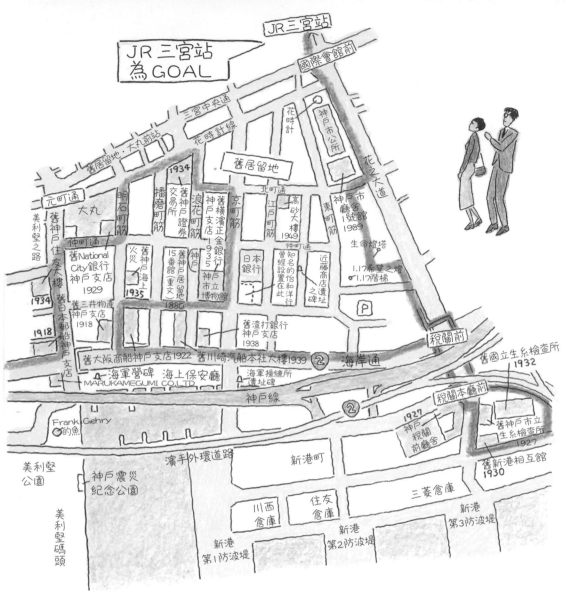

易主軸的生系產業相關

設施或關稅機構、倉庫等

建築林立，這一趟建築散

步之旅，就是以這些地點

來規劃路線。

由 JR 神戶站出發，首

先會遇到『舊三菱

銀行神戶支店』（一九

○○年、曾禰達藏／保存

外觀改為 The Park House

神戶塔），這座穩重蕭穆

的大型建築恰好適合作為

散步的開端，如果將這裡

看作是新古典主義建築的

代表作，那麼我認為接下

來的路，將是日本從明治

到現代建築的演變過程，

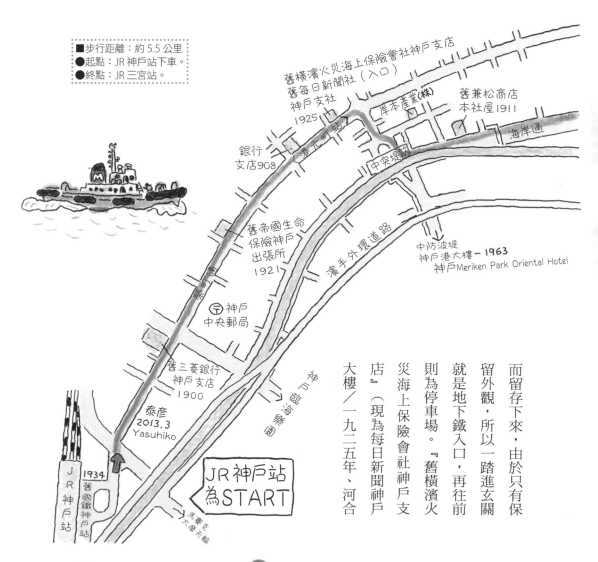

很值得好好仔細觀察。

前進一段路，就出現『舊帝國生命保險神戶出張所』（現為 Foot Techno 大樓／一九二一年、清水組），因為整修過而使得建築看起來就像是新建的一般，意外地感受到屬於二○年代現代主義的風華。繼續往前是紅磚建造的『舊第一銀行神戶支店』（現為地下鐵港元町站／一九○八年、辰野葛西建築事務所），這一棟設計風格與以往辰野式建築略有不同，因為曾遭受戰火波及，變得更加特別

舊橫濱火災海上保險會社神戶支店
舊每日新聞社（入口）
神戶支社
1925
岸本產業(株)
舊兼松商店本社屋 1911
海岸通
銀行支店908
港元町站
中突堤筋
舊帝國生命保險神戶出張所 1921
濱手外環道路
中防波堤
神戶港大樓－1963
神戶 Meriken Park Oriental Hotel
栄町通
神戶中央郵局
舊三菱銀行神戶支店 1900
泰彥 2013.3 Yasuhiko
神戶臨海樂園
JR神戶站 為START
JR神戶站
1934 舊國鐵神戶站
馬賽克大摩天輪

而留存下來，由於只有保留外觀，所以一踏進玄關就是地下鐵入口，再往前則為停車場。『舊橫濱火災海上保險會社神戶支店』（現為每日新聞神戶大樓／一九二五年、河合

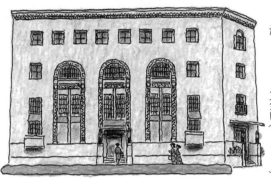

舊神戶住友大樓
後為銀泉神戶大樓
於2014年拆除（1934）

松商店本社屋」（現為海岸大樓／一九二一年、河合浩藏），屬於河合早期設計的作品，從這就能看得出來他後來在設計上從繁複走向單純的變化。

接著欣賞曾禰·中條的作品，他所設計的「舊日本

浩藏）因為僅只保留一樓玄關周邊，所以還可以看得到有公司徽章的星星痕跡，河合的建築作品還有兩棟，能夠看得出來他不同時期的建築風格變化。

走到海岸通會看到『舊兼

郵船神戶支店」（現為神戶郵船大樓／一九一八年、曾禰中條建築事務所），正面拱門以及下方左右延伸的突出裝飾，應該就是建築中的亮點之處了。

往

神戶住友大樓』（銀泉神戶大樓／一九三四年、長谷部·竹腰建築事務所），卻在二○一四年時拆除，建築師曾完成包含大阪·北濱『大阪證券交易所』在內等許多建築，但這一棟卻格外與眾不同，雖然搞不懂是西班牙還是伊斯蘭風格，總之是非常有意思的建築物。

列柱沿著大大弧線豎立的『舊神戶證券交易所』（現為神戶朝日大樓／一九三四年、渡邊節建築事務所），一直被我認為是新大樓而總是直接跳過，但後來才得知弧線部分曾是交易所經紀人進行買賣的舊地。接著是有如新古典主義建築典範的『舊橫濱正金銀行神戶支店』（現為神戶市立博物館／一九三五年、櫻井建築事務所），櫻井小太郎也是J·Conder的弟子，後

來前往英國學習，進入三菱後成為企業建築家並發揮所學的一人。

接著終於走到『舊神戶居留地十五番館』（一八八〇年、設計師不明／重文），頭一次看到這個建築時，我相信玻璃窗應該是鑲嵌在陽台上，但在阪神·淡路大震災中倒塌以後，重新修築成早期的模樣，這也是舊居留地建築物當中唯一現存古蹟，同時也是神戶異人館裡歷史最古老的一座，可說是絕對不能讓它消失的重要建物。『舊三井物產神戶支店』（現為海岸大樓／一九一八年、河合浩藏）是前面提過的河合設計的兩棟建築中，屬於中期的作品，因此再來看看它的裝飾設計，果然就有越趨簡單化的模樣，入口大門的木雕等裝飾格外讓人有興趣而認真第一鑑賞，至於在外牆上的星點補修痕跡，乃是二戰期間遭到美國軍機機槍掃射的彈痕，因為這棟建築當時是由海軍使用。

『舊大阪商船神戶支店』（現為商船三井大樓／一

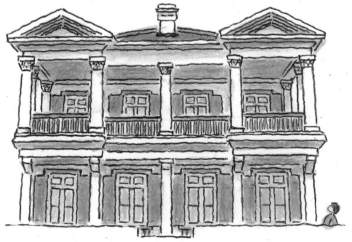

舊神戶居留地十五番館

九二二年、渡邊節建設事務所）是這條海岸通的中心，也是地標，充滿渡邊風格而有完美裝飾的華麗大樓，屬於經典的美式辦公大樓樣式，當然也就擁有著美式的輕快與明亮氛圍，抬頭仰望轉角圓弧的象徵標誌時，一定就能夠了解渡邊的用心。

海岸通的中心是舊大阪商船神戶支店　現為商船三井大樓—1922

從『舊川崎汽船本社大樓』（現為神港大樓／一九三九年、木下建築事務所）塔屋的裝飾能夠看出其存在感，至於『舊渣打銀行神戶支店』（現為渣打大樓／一九三八年、J·H·Morgan）的最大看頭就是在以新古典主義風格為基礎的普通商業建築，愛奧尼式列柱可說是十分氣派。

接著來欣賞『神戶稅關前廳舍』（一九二七年、大藏省營繕課）了，原本對於參觀這一類官廳建築總是提不起勇氣，但是在警衛的極力推薦下，決定進來看看，挑高的大廳還有樓梯間都意外的非常有意思，所以把開放參觀的地方全都欣賞完，至於在稅關前方佇立的三棟建築物，無論哪一座都相當精采，這一帶絕對堪稱海岸通建築散步的最大焦點。

『舊神戶市立生糸檢查所』（現為 Design and Creative Center 神戶〈暱稱為 KIITO 舊館〉、一九二七年、市營繕課）穩重的玄關上方的紅陶裝飾據說是蠶頭造型，進來以後就是非常有趣的梯廳，階梯的主要柱子同樣非常奇特而有趣。位在後方的『舊國立生糸檢查所』（KIITO 新館／一九三二年、置鹽章），設計看起來是簡約版的哥德式風格，又以塔屋及出入口最令人注目。

接著是『舊新港相互館』（現為新港貿易會館／一九三〇年、設計者不明），整棟建築都十分有趣，首

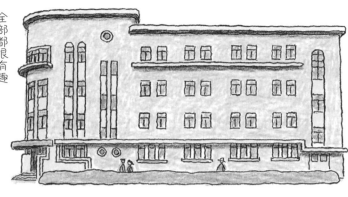

全部都很有趣
舊新港相互館
現為新港貿易會館1930

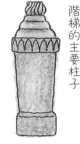

舊神戶市立生糸檢查所
階梯的主要柱子

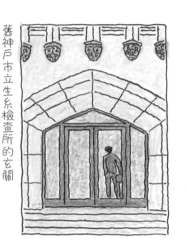

舊神戶市立生糸檢查所的玄關

舊新港相互館的圓窗

舊國立生糸檢查所的玄關

先是建築物像是暗示著一艘船，轉角處的窗戶或圓窗、各個位置的照明、花窗的裝飾藝術、階梯、走廊的磁磚或石板全部都相當別出心裁。

❶生糸：意即生絲，也就是養蠶製絲的產業。

在稅關這一帶花了一些時間，因此一下子就散步到傍晚，在黃昏暮色中找到『1‧17希望之燈』後，抬頭欣賞完『神戶市廳舍一號館』就是走向終點的JR三宮站了。

巡遊神戶山手的 神戶 北野·山本通

異人館

兵庫縣

幕府末期因為與美國等多個國家簽訂了通商條約，而終於在一八六八年（慶應三年）開港的神戶，卻因為來不及規劃居留地，導致無法讓外國人有居住的區域，只好認可他們能夠定居於周邊地帶，也因此融入了在地居民的生活環境，並被稱之為「雜居地」，現在的北野町及山本通一帶就是當初雜居地的一部分，隨著明治中期山手的道路整建得越來越便捷，此地變為絕佳居住區域，也讓「異人館」這樣的西洋式住宅急速增加，留存到現在的古老異人館就都是這個時期的建築。

異人館究竟是什麼模樣？概觀而論，就是木造的雙層建築，外牆有著雨淋板設計並漆上油漆，大多會在南側興建露天陽台，東西兩端設置凸窗（連結一、二

樓地板向外突出的窗戶），窗戶為上下拉窗形式的百葉窗，還有暖爐以及紅磚建造的煙囪，只有屋頂部分因為很難採用西洋樣式而多數選擇了日本的瓦葺覆頂，這樣的建築形式是西方人士在殖民高溫多濕的印度和東南亞時，特別下功夫研究出來的，也因此被稱為殖民地樣式，從亞洲另一端來到了日本以後，意外發現此地四季分明，尤其是冬季特別酷寒，大吃一驚的同時也連忙將露天陽台加裝上玻璃遮擋，遺留到現在的異人館陽台大多數都是這樣的作法，這也是為什麼許多家宅內部會出現百葉窗的原因了。

從平面圖來研究異人館的話，大致可以區分成三種建築類型，中廊下型是在建築物的中央有著玄關大廳

188

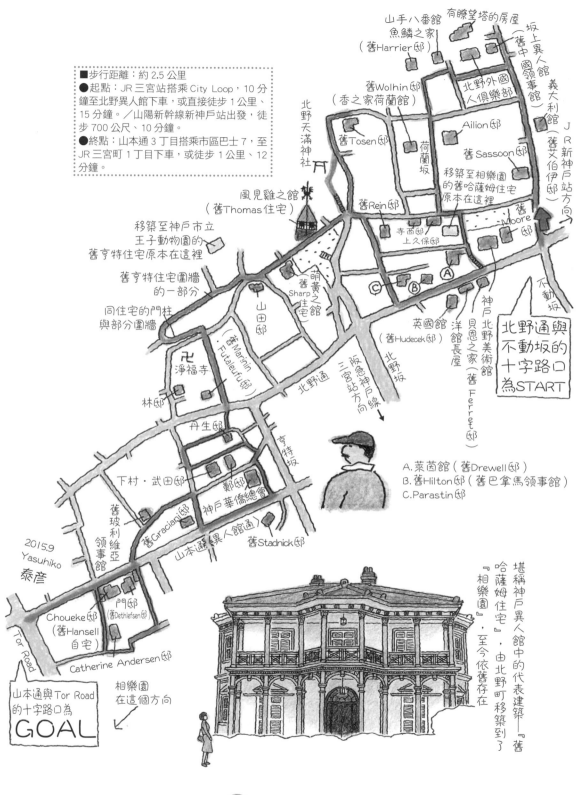

■步行距離：約 2.5 公里
●起點：JR 三宮站搭乘 City Loop，10 分鐘至北野異人館下車，或直接徒步 1 公里、15 分鐘。／山陽新幹線新神戶站出發，徒步 700 公尺、10 分鐘。
●終點：山本通 3 丁目搭乘市區巴士 7，至 JR 三宮町 1 丁目下車，或徒步 1 公里、12 分鐘。

山手八番館
魚鱗之家
（舊 Harrier 邸）

有瞭望塔的房屋

坂上異人館
（舊中國領事館）

義大利館
（舊艾伯伊邸）

JR 新神戶站方向

北野外國人俱樂部

舊 Wolhin 邸
（香之家荷蘭館）

Ailion 邸

北野天滿神社

舊 Tosen 邸

荷蘭坂

舊 Sassoon 邸

移築至相樂園的舊哈薩姆住宅原本在這裡

風見雞之館
（舊 Thomas 住宅）

舊 Rein 邸

舊 Moore 邸

寺西邸
上久保邸

不動坂

移築至神戶市立王子動物園的舊亨特住宅原本在這裡

舊 Sharp 住宅

北野通與不動坂的十字路口為 START

舊亨特住宅圍牆的一部分

同住宅的門柱與部分圍牆

山田邸

（舊 Marinin Futaleufu 邸）

英國館
（舊 Hudecek 邸）

洋館長屋

神戶北野美術館

淨福寺

北野通

北野坂

阪急神戶站方向
三宮站方向
阪急神戶線

貝恩之家（舊 Ferret 邸）

林邸

丹生邸

亨特坂

A. 萊茵館（舊 Drewell 邸）
B. 舊 Hilton 邸（舊巴拿馬領事館）
C. Parastin 邸

下村・武田邸

鄭邸

神戶華僑總會

舊 Graciani 邸

舊 Stadnick 邸

山本通（異人館通）

2015.9
Yasuhiko
泰彦

舊玻利維亞領事館

門邸
（舊 Dethlefsen 邸）

Choueke 邸
（舊 Hansell 自宅）

Catherine Andersen 邸

Tor Road

山本通與 Tor Road 的十字路口為 GOAL

相樂園在這個方向

堪稱神戶異人館中的代表建築─『舊哈薩姆住宅』，由北野町移築到了『相樂園』，至今依舊存在

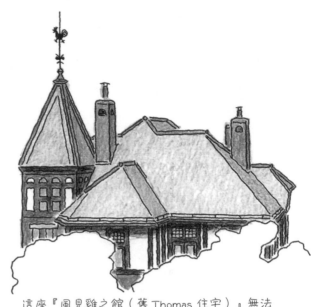

這座『風見雞之館（舊 Thomas 住宅）』無法歸類在神戶異人館的任何一種類型裡，屬於風格獨具的建築

和兼做梯廳的走廊，房間則分布在走廊左右兩側；片廊下型則是將主要房間集中安排在南側，再透過北側走廊銜接；至於大廳型因為玄關大廳兼梯廳都位在客廳裡而非常寬敞，可從這裡再通往各個房間。但無論是於哪種類型，大多數異人館都是將客廳與餐廳設在

一樓，臥室與浴室則安排在二樓，廚房或僕人房間則在別棟建築中。有了這樣的認識以後，就能展開以異人館為中心的建築散步之旅了。

從北野通與不動坂的十字路口出發前，會先發現左手邊石牆上方有著如同前面介紹過、以玻璃雨淋板覆蓋陽台的白色異人館『舊 Moore 邸』（一八九八年），沿著坡道往上行進還有著同樣陽台設計的『舊 Sassoon 邸』（一八九二年），並且還能看到在斜坡上有著數棟使用天然板岩為外牆的建築物，同時也注意到稱為「魚鱗」的石板瓦片屋頂。順著荷蘭坂往下會發現的『萊茵館（舊 Drewell 邸）』（一九一五年），當初採訪時正在進行修繕而無法進入內部參觀（二○一九年四月重新開放）。『Parastin 邸』（一九一四年）則是在門廊處帶著一點古典主義，二樓封閉式陽台有圓柱林立，看起來非常有趣。

『北野天滿神社』傳說是平安時代武將平清盛在遷都到福原之際，因應地名而將京都的北野天神分祀❶

到此而來，在北野村年代更因為又是鎮守一村的村社地位，而想要親自前來參拜順便望遠，不過抵達前先登上一旁斜坡，隔著圍牆欣賞『舊Tosen邸』（一九一九年），它的外牆採砂漿噴塗，二樓陽台雖然有加裝玻璃窗，但一樓則是露天開放式，拜完神社以後，站在展望台可以一覽整座神戶街道與海港景致。『風見雞之館（舊Thomas住宅）』（一九〇九左右、G・de・Lalande）與前面提過的異人館建築類型完全不同，而是另一種散發德式建築特有穩重氛圍，裝設在塔屋尖端處的避邪風見雞，過去曾經因為是人氣電視連續劇的劇名，讓異人館所在地區的北野一躍成為了知名的觀光勝地。順帶一提，De・Lalande 是擁有德國帝室建築家封號、負責許多在日外國人住宅設計的一名建築師。『萌黃之館（舊Sharp住宅）』（一九〇三年左右、Hansell）為木造外牆鋪上雨淋板，附上陽台樣式建築的典型範例，以平面圖來看則屬於中廊下類型，作為駐神戶美國總領事H・Sharp自宅而建。

朝 向下一座建築作品前進時，會在街道旁的圍牆上連續發現有著H的圓形標誌，繼續往前是門柱以及部分的鐵製大門，這些都與位在附近的亨特宅邸（後面會介紹的『舊亨特住宅』）有關，出身愛爾蘭的實業家E・H・Hunter，在幕府末期來到日本，從一介貿易商成為造船業大亨並娶日本女子為妻，居

作為神戶美國總領事館邸而建的『萌黃之館（舊Sharp住宅）』

『舊亨特住宅』是英國貿易商 E・H・Hunter 的住宅，原本位在北野町，不過現在移築到了神戶市立王子動物園內

窗的建築，讓人有一個新時代產物的感受。『神戶華僑總會（舊 Guggennheim 邸）』（一九〇九年）設計師是 Hansell（推測），果然一樣是外牆鋪上雨淋板且陽台加裝玻璃窗的美麗建築物，『舊 Graciani 邸』（一九〇八年）也是相同設計，在南面處設置著凸窗與陽台，至於『舊玻利維亞領事館』（一九一一年）也是有安裝玻璃窗的陽台，而外牆的砂漿噴塗在過去原本是鋪上了雨淋板設計。

住於北野町的高地，而他為了讓馬車能夠通行，以個人財力整修出來的馬路，現在就稱為亨特坂。一樣是繞到南側來欣賞『舊 Marinin・Futaleufu 邸』（一九〇一年）時，發現也是採外牆鋪上雨淋板、二樓設置玻璃窗且一樓為露天陽台的建築模式。位在巷弄盡頭處的『丹生邸』（一九〇六年），一樣是二樓有加裝玻璃窗的陽台，以及古典式門廊的構造。『鄭邸』是外牆為砂漿噴塗，擁有上下式百葉拉

走到山本通上，位在這裡的『門邸（舊 Dethlefsen 邸）』（一八九五年、Hansell）外牆鋪上雨淋板、上下式百葉拉窗、有玻璃窗的陽台設計都相當經典，不過人字形屋頂的 Stickwork 線性裝飾（使用木材的哥德風格裝飾）卻讓人印象更為深刻，而隔壁的『Choueke 邸（舊 Hansell 自宅）』（一八九六年、Hansell）在人字形屋頂及凸窗上的裝飾更加盡善盡美，Hansell 在這裡嘗試將玄關屋頂採用流造（神社的屋頂形式）風格，或者是在屋頂水平橫樑處加上魚

虎裝飾的和風設計。A‧N‧Hansell 誕生於法國北部，到英國學習建築，一八八八年（明治二十一年）來到日本，直到一九二〇年（大正九年）離開日本為止，工作範圍都以關西為中心。他是英國皇家建築師協會的正式會員之一，擁有同樣會員資格。在日本工作的外國建築師當中，也就只有 J‧Conder 與 Hansell 兩個人而已。

欣賞完外牆有著雨淋板及玻璃窗的一、二樓露天陽台、凸窗與圓肚窗並列的『Catherine Andersen 邸』（一八九九年）後，山本通與 Tor Road 的十字路口就是終點了，不過特別加註來介紹三件其他的建築作品。

① 『舊哈薩姆住宅』（一九〇二年左右、Hansell）可以說是神戶異人館的代表作，是比例勻稱的一座美麗住宅，一、二樓是露天陽台，東西兩側有著凸窗，從平面圖來看屬於中廊下型，除了陽台中央突出部分是條紋圓柱，其他都採用角柱，二樓部分還加上了柱頭裝飾，列為國家重要文化財，目前已經移築到神戶

市『相樂園』中。② 『舊小寺家廄舍』（一九〇七年左右、河合浩藏）是小寺家停放馬車與汽車的地方，二樓有著車庫職員室且包含塔屋的建築樣貌就在下頁下方的插圖中，而在該建築右側還銜接一棟挑高兩層

『Choueke 邸（舊 Hansell 自宅）』是設計出多座異人館的 A‧N‧Hansell，為了自己居住的宅邸而在 1896 年建造

樓，可以飼養六匹馬以及馬糧庫的建築（屋頂三角區的裝飾是一大欣賞重點），河合是建築師J・Conder的弟子，還與妻木賴黃等人到德國留學，因此他的作品帶有強烈德國風格，這一座車庫同樣毫無疑問的展現出他的設計功力，為國家重要文化財，與①同樣位於『相樂園』內。③『舊亨特住宅』（一八八九年左右、設計者不詳）是前面提過，E・H・Hunter所居住位在北野町高地的建築物，在異人館當中也是十分豪華的一處宅邸，同樣是國家重要文化財，目前已經移築到神戶市立王子動物園的河馬宿舍隔壁，由阪急神戶線王子公園站下車就可到達。

凸窗與圓肚窗（弓形凸窗）並列的
『Catherine Andersen 邸』

『舊小寺家廐舍』是擁有穩重德國風格，
構造又大膽得讓人吃驚的建築

❶「分祀」意指將本社所祭祀之神的分身移至其他神社接受祭祀。

194

曾經的國際貿易港 遺留在這裡的歷史建築群

門司

福岡縣

舊三井物產門司支店（門司海峽 Live 館）正面入口

舊日本郵船門司支店（門司郵船大樓）正面入口 ↓

門司建築散步之旅的起點在『門司港站』，從這座車站大樓開始，因為這裡是第一座日前還在使用、同時被列為國家指定重要文化財的鐵道車站大樓（二○一九年三月完成保存維修工程）。

關門鐵路隧道的下行路線開通在一九四二年（昭和十七年），全線開通則是在一九四四年，搭配隧道通行的是九州最早的火車站，位置選在兩處靠近小倉的大里，之後大里更名為門司，但在門司出現門司港之後，本州與九州間的直達列車就不再經過此地，這也是為什麼車站大樓明明如此氣派，乘客卻非常稀少的主要原因。

從車站出來以後，靠在右側的『舊三井物產門司支店』（一九三七年、松田軍平）以及車站正前方的『舊日本郵船門司支店』（一九二七年、八島知）就很值得矚目，兩棟大樓猛一看以為是昭和初期的設計，靠近來研究就會發現更多屬於時代的氛圍，前者有著立體主義風格浮雕，後者則在正面入口以及電梯周邊，我認為這兩棟建築物可說是見證門司港當年作為貿易

北九州市門司區的
建築散步之旅
以JR門司港站為
START
JR門司站為
GOAL

■步行距離：約7.2公里
●起點：JR鹿兒島本線門司港站
●終點：JR山陽本線門司站

關門國道隧道 1958

關門橋 1973
門司港『懷舊』地區

START
門司港站（舊門司站）

關門海峽

關門鐵道隧道 1942-1944

大瀨戶

彥島

Nikka威士忌門司工廠
小森江站

關門製糖(株)大里製糖所
門司赤煉瓦Place
門司麥酒煉瓦館

GOAL
門司站（舊大里站）

199
③ 北九州市門司區

小倉站

港口時，創造繁華盛世的紀念碑，同時也是里程碑。

出了車站後，右手邊斜前方的『舊門司三井俱樂部』（一九二一年、松田昌平）也屬同時代的建築，是木骨架風格的奢華建物，原本應該是以綠意盎然山脈為背景，前方擁有著廣闊庭園，不過因為移築到了車站前方而感覺像是英雄無用武之地般的有些可憐。

不過接下來看到了『舊大阪商船門司支店』（一九一七年、河合幾次・內海鶴松）的華麗辦公大樓，心情就又愉快了起來，依照門司的歷史年表來看，在一八八九年（明治二十二年）之際，門司早就已經被指定為特別貿易港，各家企業或銀行紛紛設立分店，一八九八年（明治三十一年）時還設置了『日本銀行門司支店』，一九一四年（大正三年）時門司港的進港汽船噸位數還超越神戶港，躍升成為全國第一，可說是非常的了不起，是在這棟大樓建造的三年前的功績。這一座建築物遠看起來是樣式主義風格，不過一靠近欣賞，又會發現裝飾被單純化，意外地給予人新鮮感，建物在興建之時，前方就是碼頭，據說八角形塔屋的燈光就因此取代了燈塔的功能。

196

過了可動橋，就是氣勢莊嚴的『舊門司稅關』（一九二一年、妻木賴黃・咲壽榮一）聳立在眼前，由大藏省營繕負責設計而妻木賴黃為指導，因此建築感覺並非是妻木所擅長的德國巴洛克風格，進入到內部就會發現與外觀是截然不同的形象。

東港町的『出光美術館』（二〇一六年改建、岡田新一設計事務所）是將『舊出光商會資材儲存庫』加以靈活運用，並曾獲得北九州市都市景觀大

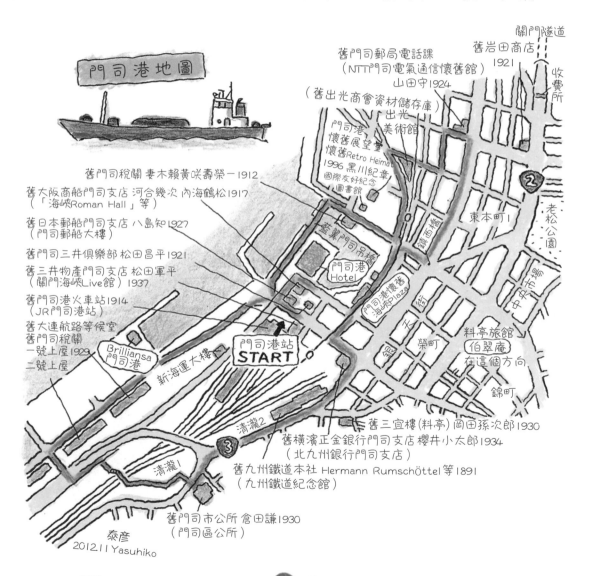

門司港地圖

關門隧道
舊岩田商店 1921
收費所

舊門司郵局電話課
（NTT門司電氣通信懷舊館）
山田守1924

（舊出光商會資材儲存庫）出光

門司港・美術館
懷舊展望室
懷舊Retro Heimat
1996 黑川紀章
國際友好紀念圖書館

東本町1
老松公園

舊門司稅關 妻木賴黃咲壽榮一 1912
舊大阪商船門司支店 河合幾次 內海鶴松1917
（「海峽Roman Hall」等）
舊日本郵船門司支店 八島知1927
（門司郵船大樓）
舊門司三井俱樂部 松田昌平1921
舊三井物產門司支店 松田軍平
（關門海峽Live館）1937
舊門司港火車站1914
（JR門司港站）
舊大連航路等候室
舊門司稅關
一號上屋 1929
二號上屋

Brilliansa 門司港
新海運大樓

藍翼門司吊橋
門司港 Hotel
門司港懷舊海峽Plaza

門司港站 START

千翠街
榮町

料亭旅館
伯翠庵
在這個方向
錦町

舊三宜樓(料亭)岡田孫次郎1930
舊橫濱正金銀行門司支店 櫻井小太郎1934
（北九州銀行門司支店）
舊九州鐵道本社 Hermann Rumschöttel 等1891
（九州鐵道紀念館）

清瀧2
清瀧1

舊門司市公所 倉田謙1930
（門司區公所）

泰彥
2012.11 Yasuhiko

獎的肯定，不僅是欣賞出光收藏品的地點，能夠座落在與出光有深遠淵源的門司，更是非常棒的事情。

一九二四年（大正十三年）全國的電話是由郵局負責業務管轄，因此陳列著電話交換機的『舊門司郵局電話課』（一九二四年、山田守），就由遞信省營繕課中優秀建築師之一的山田守在門司完成建築，不僅完善保存，更因為位在此地，讓人眺望著它時有無限感慨，強調簡潔俐落的直線條，還有鑲嵌在建築物裡的入口，現在看來概念都十分新穎，就不知道大正末期的門司這裡是怎樣的想法了，我認為是有受到德國表現主義的影響，不過這部分還需要再問問看專家意見。

一八九一年（明治二十四年）私鐵九州鐵道的門司至玉名（當時稱為高瀨）間開始通車並完成了門司站，『九州鐵道本社』（九州鐵道紀念館／一八九一年、不詳）也在同一年，從博多轉移到鐵道中心地，然後到了現在，來到了紅磚大樓的前方。

舊門司郵局電話課（NTT門司電氣通信懷舊館）東側入口

這是建於門司的第一棟正式辦公大樓，比東京丸之內的『三菱一號館』（一八九四年、J・Conder）還要早了三年，設計師 H・Rumschöttel 是鐵道建設技師而非建築專家，不過在明治初期卻有許多這樣的例子，以牆面上帶狀壁架的〈人字砌合〉出名，因此自然而然也將目光投注到這裡，我認為像這樣的這一棟建築，在明治二十四年時期建造於此地，非常有意義。

沿著國道三號往斜坡上走，在分岔口的前方就是聳立於高地、擁有昭和摩登氛圍且一定會看到的『舊門司市公所』（現為門司區公所／一九三〇年、

198

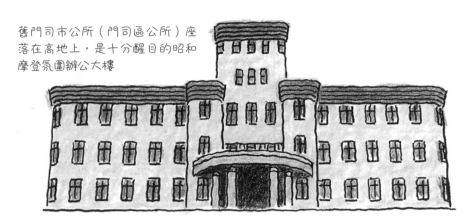

舊門司市公所（門司區公所）座落在高地上，是十分醒目的昭和摩登氣圍辦公大樓

倉田謙）。首先是屋簷的裝飾非常顯眼，接著是弧線轉角的窗戶以及半圓突出的門廊吸引住目光，聽說原本鋪上抓紋磁磚的外牆經過改裝，成為現在的模樣，後門也經過重新整修，不過內側依舊擁有原始設計。

　從天橋越過鐵道後來到濱海的這一面，看過了西海岸三號上屋（碼頭庫房）、二號上屋，儘管一號上屋（一九二九年）在採訪時正好在進行整修，不過靠聯合辦公廳舍的部分就的確是『舊大連航路等候室』，透過工程圍籬的間隙得以欣賞到表現派風格的正面外觀（二〇一三年作為「舊大連航路上屋」的多功能設施開放）。

　回到車站就結束了門司港散步之旅，接著就該朝下一個目的地小森江出發，雖然只有一站還是搭上了電車，由『小森江站』往海邊方向前進就會來到國道一九九號線，往上行方向看就會發現櫛比鱗次的紅磚建築，也能看到『Nikka 威士忌門司工廠』的招牌，然後往下行方向前進的話，馬路兩旁接連出現紅磚倉庫與工廠，沒多久更因為出現眼前的紅磚三層樓大工廠而大吃一驚，這些全部都屬於『關門製糖株式會社大里製糖所』而禁止進入，不過站在馬路上就能看得十分清楚，繼續往前走就看到了碼頭，最前端處有著海浪拍打的痕跡，矗立著像是紅磚建造的事務所一般的建築物，無論是建築本身還是所在地點都很吸引人，可惜無法靠近，之後才知道這棟建築是『舊門司稅關

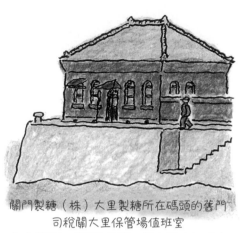

關門製糖（株）大里製糖所在碼頭的舊門
司稅關大里保管場值班室
在浪濤拍打碼頭的前端，豎立著的紅磚建
物是門司的歷史見證人
1910 年（明治 43 年）建造

大里保管場值班室』（一九一〇年）。

分布在國道一九九號線兩旁的這些大量紅磚工廠倉
庫群，是在一九〇四年（明治三十七年）建造，屬於
神戶『鈴木商店』（神戶八大貿易商之一，當時為砂
糖的批發商）的精糖工廠群，之後是因為幹線道路開
通，才會變成座落在馬路兩旁的狀況。被明治的紅磚
工廠倉庫群完全征服後，告別了小森江，再次搭上電

車朝向另一處靠近小倉的『門司站』（舊大里站），
在那裡有更大的驚喜等待。

在　採訪的頭一天，就從小倉前往門司港的電車車
　　窗外，看到了位在『門司站』北側有著紅磚大
型建築物，當時就在想這是什麼建築，之前看過的紅
磚建築最多只有蓋到三層樓，高度大約與教會的禮拜
堂差不多，但是走到『門司站』北側過來一看，才知
道這個大型建築物是『舊帝國麥酒株式會社釀造大
樓』（一九一三年），屬於紅磚建造的七層樓房，建
築面積是三〇二九‧三三三平方公尺，站在正前方會像
是來到大教堂一樣，只能嘆為觀止的欣賞著，再靠近
一點就能確認的確是釀造廠，有著好幾條空管線，磚
瓦相當老舊還有藤蔓纏繞，讓人彷彿在歐洲某地旅行
一樣。

繼續欣賞隔壁的建築物，又讓我再一次吃驚了，原
本以為是淡褐色岩石建造的這棟建物，雖然規模不
大，卻看起來有著都鐸哥德樣式，既整齊又清新，一

樣讓人有在歐洲旅行的氛圍，不過這裡作為九州北邊

眺望關門海峽的地點，入口在『門司麥酒煉瓦館』。

進到裡頭一問才得知，建物是建於一九一三年（大正

二年）的『舊帝國麥酒株式會社事務所大樓』，設計

師為林榮次郎，另外附有一棟

以礦渣磚塊建造的兩層塔屋，

使用來自『八幡製鐵所』產生

的礦渣做成的礦渣磚塊，才會

猛一看以為是岩石建造，而這

種磚塊摸起來也像是石頭一

樣，在九州並不算是太過特殊

的建材，至於看起來像是某種

樣式建築的風格，近看就會發

現裝飾部分已經大幅地單純化

了。充滿看頭的『門司站』北

側建築群裡，另外還有『舊帝

國麥酒』第一、第二倉庫、變

電大樓（這裡也同樣是看得很有意思），總稱為『門

司赤煉瓦Place』。

一邊回味著一路所見識到的各式各樣建築模樣，一

邊思索著往終點的門司站邁進。

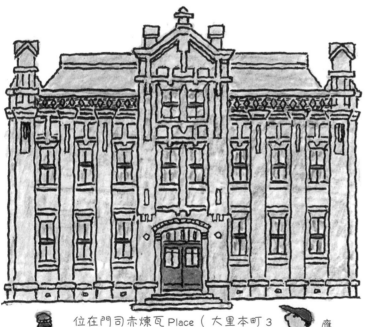

位在門司赤煉瓦Place（大里本町3年）裡的門司麥酒煉瓦館，是在1913年（大正2年）做為舊帝國麥酒（株）事務所大樓，由林榮次郎負責設計與執行，使用礦渣磚塊建造，也是現存歷史最古老的一座礦渣磚塊建築，帝國麥酒在同一年推出『Sakura啤酒』開賣

應該是岩石打造的吧！

長崎山手

漫步在洋溢著異國風情的外國人居留地

長崎縣

配合一八五九年（安政六年）五國修好通商條約的開港要求，成立了長崎的外國人居留地，比起同一時間開港的箱館、橫濱兩地，長崎居留地的規模更大，以大浦町為中心填海造陸，完成了東山手、南山手、廣大範圍的外國人居留地。人造陸地上有商館、飯店進駐，山手則建有領事館與住宅，林立於居留地之間的這些木造西

崇福寺

三門1849
第一峰門1695
大雄寶殿1646
媽祖門1827

崇福寺

長崎電氣軌道的『崇福寺』停靠站為 GOAL

新地中華街

福砂屋本店
見返柳
籠町通
片平町通
料亭青柳
敷使通
丸山本通
大楠神社
丸山荷蘭坂
菅原神社
丸山町
歷史古蹟料亭·花月

舊唐人屋敷
服務所
館內市場
土神堂1691
福建會館1897
觀音堂1737
天后堂1736

■步行距離：約7.2公里
●起點：長崎站前搭乘長崎電氣軌道13分鐘（新地中華街轉車），至大浦海岸通下車。
●終點：『崇福寺』停靠站搭乘長崎電氣軌道15分鐘，長崎站前下車。

朝著大海巍然而立，舊長崎稅關下松派出所的模樣十分端正

202

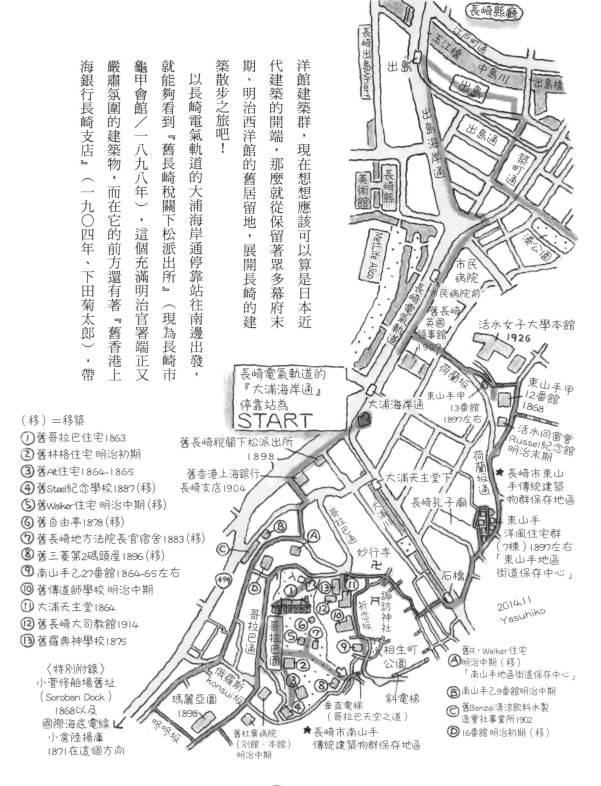

以長崎電氣軌道的大浦海岸通停靠站往南邊出發，就能夠看到『舊長崎稅關下松派出所』（現為長崎市龜甲會館／一八九八年），這個充滿明治官署端正又嚴肅氛圍的建築物，而在它的前方還有著『舊香港上海銀行長崎支店』（一九〇四年、下田菊太郎），帶

洋館建築群，現在想想應該可以算是日本近代建築的開端，那麼就從保留著眾多幕府末期、明治西洋館的舊居留地，展開長崎的建築散步之旅吧！

（移）＝移築
① 舊哥拉巴住宅1863
② 舊林格住宅 明治初期
③ 舊Alt住宅1864-1865
④ 舊Steel紀念學校1887（移）
⑤ 舊Walker住宅 明治中期（移）
⑥ 舊自由亭1878（移）
⑦ 舊長崎地方法院長官宿舍1883（移）
⑧ 舊三菱第2碼頭屋1896（移）
⑨ 南山手乙27番館1864-65左右
⑩ 舊傳道師學校 明治中期
⑪ 大浦天主堂1864
⑫ 舊長崎大司教館1914
⑬ 舊羅典神學校1875

〈特別附錄〉
小菅修船場舊址
（Soroban Dock）
1868以及
國際海底電線
小倉陸揚庫
1871在這個方向

長崎電氣軌道的
『大浦海岸通』
停靠站為
START

舊長崎稅關下松派出所
1898

舊香港上海銀行
長崎支店1904

長崎縣廳
江戶町通
玉江橋
中島川
出島橋
出島町通
出島
出島橋
出島海岸通
出島通
築町通
長崎出島Wharf
長崎縣美術館
長崎縣
MetLife Alico
海の森
長崎電氣軌道
市民病院
市民病院前
舊長崎英國領事館1907
活水女子大學本館1926
荷蘭坂
東山手甲13番館1897左右
大浦海岸通
東山手甲12番館1868
活水同窗會Russel紀念館 明治末期
★長崎市東山手傳統建築物群保存地區
大浦天主堂下
長崎孔子廟
荷蘭坂通
東山手洋風住宅群（7棟）1897左右「東山手地區街道保存中心」
大浦川
高拉巴通
妙行寺
石橋
2014.11 Yasuhiko
哥拉巴園
哥拉巴通
祈念坂
諏訪神社
相生町公園
舊R・Walker住宅
Ⓐ明治中期（移）「南山手地區街道保存中心」
Ⓑ南山手乙9番館 明治中期
Ⓒ舊Banzai清涼飲料水製造會社事業所1902
Ⓓ16番館 明治初期（移）
俄羅斯konsui坂
瑪麗亞園1898
�吧吧坂
舊杠葉病院（別館・本館）明治中期
垂直電梯（哥拉巴天空之道）
斜電梯
★長崎市南山手傳統建築物群保存地區
499

著古典主義樣式、充滿韻味的建築物，現在則規劃成為紀念館。從轉角處轉彎後，沿著右手邊曲徑到盡頭處的高地上是『舊R・Walker住宅』（南山手地區街道保存中心／明治中期），繼續往前的右下方看到的則是『南山手乙9番館』（須加五五道美術館／明治中期），兩座建築都是明治中期的西洋館，也就是所謂的殖民地式住宅。繼續往前一樣是漫步於長崎的舊居留地，明治年代由西歐人士建造、擁有陽台的殖民地式住宅接二連三出現，從這些建築物就可以理解到，當時的西歐人士為了能居住在長崎而設計出符合的建物。不過這些設計原本是為了應付印度、東南亞一帶高溫多濕氣候，由西歐人自己所研究出來的建築概念，並直接引進到日本，只是日本的夏季雖然是高溫多濕，但四季分明，入冬後氣候變得十分嚴寒，這時才赫然了解到露天無遮蔽的陽台設計相當不適合這裡，而這樣的認知最後有著什麼樣的結果，答案馬上就能揭曉。

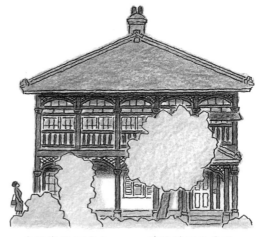

南面與西面過去一、二樓都曾經全是陽台的舊杠葉病院

沿著自居留地年代以來就不曾改變過的咚咚坂往上走到底，有著擁有馬薩式屋頂❶的『舊瑪麗亞園』（一八九八年、Senetz修士／目前計畫翻修成飯店），往左邊前進，在山坡上還看得到『舊杠葉病院』（明治中期）的別館與本館，兩者原本都是西歐修士們的住宅，不過後者的一、二樓陽台加裝了玻璃窗，這就是先前提到，當西歐人認知到日本冬天的酷寒程度後，在建築上的答案。

長崎地標的舊哥拉巴住宅，總是因為觀光客而非常熱鬧

一　進到『哥拉巴園』，首先就往長崎地標的『舊哥拉巴住宅』（一八六三年）前進，在幕府末期維新時代的日本獲得極大成功的商人哥拉巴，選在能夠一覽長崎大海與街道的高地上建造房舍，可說是擁有著絕佳的享受，這棟建築物雖然說是住宅，但是當我頭一次造訪的時候，卻覺得這個沒有玄關（實際上是有的）的家宅實在太不可思

議了，依照平面圖來看還採取了少見的幸運草圖樣配置，這樣難以捉摸的一處建築，在經過多次拜訪以後發現，這樣並不算是住宅（即使的確有人居住）而是無與倫比的迷人場所，以享受景色與環境、並樂在其中為目的而建造的建築，以日本建築來比喻的話，就有如四阿❷這種觀景亭或位在庭園裡的茶亭一樣，這樣就可以更容易理解。在附近的『舊林格住宅』（明治初期）、『舊Alt住宅』（一八六四至一八六五年）卻又與這些建築不同，屬於既氣派又按照規格完成的「住宅」。

從『舊三菱第二碼頭屋』（一八九六年）旁，離開園區後搭乘垂直電梯來到下方，並朝左手邊往『南山手乙27番館』（一八六四至一八六五年）前進，建造於幕府末期、慶應年間的這棟建築物，木材與石塊的運用非常有意思，六座拱門並立的石板地陽台讓人非常喜歡，我認為這是南山手一帶，與『舊哥拉巴住宅』並列為值得矚目的建築。

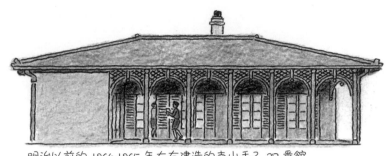

明治以前的 1864-1865 年左右建造的南山手乙 27 番館

沿著自居留地時代以來不變的祈念坂往下走，向長崎另一座地標「大浦天主堂」（國寶／一八六四年、菲雷神父、珀蒂讓神父、小山秀）邁進，這一座禮拜堂內還保留著畫像，因此能夠將明治初期增建改造前的原始樣貌，與現在看到的模樣做直接比較而相當有意思，天主堂正確名稱應該是「日本二十六聖殉教者聖堂」，緊鄰著的兩棟建築都擁有著陽台，深深感受到在這個時代裡，居留地的西洋館一定都會有陽台這個必

備元素。接著是順著同樣具有舊居留地風情的石塊階梯道路往山下的東山手地區前進。

由荷蘭坂往上走，立刻就是具有西洋租賃住宅區風情的「東山手洋風住宅群」（一八九七年左右），如果沿著斜坡繼續往上，還有著 V 字形的排水溝以及右手邊的石階，都依舊保有居留地時代的建築風韻，我想這些都是長崎的懷舊元素。接著在「活水女子大學」（一九二六年）轉角處左手邊沿陡峭坡道往下行進，就能看到「東山手十二番館」（舊居留地私學歷史資料館／一八六八年），在見識過前面的舊居留地西洋館後，眼前這沒有太過重要或深度的建築，還是稍微地鑑賞一下，看起來橫寬極廣、地板建材又很厚實的陽台，地板下十分通風。

往荷蘭坂而下來到了海岸通，就能發現「舊長崎英國領事館」（一九〇七年、William Cowan／為了保存而進行維修，閉館至二〇二五年）的紅磚身影，無論是牆壁還是圍牆的紅磚，當然都採用英式砌法，透

206

過閉鎖的大門看到了本館，再繞到後方則有著職員宿舍的別館，裡外建築的差別非常有趣。

『出島』是江戶時代一六三六年（寬永十三年）所填造的人工島，一開始先租給了葡萄牙人，之後是和蘭商館進駐，鎖國期間成為唯一與西歐通商的窗口，當時的建築現在是一棟都不復存在了，但是隨著修繕、復舊工程的進行，也規劃到散步之旅的行程裡。

『舊唐人屋敷』是為了將分散各處的中國人集中於一地，而在一六八九年（元祿二年）所完成的一處場所，現在就以『土神堂』、『福建會館』、『觀音堂』、『天后堂』等歷史遺跡為中心，正二整備維修當中，因此這些也一樣納入了散步路線之中。再來就是朝向過去號稱日本三大紅燈區之一的丸山本通、丸山荷蘭坂後，目標對準『崇福寺』。

以
寺』，據說是在一六二九年（寬永六年）由來自中國福建省的人們所興建，讓我看到瞠目結舌的是

『龍宮門』（正確名稱是三門）出名的『崇福

位在小菅修船場舊址上的建築物，是有著拖曳船隻上岸的蒸氣機器的房舍

『第一峰門』（國寶）屋簷下的斗拱，實在很難以文字來形容它的繁複美麗，在解說單上註明其為「四手先三葉栱」，至於本殿的『大雄寶殿』（國寶／一六四六年）、『護法堂』以及『媽祖門』（一八二七年），同樣都是值得一看的建築之作，因為媽祖是海上守護神，為了讓在長崎港內的船隻可以看得到而特別豎

立，稱為竿石的旗子就在廟埕之中，另外也位在廟埕內焚燒金紙的「金爐」，一樣讓人印象深刻。

崇福寺停靠站就是整趟散步之旅的終點了，但是特別附帶要來介紹兩件值得欣賞的建築，首先第一個是位於市內小菅町的『小菅修船場舊址』，一八六八年（明治元年）落成的日本首座西洋式碼頭，將船隻拖曳上岸的機器就像是算盤一樣排列，因此也泛稱為 Soroban Dock（算盤碼頭），而作為動力來源的蒸氣機器所在房舍，則是使用被稱為「蒟蒻磚塊」的扁平磚塊所建造，這一點要再確認。

再來是『國際海底電線小倉陸揚庫』（一八七一年），從一八七一年（明治四年）開始長達十二年的時間，在長崎與上海之間由大北電報公司 Great North-em Telegraph Company（丹麥）鋪設國際通信使用的兩條海底電纜，而電線其中一端的登陸地點就在這附近（已經移築到他處，不在現在地點了），建築物完成於明治四年，但不知道什麼緣故將牆壁設計成一半紅磚一半石塊來堆砌，而這裡使用的紅磚同樣是「蒟蒻磚塊」，因此在驚訝於明治四年就已經有鋪設了海底電纜的事實之餘，紅磚也同樣是值得觀察的部分。若想參觀以上這兩處建築，可由長崎站前搭乘往野母半島方向的巴士前往。

❶ 馬薩式屋頂為十九世紀中葉的法式建築，上半段平緩、下半段陡斜的兩段式斜度設計為其屋頂的最大特徵，又稱為複折式屋頂。

❷ 四阿是指能眺望庭園，用來休憩、賞景而設計的簡易涼亭。「阿」是棟梁的意思。

國際海底電線小倉陸揚庫建造在 1871 年

暢遊特有石造建築 還有島津家的文化遺產 鹿兒島

鹿兒島縣

因為吃了一驚而停下來重新研究，等到靠近一些再仔細了解後，赫然解開疑問並為此佩服不已——鹿兒島就是常讓我有這樣想法的建築，對於建築迷來說，鹿兒島絕對是非常棒的散步地點。

散步行程的起點在市區中心的天文館通電車站，一出發馬上就能看到『鹿兒島縣立博物館』（一九二七年、岩下松雄），以曲面作為玄關的昭和初期摩登風格建築，原本是作為『鹿兒島縣立圖書館』，那個時候在縣政府建築課工作的設計師，之後也依照相同的摩登氛圍設計出鹿兒島的學校以及氣象台。

『鹿兒島縣立博物館』往前是封鎖中的老舊樸素建物，這給了首次造訪鹿兒島的我留下無比強烈的印象，從此之後就一直非常注意這棟建築物。它是以石

塊打造的西洋風格兩層樓式建築，具有一定年代歷史的物件，整體散發著熱帶的異國風情，擁有相當不可思議的魅力，調查它的興建年份是一八八三年（明治十六年），居然是與知名的『鹿鳴館』同年興建，名稱是『舊鹿兒島縣立博物館考古資料館』（設計者不詳），研究其來歷才知道是隸屬於第二十四回九州沖繩聯合共進會的展示館，由此為開端，是『鹿兒島縣立興業館』等為地方發展有所貢獻的一棟建築，不過因為戰火使得內部燒毀，現在僅存石造的外觀而已，但這裡的石頭建築是很值得欣賞的焦點，因為鹿兒島在明治、大正的紅磚建築年代，使用的並非紅磚而是地方縣所出產的火山凝灰岩，成為當時廣泛運用的一大建材，在接下來的散步之旅中，就能夠慢慢地認識

到「石造的鹿兒島」了，至於讓我有疑問的熱帶建築印象一事，在《鹿兒島檢定》（鹿兒島商工會議所編製）的這本書裡，就提到了「打造建築的時候，因為有佛教相關人士提供資金協助，所以採行了印度風格樣式……」疑惑也就這樣找到了合理的解釋。

欣賞完「中央公園」的『鹿兒島縣

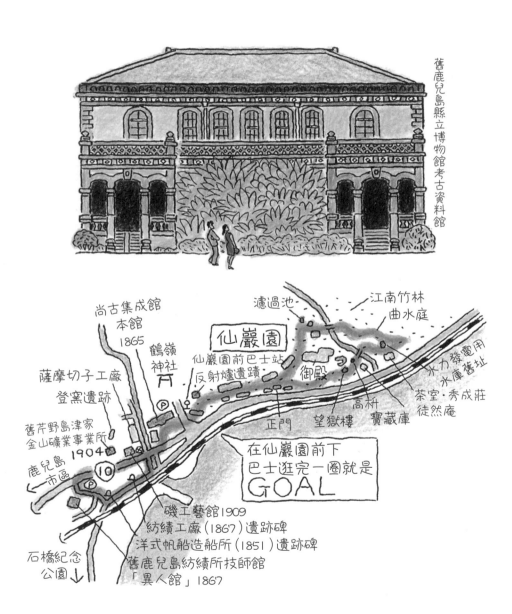

舊鹿兒島縣立博物館考古資料館

尚古集成館本館 1865

濾過池

江南竹林
曲水庭

仙巖園

鶴嶺神社

薩摩切子工廠
登窯遺跡

仙巖園前巴士站
反射爐遺蹟

御殿

水力發電用水庫舊址

舊芹野島津家金山礦業事業所 1904

茶室・秀成莊
徒然庵

高枡
寶藏庫

鹿兒島市區

正門　望嶽樓

10

在仙巖園前下巴士逛完一圈就是 GOAL

石橋紀念公園↓

磯工藝館 1909
紡績工廠（1867）遺跡碑
洋式帆船造船所（1851）遺跡碑
舊鹿兒島紡績所技師館
「異人館」1867

教育會館』（一九
三一年、三上昇・
畑村源次郎）這左
右對稱的簡單建築
物，接著來到以大
頭（5・7頭身）
成為話題的西鄉隆
盛銅像（一九三七
年、安藤照）前
方，並與『鹿兒島
市中央公民館』
（一九二七年、片
岡安）面對面，充
滿昭和初期公共建
築特色的氣派結
構，細部可看之處
也非常多。

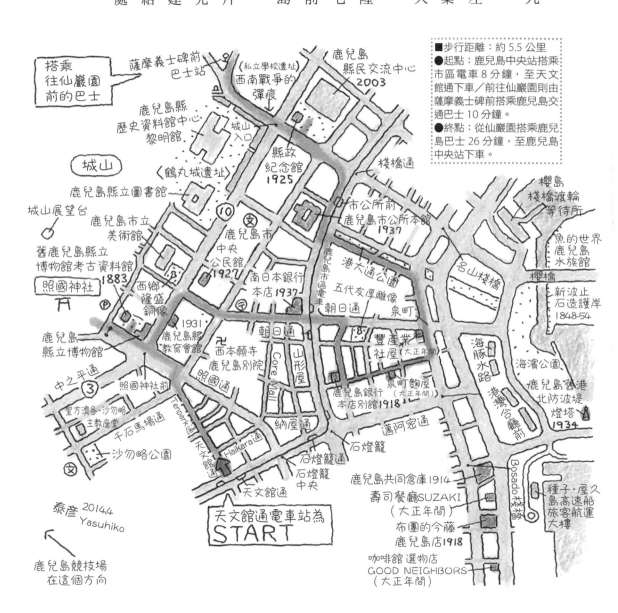

■步行距離：約 5.5 公里
●起點：鹿兒島中央站搭乘
市區電車 8 分鐘，至天文
館通下車／前往仙巖園則由
薩摩義士碑前搭乘鹿兒島交
通巴士 10 分鐘。
●終點：從仙巖園搭乘鹿兒
島巴士 26 分鐘，至鹿兒島
中央站下車。

搭乘
往仙巖園
前的巴士

薩摩義士碑前
巴士站

〈私立學校遺址〉
西南戰爭的
彈痕

鹿兒島
縣民交流中心
2003

鹿兒島縣
歷史資料館中心
黎明館

城山
入口

城山

〈鶴丸城遺址〉

縣政
紀念館
1925

棧橋通

櫻島
棧橋渡輪
等待所

鹿兒島縣立圖書館

城山展望台

鹿兒島市立
美術館

舊鹿兒島縣立
博物館考古資料館

照國神社 1883

西鄉隆盛
銅像

1931

鹿兒島
縣立博物館

鹿兒島市
中央
公民館
1927

南日本銀行
本店 1937

鹿兒島縣
教育會館

西本願寺
鹿兒島別院

市公所前
鹿兒島市公所本館
1937

港大通公園

五代友厚雕像
朝日通

泉町

名山棧橋

魚的世界
鹿兒島
水族館

櫻橋

新波止
石造護岸
1848-54

中之平通 ③

照國神社前

千石馬場通

聖方濟各・沙勿略
主教座堂

沙勿略公園

照國通

山形屋

Core Mall

朝日通

豐產業
社屋（大正年間）

海豚
水路

海濱公園

港灣合廳前

鹿兒島舊港
北防波堤
燈塔
1934

Tenpark通 天文館通

Haikara通

納屋通

石燈籠通

石燈籠
中央

鹿兒島銀行
本店別館 1918

泉町麵屋（大正年間）

邁阿密通

石燈籠

Bosado棧橋

泰彥 20144
Yasuhiko

鹿兒島競技場
在這個方向

天文館通

天文館通電車站為
START

鹿兒島共同倉庫 1914

壽司餐廳 SUZAKI
（大正年間）

布團的今藤
鹿兒島店 1918

咖啡館 選物店
GOOD NEIGHBORS
（大正年間）

種子・屋久
島高速船
旅客航運
大樓

來到朝日通的十字路口則是能看到『南日本銀行本店』（一九三七站、三上昇），在古典主義樣式之上還添加了當時流行的摩登元素，南北兩邊邊角再各自加上三個樓層的建築物，我相信從建設初始就非常地醒目吸引人。『鹿兒島銀行本店別館』（一九一八年、

猛一看不像石造，卻是岩石打造的豐產業社屋

設計者不詳）雖然規模很小，但是壁柱的樣式卻十分氣派，是相當穩重的結構（二〇一六年拆除）。

『泉町麴屋』則是被加以靈活運用的石造倉庫（大正年間），出入口處的拱門就具有著「石造的鹿兒島」氛圍，附近一帶曾經是緊鄰著海港的石造倉庫街，而這些古老建物在現代商機下，可以找到好多處被有意思地活用的例子，像是朝日通轉角的『豐產業社屋』（大正年間、設計者不詳）就是看起來不覺得，實際上卻是真正的石造建築，細節也有許多值得欣賞的部分，二樓則規劃成為了酒吧餐廳。

在港大通上引人矚目的位置，有著讓我充滿懷念感的『鹿兒島市公所本館』（一九三七年、大藏省營繕管財局工務部），在仙巖園前下車，進入『仙巖園』（需購票），看過了反射爐遺跡再繼續往裡面走，就是藩主的別墅，也就是『御殿』所在了（參觀需要持有御殿共通券），在橋梁前方是名為『高枡』、用來將水分道或調節水量的石造水道設施，也就是說就連

水塔也都是由岩石來打造。在『曲水庭』的附近有著

『水力發電用水庫舊址』，這些也同樣全都由石頭建造。遊覽過庭園並從『江南竹林』過橋以後，在分岔轉角處是『濾過池』（一九〇七年），依照說明是收集湧出來的水並過濾後再提供使用，不過過濾水槽埋設於土裡，而石造的小型建築就是收納過濾水槽的房舍，至於兩處並排出入口則擁有各自的三角楣以及壁柱的梁柱形式，因此規模雖然小卻還是具有著古典主義樣式而讓人相當吃驚，可千萬別輕易錯過這處很容易被認為是羅馬神殿風格寺廟的小型石造建物，石頭的上梁記牌雕刻下明治四十年的動工日以及竣工日。

從『仙巖園』出來就朝向『尚古集成館本館』（一八六五年、設計者不詳）前進，幕末時期島津齊彬藩主在此地（海岸）建造了引進西洋工業技術的工廠群『集成館』，也就是說於自家的屋敷宅邸範圍內，實現了所謂的產業革命，一八五二年開工的工廠在薩英戰爭中燒毀，之後重建的工廠之一的石造機械工

廠，就是現在所看到的『尚古集成館本館』，建築物維持著當時的模樣。儘管的確是西洋式工廠建築，但仔細觀察的話就會發現有不可思議的部分，西式屋架的單柱桁架也覺得有些不對勁，但或許這也是一種擬洋風的手法吧，然而

位在仙巖園內的濾過池，這是覆蓋在地面上的房舍（石造）

也真切地感受到在幕府末期這樣的年代裡，這一類的事情經常發生。

看過了『磯工藝館』（舊島津家吉野植林所／一九〇九年、限元長榮）、『舊磯咖啡館』（舊芹野島津家金山礦業事業所、現為星巴克咖啡／一九〇四）後，

想像舊鹿兒島紡績所技師館「異人館」竣工當時的模樣來畫成

朝向『舊鹿兒島紡績所技師館「異人館」』（一八六七年、設計者不詳）前進，這棟建築物屬於集成事業的一部分，為了紡績工廠的建造以及指導機械作業而從英國招攬了七名技師，這就是他們居住的雙層木造宿舍，四面陽台是典型的殖民地樣式。

有一說設計師是Ｔ・Ｊ・Waters，但也有人認為並不是，因此在這裡就設定為設計者不詳，Waters可說是對於這個年代的日本所需，全都能辦到的一名外國建設技師，在薩摩於奄美大島建造出精糖工廠以及相關的各種設施後，又經手負責大阪『造幣寮』這樣的大工程，還在東京遺留下『大藏省金銀分析所』、『竹橋陣營』、『銀座煉瓦街』等眾多作品，但是後來因為被質疑設計水平而導致評價下滑，只是在『造幣寮』看過了『中・上等洋人館』模型，就會發現與『舊鹿兒島紡績所技師館「異人館」』十分相似，因此才會覺得設計師正是Waters。

到這裡就算是抵達建築散步之旅的終點，搭乘市營

周遊巴士返回市區途中，順道到『石橋紀念公園』參觀從甲突川移築到這裡的石橋，要是再來到『鹿兒島競技場』仔細地欣賞，很容易讓人誤會為西洋古城堡大門的石造「舊鹿兒島監獄正門」（一九〇八年、山下啟次郎・太田毅），就能夠讓「石造的鹿兒島」散步之旅更加充實。

「GOOD NEIGHBORS」將石造倉庫（大正年間）予以靈活運用

舊鹿兒島監獄的正門

後記

一張手繪的地圖，彷彿是描繪著哪座城市的角落一隅，看起來也像是詳細的住宅地圖。

畫出這張地圖的人其實正是我本人，繪製的地點是東京的舊日本橋區米澤町，現在的中央區東日本橋二丁目，也就是我老家的所在地。一九三五年誕生於這座城市的我，上幼稚園直到小學校（當時的國民小學）四年級的春天為止，都生活在此，但因為學童疏散計畫前往秩父山中的寺廟居住，再從疏散地回來的時候，這裡早已因空襲而燒成一片焦土，到了戰後的一九五〇年，當時高校一年級生的我懷念起遭逢戰火之前的誕生地，決定動手來繪製一份在地地圖，覺得我這個想法很有趣的母親，也一起協助繪製。頭一回整理謄寫是在一九五四年，一九九六年時再一次謄清後才完成這地圖。

當時離開誕生地已經經過六年時間，無論怎麼回憶都還是難免有誤差，因此主要還是仰賴母親的記憶力。母親想到如何將存在腦海深處的記憶一一挖掘出來的方法，首先就是回憶當時鄰居們的面貌，接著想出他們的名字，再來就是地址或家裡的工作，這讓地圖作業速度一舉加快了許多。在地圖中有加註人名（多數是小名、綽號）的住宅，就是靠母親協助之下的成果。

圖中有 ▲ 記號的就是我的老家，可參考本頁的插

1927 至 1945 年
立花屋本店的建築

216

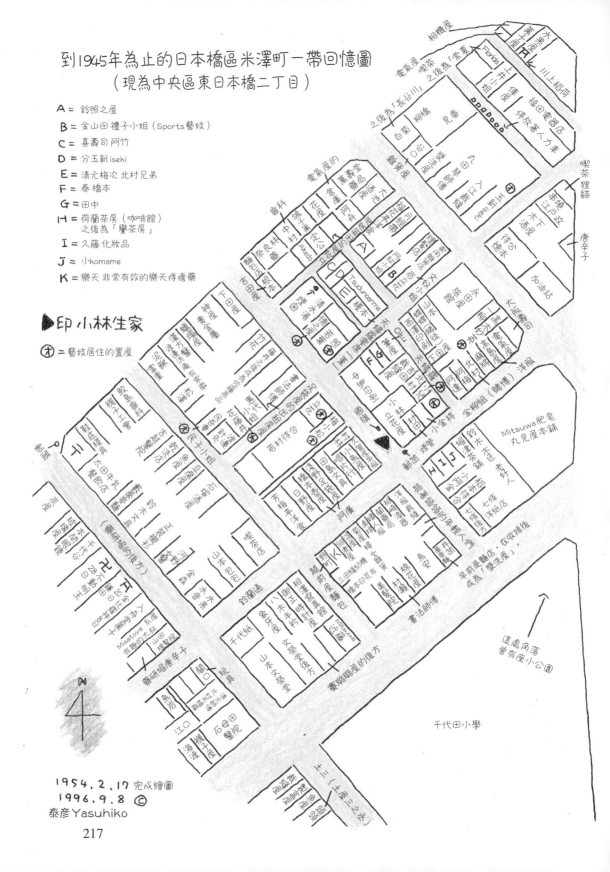

到1945年為止的日本橋區米澤町一帶回憶圖
（現為中央區東日本橋二丁目）

A = 鈴照之屋
B = 金山田 禮子小姐（Sports 藝妓）
C = 喜壽司 阿竹
D = 分玉新 iseki
E = 清元梅次 北村兄弟
F = 春橋本
G = 田中
H = 荷蘭茶房（咖啡館）
　　之後為「譽茶房」
I = 久藤 化妝品
J = 小 komame
K = 樂天 非常有效的樂天痔瘡藥

▶印 小林生家

㊊ = 藝妓居住的置屋

1954.2.17 完成繪圖
1996.9.8 ⓒ
泰彥 Yasuhiko
217

圖，猛一看像是土藏造的倉庫式房舍，但實際上卻是木頭建造，僅有外觀故意假裝成土藏造的設計，因此在燒夷彈的攻擊下脆弱得不堪一擊。關於插畫的說明，看起來像是土藏造建築的部分是店鋪，招牌則為

立花屋本店主人一家的紀念照片（一九三八年），攝影是岡田紅陽，攝影場所在日本橋的岡田紅陽寫真館。父親後來拍照就全都是交給岡田紅陽大師負責，相親、婚禮還有各種紅白喜事，拍照都是在岡田寫真館

創業享保八年・御菓子司立花屋本店，後方褐色外牆部分是我所居住的家，有一段時間整個家族都一同生活在這裡，加上其他的店員或菓子職人而顯得非常的熱鬧，木造三樓部分的藍色屋頂鋪有西班牙屋瓦，據說是因這棟昭和初期所建造的房子，當時非常流行西班牙式建築之故，後來還聽說是祖父要跟上流行而要求的。這是一棟一九二七年完成、一九四五年燒毀，僅有十八年光陰的家。

家業創立於享保八年（一七二八年），看起來並不嚴蕭的父親是第九代當家人，店鋪因為戰爭緣故而關閉，但也就此沒有再重新恢復家業。

這是在立花屋本店生意還很興盛時，一家四口所拍攝的紀念照片（右），應該是哥哥（五歲）與我（三歲）過七五三節，哥哥的西班牙式服裝也就算了，身為弟弟的我卻被穿上了像是德國納粹的空軍制服，由此也可以看得出來當時的流行趨勢。

這張地圖所描繪的城鎮雖然是商業地帶，但同時也

有著一部分柳橋的花街柳巷，因此地圖中有著才標籤的多數是藝妓居住的置屋，藝妓管理所的見番、教才藝的師傅、盤髮、吳服屋、婦女雜貨的小間物屋等等，都顯示出在地的特色。

會想要畫這張地圖的動機，來自於我很景仰的木村莊八老師的「生家周邊圖」系列，而且很偶然得知老師故居（「第八 iroha」）就在我家附近，更是因此加強了決心。

雖然這一帶到現在道路規劃都沒有什麼改變，但是卻從商業地區花柳街搖身一變成為辦公街，完全沒有了往昔的氣氛，但就算是這張地圖完全無法派上用場，卻可以透過它在許久之後到處走逛之際，作為方向參考應該也會是一大樂事，老實說製作這樣的地圖的想法是在一九五〇年時產生，因此放進來跟大家分享，也請讓我以此做為最後的後記心得。

二〇一九年十月　小林泰彥

＊本書是在二〇一一年至二〇一八年間，以「日本建築散策」刊載於《Partner》（三菱 UFJ NICOS 株式會社發行）上，並且選出當中的三十篇經過潤飾再編輯而成。

＊建築物、地圖或交通機構的情報，都是截至二〇一九年九月的最新訊息。

國家圖書館出版品預行編目資料

小林泰彥旅繪日本建築手帖：慢尋北海道到九州、江戶到昭和時期200處老建築，了解
人文歷史、地理時空如何改變/小林泰彥作；林安慧譯. -- 初版. -- 臺北市：墨刻出版
股份有限公司出版：英屬蓋曼群島商家庭傳媒股份有限公司城邦分公司發行, 2021.05
220面；16.8×23公分. -- (SASUGAS；9)
譯自：にっぽん建築散步
ISBN 978-986-289-559-7(平裝)
1. 建築藝術 2. 日本
923.31 110005354

小林泰彥

旅繪日本建築手帖

慢尋北海道到九州、
江戶到昭和時期200處老建築，
了解人文歷史、地理時空如何改變

圖・文 小林泰彥
譯者 林安慧
主編 丁奕岑
執行編輯孫珍（特約）
美術設計李英娟

發行人何飛鵬
PCH集團生活旅遊事業總經理暨社長李淑霞
總編輯汪雨菁
主編丁奕岑
資深美術設計主任羅婕云
資深美術設計李英娟
行銷企畫經理呂妙君
行銷企劃專員許立心

出版公司
墨刻出版股份有限公司
地址：台北市104民生東路二段141號6樓
電話：886-2-2500-7008／傳真：886-2-2500-7796
E-mail：mook_service@hmg.com.tw

發行公司
英屬蓋曼群島商家庭傳媒股份有限公司城邦分公司
城邦讀書花園：www.cite.com.tw
劃撥：19863813／戶名：書虫股份有限公司
香港發行城邦（香港）出版集團有限公司
地址：香港灣仔駱克道193號東超商業中心1樓
電話：852-2508-6231／傳真：852-2578-9337

製版藝樺彩色印刷製版股份有限公司
印刷漾格科技股份有限公司
城邦書號K12009 初版2021年05月
ISBN978-986-289-559-7・978-986-289-562-7 (PDF)
定價450元

MOOK官網www.mook.com.tw
Facebook粉絲團
MOOK墨刻出版 www.facebook.com/travelmook
版權所有・翻印必究